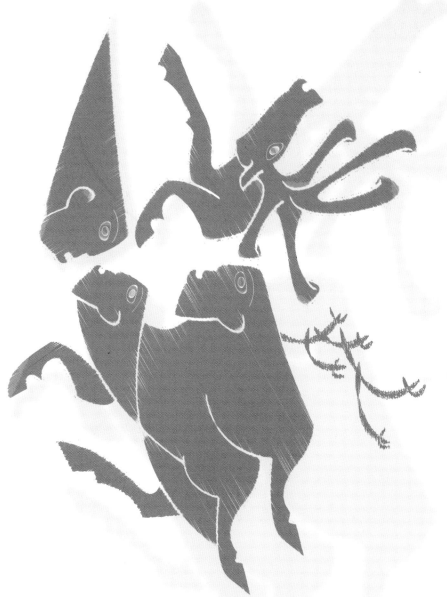

U0128501

ᠳᠠᠭᠤᠤ : ᠹ · ᠪᠦᠷᠢᠨᠲᠡᠭᠦᠰ
ᠢᠷᠠᠭᠤ : ᠳ · ᠪᠠᠲᠤ

文绘 阿博·阿斯巴斯

内蒙古人民出版社

图书在版编目 (CIP) 数据

草原猎牧人的兽与神：古代亚欧草原造型艺术素描：全 2 册 /
博·阿斯巴根绘；阿·婧斯文. —呼和浩特：内蒙古人民出版社，2016.4

ISBN 978-7-204-13957-6

Ⅰ.①草… Ⅱ.①博…②阿… Ⅲ.①阿… Ⅳ.①古器物—素描技法Ⅳ.①J214

中国版本图书馆 CIP 数据核字（2016）第 078013 号

草原猎牧人的兽与神

——古代亚欧草原造型艺术素描

博·阿斯巴根 / 绘　　阿·婧斯 / 文

文字翻译	金　宝
策划编辑	马燕茹
责任编辑	马燕茹
封面设计	丹　森
版式设计	刘那日苏
责任校对	石　煜
责任印制	王丽燕
出版发行	内蒙古人民出版社
地　址	呼和浩特市新城区中山东路 8 号波士名人国际 B 座
网　址	http://www.impph.com
印　刷	内蒙古金艺佳印刷包装有限公司
开　本	850mm×1168mm 1/16
印　张	13.5
字　数	200 千
版　次	2017 年 6 月第 1 版
印　次	2017 年 6 月第 1 次印刷
印　数	1—2000 套
书　号	ISBN 978-7-204-13957-6
定　价	120.00 元（全 2 册）

如发现印装质量问题，请与我社联系，联系电话：（0471）3946120 3946169

目录 ᠭᠠᠷᠴᠠᠭ

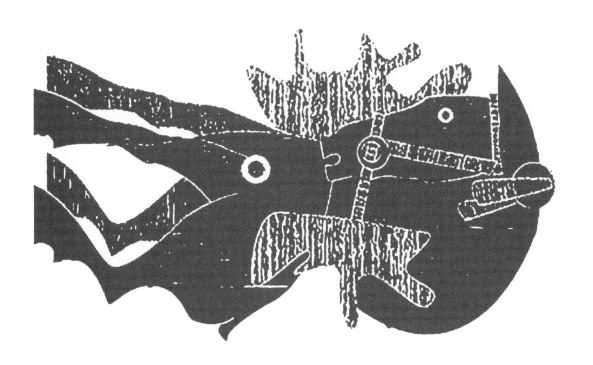

ᠮᠠᠯ ᠤᠨ ᠵᠠᠰᠠᠯ

ᠵᠣᠬᠢᠶᠠᠭᠴᠢ᠄ ᠪᠤᠶᠠᠨᠲᠤ ᠪᠠ ᠰᠠᠴᠠᠨᠲᠤᠶᠠᠭᠠ

就目前的考古学资料来看，在岩画和青铜器中马的造型大多数是今天蒙古马的形态。马属于亚洲北方蒙古草原的地方品种，独立起源的蒙古马是全世界较为古老的马种之一。蒙古马身躯粗壮，四肢坚实有力而粗糙结实，头大额宽，胸廓深长而腿短，关节牢固且肌腱发达，背毛浓密，毛色复杂。它耐劳不畏寒冷，生命力极强，能适应粗放的饲养管理形式，能够在艰苦恶劣的条件下生存。在高寒地带原始群牧条件下形成的对马的驯化是猎牧先民的重大进步。草原游牧民族自幼便在马背上适应训练，马鞍就是他们的摇篮。在他们的精神世界里，马是世界上

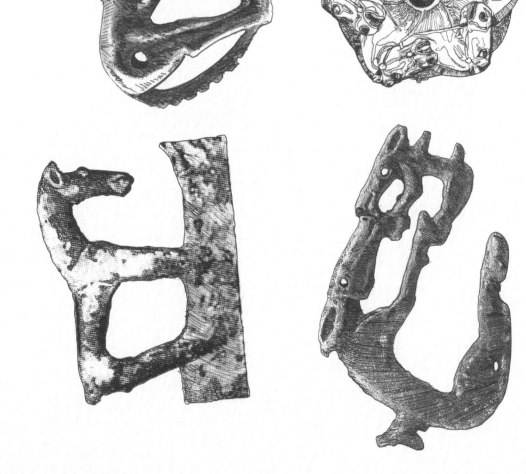

草原猎牧人的崇尚与神话——古代亚欧草原造型艺术素描

ᠨᠡᠮᠡᠭᠡᠷ ᠣ ᠨᠠᠳᠠᠬᠠᠮᠠᠷᠨ᠋ ᠨᠠᠳᠠ ᠨᠡᠮᠡᠭᠡᠯᠡᠩ ᠨᠡᠭᠡ ᠨᠡᠮᠡᠭᠡᠯᠡᠭᠡ ᠨᠡᠮᠡᠭᠡᠩ ᠨᠡᠮᠡᠭᠡᠩ ᠨᠡᠮᠡᠭᠡᠩ ᠨᠡᠮᠡᠭᠡᠩ ᠨᠡᠮᠡᠭᠡᠩ ᠨᠡᠮᠡᠭᠡᠩ ᠭᠡᠷᠳ ᠨᠡᠮᠡᠭᠡᠩ ᠣ ᠨᠡᠮᠡᠭᠡᠩ ᠨᠡᠮᠡᠭᠡᠩ ᠨᠡᠮᠡᠭᠡᠩ ᠭᠡᠷᠳ ᠨᠡᠮᠡᠭᠡᠩ
ᠨᠡᠮᠡᠭᠡᠩ ᠭᠡᠷᠳ ᠨᠡᠮᠡᠭᠡᠩ ᠨᠡᠮᠡᠭᠡᠩ ᠣ ᠨᠡᠮᠡᠭᠡᠩ ᠨᠡᠮᠡᠭᠡᠩ ᠨᠡᠮᠡᠭᠡᠩ ᠨᠡᠮᠡᠭᠡᠩ ᠨᠡᠮᠡᠭᠡᠩ ᠨᠡᠮᠡᠭᠡᠩ ᠨᠡᠮᠡᠭᠡᠩ ᠨᠡᠮᠡᠭᠡᠩ ᠨᠡᠮᠡᠭᠡᠩ ᠨᠡᠮᠡᠭᠡᠩ
ᠨᠡᠮᠡᠭᠡᠩ ᠭᠡᠷᠳ ᠃ ᠨᠡᠮᠡᠭᠡᠩ ᠨᠡᠮᠡᠭᠡᠩ ᠨᠡᠮᠡᠭᠡᠩ ᠨᠡᠮᠡᠭᠡᠩ ᠨᠡᠮᠡᠭᠡᠩ ᠨᠡᠮᠡᠭᠡᠩ ᠨᠡᠮᠡᠭᠡᠩ ᠣ ᠨᠡᠮᠡᠭᠡᠩ ᠃ ᠨᠡᠮᠡᠭᠡᠩ ᠨᠡᠮᠡᠭᠡᠩ ᠨᠡᠮᠡᠭᠡᠩ ᠨᠡᠮᠡᠭᠡᠩ ᠣ ᠨᠡᠮᠡᠭᠡᠩ ᠨᠡᠮᠡᠭᠡᠩ ᠃
ᠨᠡᠮᠡᠭᠡᠩ ᠭᠡᠷᠳ ᠃ ᠨᠡᠮᠡᠭᠡᠩ ᠨᠡᠮᠡᠭᠡᠩ ᠨᠡᠮᠡᠭᠡᠩ ᠃ ᠨᠡᠮᠡᠭᠡᠩ ᠨᠡᠮᠡᠭᠡᠩ ᠨᠡᠮᠡᠭᠡᠩ ᠨᠡᠮᠡᠭᠡᠩ ᠃ ᠨᠡᠮᠡᠭᠡᠩ ᠨᠡᠮᠡᠭᠡᠩ ᠨᠡᠮᠡᠭᠡᠩ ᠃
ᠨᠡᠮᠡᠭᠡᠩ ᠭᠡᠷᠳ ᠃ ᠨᠡᠮᠡᠭᠡᠩ ᠨᠡᠮᠡᠭᠡᠩ ᠃ ᠨᠡ ᠨᠡᠮᠡᠭᠡᠩ ᠨᠡᠮᠡᠭᠡᠩ ᠃ ᠨᠡᠮᠡᠭᠡᠩ ᠨᠡᠮᠡᠭᠡᠩ ᠨᠡᠮᠡᠭᠡᠩ ᠃ ᠨᠡᠮᠡᠭᠡᠩ ᠨᠡᠮᠡᠭᠡᠩ ᠨᠡᠮᠡᠭᠡᠩ ᠃ ᠨᠡᠮᠡᠭᠡᠩ
ᠨᠡᠮᠡᠭᠡᠩ ᠣ ᠨᠡᠮᠡᠭᠡᠩ ᠃ ᠨᠡᠮᠡᠭᠡᠩ ᠨᠡᠮᠡᠭᠡᠩ ᠨᠡᠮᠡᠭᠡᠩ ᠨᠡᠮᠡᠭᠡᠩ ᠨᠡᠮᠡᠭᠡᠩ ᠨᠡᠮᠡᠭᠡᠩ ᠣ ᠨᠡᠮᠡᠭᠡᠩ ᠃ ᠨᠡᠮᠡᠭᠡᠩ ᠨᠡᠮᠡᠭᠡᠩ ᠨᠡᠮᠡᠭᠡᠩ ᠃
ᠨᠡᠮᠡᠭᠡᠩ ᠨᠡᠮᠡᠭᠡᠩ ᠣ ᠨᠡᠮᠡᠭᠡᠩ ᠭᠡᠷᠳ ᠨᠡᠮᠡᠭᠡᠩ ᠨᠡᠮᠡᠭᠡᠩ ᠣ ᠨᠡᠮᠡᠭᠡᠩ ᠨᠡᠮᠡᠭᠡᠩ ᠨᠡᠮᠡᠭᠡᠩ ᠃ ᠨᠡᠮᠡᠭᠡᠩ ᠨᠡᠮᠡᠭᠡᠩ ᠃ ᠨᠡᠮᠡᠭᠡᠩ ᠨᠡᠮᠡᠭᠡᠩ ᠨᠡᠮᠡᠭᠡᠩ
ᠨᠡᠮᠡᠭᠡᠩ ᠣ ᠨᠡᠮᠡᠭᠡᠩ ᠨᠡᠮᠡᠭᠡᠩ ᠣ ᠨᠡᠮᠡᠭᠡᠩ ᠨᠡᠮᠡᠭᠡᠩ ᠣ ᠨᠡᠮᠡᠭᠡᠩ ᠨᠡᠮᠡᠭᠡᠩ ᠣ ᠨᠡᠮᠡᠭᠡᠩ ᠃ 《 ᠨᠡᠮᠡᠭᠡᠩ ᠨᠡᠮᠡᠭᠡᠩ ᠨᠡᠮᠡᠭᠡᠩ ᠨᠡᠮᠡᠭᠡᠩ ᠨᠡᠮᠡᠭᠡᠩ ᠨᠡᠮᠡᠭᠡᠩ ᠨᠡᠮᠡᠭᠡᠩ ᠨᠡᠮᠡᠭᠡᠩ ᠭᠡᠷᠳ 》

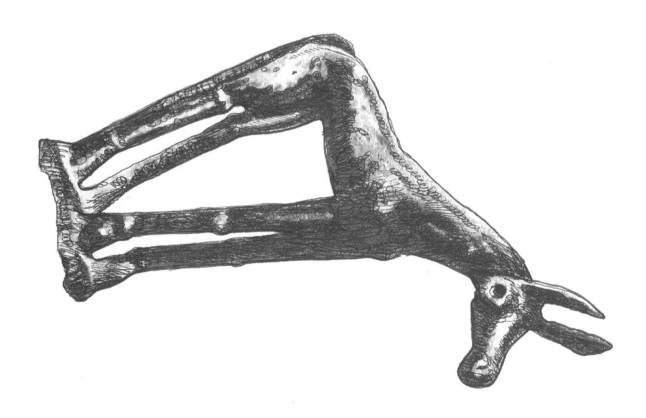

ᠨᠡᠮᠡᠭᠡᠩ ᠣ ᠨᠡᠮᠡᠭᠡᠩ ᠨᠡᠮᠡᠭᠡᠩ ᠭᠡᠷᠳ ᠨᠡᠮᠡᠭᠡᠩ ᠨᠡᠮᠡᠭᠡᠩ ᠨᠡᠮᠡᠭᠡᠩ ᠨᠡᠮᠡᠭᠡᠩ ᠨᠡᠮᠡᠭᠡᠩ ᠨᠡᠮᠡᠭᠡᠩ

最完美的伴侣。如古代希腊历史对游牧民族的记述："他们生在马背上，也在马背上死去。"

蒙古马性烈而剽悍，野放保留了马和人类的彼此尊重，保证了人、马、自然的完整统一。

在长期的驯化中，牧人视马为朋友和亲人。马以头为尊贵，严禁打马头，不准辱骂马；不准两

个人骑一匹马；秋天抓膘期不准骑马狂奔让马出汗；牧人手要携带刮马汗板，随时为马催汗排

出溏疾，为马舒筋活血；给马去势和打马印，剪马鬃都成为人、马的深层交流。马已深深地融

入游牧民族的精神世界并被付诸无限的造型表达。

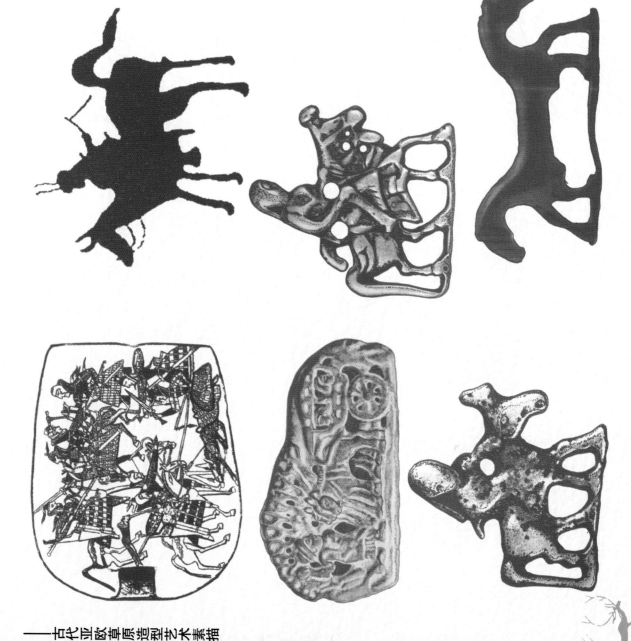

草原猎牧人的雷马神崇——古代亚欧草原造型艺术素描

ᠷᠡᠦ ᠪᠡᠺᠳᠷ ᠦ ᠷᠠᠺᠳᠠᠯ ᠠᠷ ᠮᠡᠰᠳᠷ ᠲᠤ ᠵᠷᠠᠬᠢᠴᠢᠴᠡᠷ ᠳ ᠺᠡᠺᠴᠡᠷᠰᠷ ᠵᠠᠳ ᠤᠪᠳᠬᠡᠰᠷ ..

ᠵᠡᠷᠳᠴᠡᠮ ᠵᠡᠺᠳᠷ ᠷᠡᠢᠮᠰᠪᠢᠰᠤᠯ ᠮᠰᠰᠪᠳᠷ ᠵᠡᠮᠷᠬᠡᠯ ᠦᠡᠷ ᠳᠮᠰᠪᠳᠮ ᠪᠳᠬᠢᠮᠰᠷ . ᠵᠪᠢᠺᠳᠷᠺᠪᠢᠮᠷᠬᠢᠮᠷ ᠵᠬᠡᠳᠳᠮᠴᠪᠳᠴᠡᠰᠷ ᠵᠡᠺᠷ ᠵᠡᠺᠳᠷ ᠷᠡᠬᠢᠺᠳᠷ ᠴᠡᠺᠳᠷ ᠦᠪᠳᠷ ᠦᠪᠳᠷ ᠦᠪᠷ ᠦᠪᠷ ᠷᠪᠢᠺᠮᠰᠮᠷᠷᠴᠷ ᠷᠪᠳᠴᠷ ᠰᠳᠷ ᠵᠪᠰᠳᠺᠪᠢᠰᠡᠺᠤ ᠴᠬᠡᠳᠷᠰᠴᠡᠮ ᠷᠡᠬᠢᠺᠳᠷ . ᠷᠡᠬᠢᠺᠳᠷ . ᠵᠡᠺᠳᠷ . ᠦᠪᠳᠴᠢᠰᠪᠳ ᠵᠳᠬᠡᠺᠤᠯ ᠷᠳᠷ ᠮᠰᠷᠬᠡ ᠵᠷᠳᠷᠬᠡᠷ ᠳ ᠶᠬᠡᠰᠺᠪᠢᠰᠺᠪᠢᠰᠷ ᠪᠳᠬᠢᠷ ..

ᠷᠡᠺᠳᠷ ᠦ ᠵᠬᠡᠵᠳᠴᠡᠰᠷ ᠳᠷ ᠷᠷᠬᠡᠺᠮᠰᠷᠷᠬᠡᠵᠷ ᠷᠡᠺᠷ ᠤᠮᠷᠴᠷᠺᠤ ᠳᠷᠺᠮᠰᠤ ᠳᠷ ᠤᠷᠷᠺᠵᠬᠡᠷᠢ .. ᠵᠡᠺᠳᠷ ᠳᠷ ᠶᠬᠡᠰᠺᠺᠮ ᠵᠬᠡᠺᠮᠷᠵᠬᠡᠢᠰᠤ ᠳᠷ ᠤᠷᠷᠺᠵᠬᠡᠷᠢ .. ᠵᠡᠺᠳᠷ ᠵᠪᠳᠴᠬᠡᠰᠢᠰᠤ ᠳᠷ ᠤᠷᠷᠺᠵᠬᠡᠷᠢ ..

ᠵᠳᠷᠷᠴᠡᠮ ᠷᠰᠺᠳᠤ ᠷᠤᠳᠺᠤ ᠤᠪᠳ ᠴᠰᠮ ᠮᠤ ᠵᠡᠺᠳᠷ ᠳᠷ ᠶᠬᠡᠺᠮᠷᠬᠡᠷ ᠷᠷᠤᠴᠷᠴᠺᠡᠺᠤ ᠷᠬᠢᠵᠷᠷᠴᠺᠷᠬᠢᠷᠢ ᠳᠷ ᠤᠷᠷᠺᠵᠬᠡᠷᠢ .. ᠵᠪᠢᠺᠳᠷ ᠷᠡᠬᠢᠵᠳᠮ ᠵᠡᠺᠳᠷ ᠦ ᠷᠬᠢᠵᠳᠴᠡᠮ ᠦ ᠵᠷᠳᠴᠡᠴᠳᠷ ᠳᠳᠷ ᠵᠡᠺᠷᠴᠷ ᠷᠷᠤᠴᠺᠤ ᠷᠤᠺᠺᠤ ᠵᠡᠺᠳᠷ ᠦᠡᠷ ᠷᠷᠬᠢᠵᠷᠴᠪᠢᠰᠷᠷ ᠷᠬᠢᠵᠷᠷᠪᠢᠤ ᠳᠷ ᠵᠳ ᠳᠷᠷᠺᠷᠺᠤ ᠵᠬᠡᠴᠷᠺᠤ ᠷᠤᠪᠳᠺᠡᠷ ᠳ ᠵᠳ ᠷᠰᠳᠴᠷ ᠷᠬᠡᠪᠳᠬᠢ ᠷᠪᠳᠴᠷᠺᠤ ᠳᠷ ᠵᠳ ᠷᠰᠳᠤᠷᠷᠪᠢᠰᠳᠬᠡᠴᠷᠮ .. ᠵᠬᠡᠺᠳᠷ ᠷᠷᠰᠳᠴᠬᠡᠺᠤ ᠷᠬᠢᠰᠳᠬᠢᠰᠢᠰᠤ . ᠵᠬᠡᠳᠳᠤ ᠷᠪᠢᠵᠬᠢᠤ ᠳᠷ ᠵᠡᠺᠳᠷ ᠵᠬᠡᠷᠢ ᠵᠬᠡᠳᠷᠷ ᠷᠷᠤᠺᠷᠺᠤ ᠷᠤᠺᠺᠬᠡᠺᠤ ᠷᠪᠳ ᠷᠷᠺᠷᠢ ᠶᠪᠺᠢᠵᠬᠡᠷᠢ ᠷᠡᠺᠤ ᠷᠷᠺᠴᠬᠡᠵᠷᠢ ..

ᠵᠡᠺᠳᠷ ᠵᠳ ᠵᠷᠷᠬᠢᠴᠡᠺᠡᠷ ᠠᠷ ᠵᠬᠡᠺᠮ ᠷᠪᠢᠵᠬᠡᠺᠮ ᠦ ᠺᠡᠺᠺᠡᠺᠤ ᠦ ᠷᠷᠺᠷᠷᠷ ᠵᠷᠷᠴᠷᠪᠳ ᠷᠤ ᠵᠬᠡᠺᠷ ᠵᠷ ᠷᠷᠬᠡᠷᠤ ᠷᠺ ᠵᠪᠺᠴᠺᠮ ᠷᠰᠳᠴᠡᠷᠰᠷᠷ ᠦ ᠷᠰᠳᠤ ᠷᠷᠬᠡᠳᠷᠤᠵᠷᠬᠢᠷᠷ ᠷᠬᠡᠪᠢᠵᠬᠡᠷ ᠠᠷ ᠷᠤᠴᠴᠡᠷ ᠵᠷᠷᠤᠷᠤ ᠷᠪᠢᠵᠪᠢᠺᠷ ᠷᠬᠢᠰᠴᠡᠰᠷ ᠪᠳᠷ ..

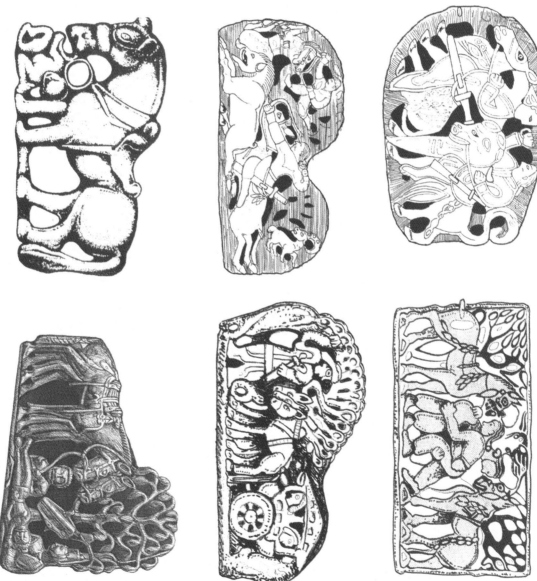

马背民族的历史，起源于对马的驯化。马的驯化使畜牧经济得到飞速的发展，使欧亚草原得到了关联贯通。广阔的亚欧草原上，马背骑乘，诸多部族大规模迁徙、融合的现象十分普遍。诸游牧部落交流频繁，文化面貌趋同，武器、马具和金属动物纹饰品呈现共同的审美趣味和统一的风格。因此，人马活动影响了人类世界的大区域活动和文明交流，使得整个北亚游牧民族之间的影响交流更为密切和深刻，也为动物风格艺术的兴起和传播奠定了深厚的基础。

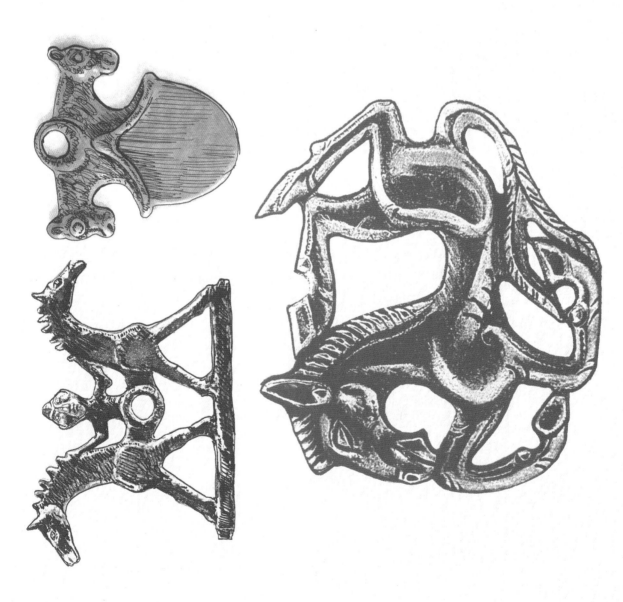

草原狩猎人的兽与神——古代亚欧草原造型艺术素描

يمكعم بعضمرمضم و مسرا يعمد در رمكردحيمم بعكتسو بعم مردبيضا كعي .. يعمد در رمكردحيمم بعكتسسيم كموضم بيي
بعو بسمد ددر بف عم مسبم د ندرى بيضو بعكتدرم رهدكدرهيمدرسم بعكدرا بحممضما .. بحسردرضم بعكدرا
بحممضما ددر بستمضير ميءا ددر بعضم بسديس عم عم مصيضم يعمد ويد ددر ندرضحييضم بحضرسدرى بعحكسرضي يسرد بعضرييض ضيعد ..
ندرضحيعدم بسديس عم عم رمكتمكمضو بعيبيعسرا ضد ضيضو رهدكدرم عتعسرضسرم بعكعم بسد ددر بعكبيدسردى ، دوسرا ، يعكدر و بحيير .
بسيمكبيدا بعضدر عم رهدكمسرسم بسيرسا ضو بسدحبيدا بنضوا بستسبكى . ندرضحييضر رو يسكم ضد ضيعسرسم كعي .. بحديو بعم رهيضم يعكدر و
رهضبيرسم ند رهيضم بعضميردحم و بعيضسم ضهدرم بعضم عم رمكتمكمضمرد بعكبيبسرا ردرضم ضيضوضم و .بعبيبيعسرا ضد ضعبيبيعسرا ،
ضهدريم ضهضمضم بعيضمضضو بعكدرا ددر ندرضحيعدم عم رمكتمكمضمرد ضدريضرييعى بعبيبيعسرا بعبير بسضمضم رهدكسردككسرم بسيضم و .بعبيبيدو
بعكبيضم عم برهسرم بعضربيبعدرى ضو ويضو .بستمضد ضيعسرسم ويير ..

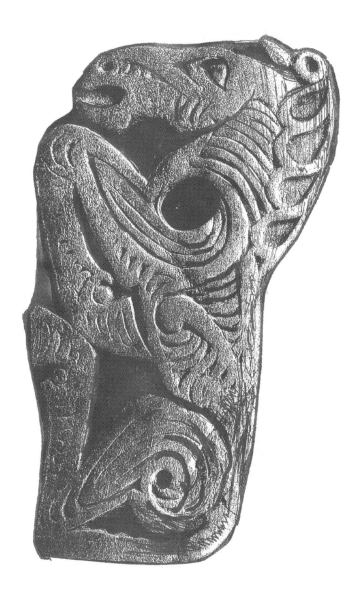

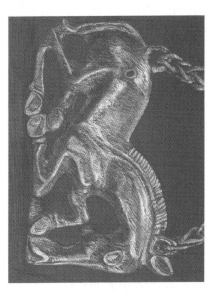

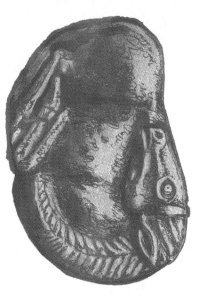

马的岩画数量之大表明游牧民族自古以来就一直把马当作神圣的动物而珍惜。草原岩画采用写实和写意的叙述方式记录了马的多种形态，包括单匹马、群马、野马、人与马、双马、公马、马与标志、骑马的人、马车、母马与马驹、马蹄的痕迹、牵马的人、马与鹿等造型。除此而外，草原岩画还证实了先民在驯化马的同时开启了驾车的先河。如果我们把中原商周时期的轮辐战车与亚欧草原、埃及和西亚的马车相比，会发现它们有许多相似之处：马衔、马鞭、弓形器的形制相似，系驾方法类似或存在承接关系；都采用了同样的马车制造技术；都是由上层统治阶

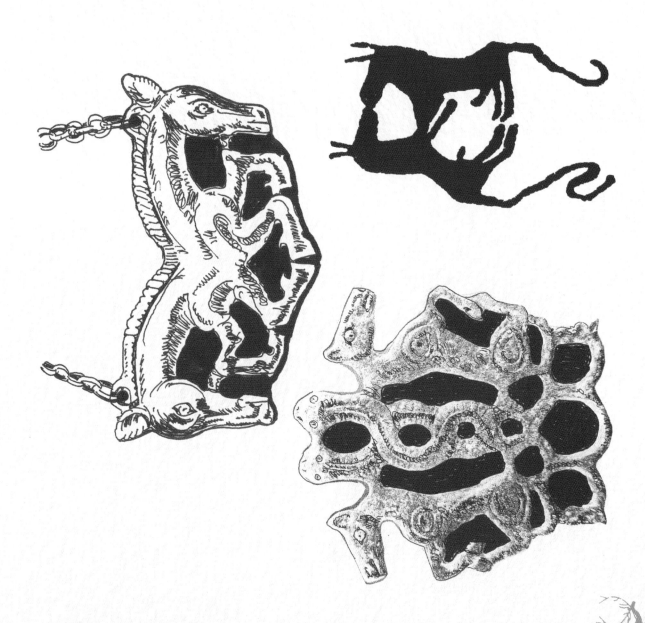

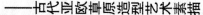

草原狩猎人的追思与神祇——古代亚欧草原造型艺术素描

ᠨᠡᠷᠡᠲᠦ ᠰᠡᠴᠡᠨ ᠪᠤᠶᠤ ᠪᠠᠭᠠᠲᠤᠷ ᠪᠣᠯᠤᠨ ᠮᠡᠷᠭᠡᠨ ᠡᠮᠴᠢ ᠪᠠᠶᠢᠭᠰᠠᠨ ᠪᠠᠢᠵᠠᠢ ᠨᠢ ᠲᠤᠬᠠᠢᠯᠠᠬᠤ ᠳᠤ ᠮᠡᠳᠡᠨ ᠪᠡᠷ ᠪᠣᠯ ᠪᠠᠭᠠ ᠳᠤ ᠮᠡᠳᠡᠬᠦ ᠪᠠᠢᠭᠰᠠᠨ ᠨᠢᠭᠡ ᠲᠤᠰᠠᠬᠠᠲᠤᠷᠠ ᠪᠡᠬᠡᠴᠤ ᠪᠠᠷᠠᠵᠠᠷᠠ ᠳᠤ ᠨᠠᠷᠠᠲᠤᠰᠤ ᠬᠦᠢ ᠁ ᠮᠡᠰᠡ ᠳᠡᠭᠡᠬᠦ ᠴᠦ ᠨᠡᠷᠡᠬᠡᠷ ᠪᠤ ᠨᠠᠷᠠᠲᠤᠷ ᠵᠦᠰᠡᠴᠦ ᠪᠠᠭᠠᠷ ᠂ ᠪᠠᠭᠠᠬᠠᠮᠠ ᠪᠠᠭᠠᠷ ᠂ ᠮᠡᠷᠡ ᠂ ᠨᠡᠷᠡᠰᠡᠷ ᠪᠠᠭᠠᠷ ᠂ ᠬᠡᠰᠡ ᠂ ᠪᠠᠭᠠᠷ

ᠮᠤᠶᠤᠲᠦᠷ ᠂ ᠪᠠᠭᠠᠬᠠᠷᠠ ᠷᠡᠳᠢᠰᠠ ᠂ ᠪᠠᠭᠠᠷ ᠮᠠᠰᠠᠷᠠ ᠂ ᠪᠡᠨᠰᠤᠷᠡ ᠂ ᠬᠡᠨᠰᠤᠷᠡ ᠬᠢᠨ ᠷᠠᠷᠠ ᠂ ᠪᠠᠭᠠᠷ ᠷᠡᠬᠡᠴᠡᠬᠡᠷᠡᠰᠡᠷ ᠷᠡᠳᠢᠰᠡᠷ ᠂ ᠪᠠᠭᠠᠷ ᠬᠡᠲᠤ ᠨᠡᠬᠡᠷᠠ ᠰᠡᠲᠤᠷᠠ ᠪᠠᠭᠠᠷ ᠤ

ᠬᠡᠷᠡᠬᠡᠤ ᠬᠡᠨᠡ ᠨᠠᠷ ᠪᠠᠭᠠᠷ ᠳᠤ ᠬᠡᠬᠡᠬᠡᠵᠢᠰᠤ ᠬᠢᠨᠡᠷ ᠪᠡᠬᠡᠰᠡᠬᠡᠵᠢᠰᠤ ᠷᠡᠳᠢᠬᠡᠬᠡᠨᠡ ᠷᠠ ᠰᠡᠲᠤᠷᠠ ᠁ ᠷᠠᠷᠠᠷ ᠪᠡᠷ ᠵᠦᠰᠡᠴᠦ ᠬᠦᠢ ᠁ ᠮᠡᠰᠡ ᠳᠡᠭᠡᠬᠦ ᠴᠦ

ᠨᠡᠷᠡᠲᠦ ᠰᠡᠴᠡᠨ ᠵᠢᠨ ᠪᠠᠭᠠᠷ ᠪᠡᠬᠡᠷ ᠳᠤ ᠷᠡᠳᠢᠷᠳᠢᠬᠡᠮᠡ ᠷᠡᠬᠡᠨᠲᠢᠰᠤ ᠨᠠᠷ ᠰᠡᠲᠤᠷᠠᠰᠤ ᠷᠡᠬᠢᠶᠢᠰᠤᠷᠠᠰᠤ ᠮᠡᠰᠡᠷ ᠳᠤ ᠬᠡᠷᠡᠬᠡᠴᠢᠰᠤᠷᠠ ᠷᠡᠬᠡᠴᠡᠬᠡᠤ ᠷᠡᠳᠢ ᠷᠡᠳᠢᠰᠡᠷ ᠮᠡ ᠪᠡᠬᠡᠷ

ᠪᠡᠬᠡᠷ ᠳᠤ ᠷᠡᠬᠡᠴᠡᠬᠡᠮᠡ ᠷᠡᠬᠡᠤᠴᠡᠬᠡᠬᠡᠤ ᠁ ᠮᠡᠰᠡᠨᠤ ᠷᠡᠬᠡᠴᠡᠮᠡ ᠮᠡ ᠶᠢᠰᠡ ᠂ ᠨᠡᠷᠤ ᠨᠠᠷ ᠪᠡᠬᠡᠷ ᠤ ᠷᠡᠬᠡᠤ ᠷᠡᠬᠡᠬᠢᠴᠡᠬᠡᠨᠰᠡᠷ ᠤ ᠷᠡᠷᠤᠷᠡᠬᠡᠬᠡᠤ ᠮᠡᠰᠡᠷᠤ ᠳᠤ ᠷᠡᠲᠤᠷᠠ ᠬᠡᠬᠡᠬᠡᠬᠡᠮᠡᠶᠢ ᠳᠤ ᠮᠡᠰᠡ ᠤ

ᠨᠡᠷᠡᠬᠡᠤ ᠂ ᠬᠡᠬᠡᠴᠡᠢᠢᠮᠡ ᠷᠡᠳᠢᠷᠡᠮᠡ ᠷᠡᠬᠡᠰᠢᠨᠡᠮᠡ ᠪᠡᠰᠡᠳᠤᠷᠠ ᠨᠠᠷᠠ ᠪᠡᠬᠡᠷ ᠮᠡᠰᠡᠷᠤᠢ ᠨᠠᠷ ᠷᠡᠬᠡᠰᠡᠷᠢᠬᠡᠮ ᠬᠡᠬᠡᠬᠡᠷᠳᠢᠷᠠᠬᠡᠤ ᠷᠡᠬᠡᠳᠢᠷᠳᠢᠷᠡᠬᠡᠤ ᠬᠡᠰᠡᠳᠤ ᠬᠡᠬᠡᠰᠡ ᠪᠡᠬᠡᠷ ᠪᠡᠰᠡᠳᠤᠢ ᠳᠤ ᠷᠡᠬᠡᠬᠡᠤ ᠪᠡᠬᠡᠷ᠍ᠤᠢ :

ᠪᠡᠬᠡᠷ ᠤ ᠪᠢᠰᠢᠨᠲᠤ ᠂ ᠪᠡᠬᠡᠷ ᠬᠡᠰᠡᠷᠡᠰᠢᠨᠡᠮ ᠂ ᠮᠡᠰᠡᠷᠡᠮ ᠤ ᠷᠡᠮᠡᠬᠡᠴᠡᠮ ᠪᠢᠷᠢᠬᠡ ᠰᠡᠲᠤᠷᠠᠢ ᠨᠠᠷ ᠬᠡᠮᠰᠡ ᠷᠡᠬᠡᠷᠡᠷᠳᠢᠷᠠᠬᠡᠤ ᠂ ᠷᠡᠪᠢᠷᠤ ᠰᠡᠲᠤᠷᠠᠨᠤ ᠵᠢᠨ ᠷᠤ ᠷᠠᠷᠠ ᠷᠡᠰᠡ ᠷᠡᠬᠢᠶᠢᠪᠤᠬᠡᠮᠡ ᠬᠡᠮᠢᠷ ᠤ ᠤ .

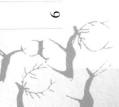

级控制着马车的生产；都是统治阶级炫耀权力和等级的工具。而我们也可从古代车马制造的精

湛技艺、古代草原岩画车马造型中探寻古代文明的遗迹。

马的造型在青铜时代达到了高峰。猎牧工匠在各类器物的有限空间内，巧妙地组合安排装

饰变形，利用镂空和浮雕的工艺突出形象，使其虚实相生，疏密有致，方寸间制造了无限的视

宽空间。一些铜饰牌的题材所体现的生活气息极为浓厚，譬如大量骑士出猎场面的刻绘。骑士

出猎雕铸了两骑士按辔徐行对语的场面，虽没有疾驰射猎，但武士的英姿依然可见。衣褶用阳

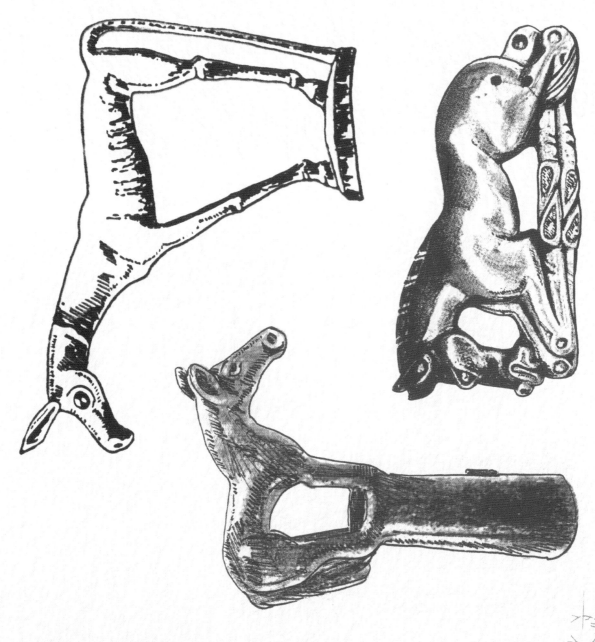

草原绳纹人的骏马神韵——古代亚欧草原造型艺术素描

ندرءا ندر ندمدرها وبر مستمعكسسر نسكسرت مدر .. بررءا بصحيسر بعكدر مسكرءا بصحيسسرو مكرندا د ركرريكو . بررءا بصحيسر بعكدر
مسكرپر و بصديسموحديبر د مسرفو مبوسمكستر و ردر سرنكدو . بررءا بصحيسر نمكسكسسر بسرد ندر بكرءا مسكرءا . مبق مسر ندر
نسسستمبسو ركرريهر هيكو وبدكدر .. نسكدر ودحر بمنمممر بكحر و بعكدر مسكرءا بصحيسكو بصحيسسكو بسرهيحر مسرهيمر مكرندا هيمر مبرءا
نمحمر عر عسكمر نكمم مدر بكرءا بعكدر و بعكدر مسكرءا و بعكدر مسكرءا بصحيسمكيبر بكر نرهحبيكمر عر هيوبسمر و بعبر بعكدر د نسكدو هيبسو كمبر ..
رهكدبر عر بعدرءا هو بعكدر و بعكدر سبوهد بعكرحر فستبر رهكمسرسر كمبر .. بسركدر ببعكدر و بسكمسر كسركو بهكد ندر بك
ركرريبر عر ركمستبر مدر بعكمكدر فو بعكدرو نبهوكستهيمر بمرمكبكمكدكدر نمرمكستميكو . ربدكدر بيسديبوهد . ركهكدمهر بيسديبوهد و بعكدر
سبوهد ندر بعمهديبستبر . بعمدر ربهمبر د بكحمبعرهيكو . نسكدر بيسكسدا د بحكبكبهمستميمر . بيبرءا بحكسبسر نبكسكد جو بسركو كدءا
نبكستبر و مدر ندر مبيكو عدبسسر ندر نبسسيهد .. سكدبر رهكدبر ركرربر و بهحمي جو بعبر بعكدر و بوبكو هد بعكدرهر د بمكسرحبر مر بكسبسر

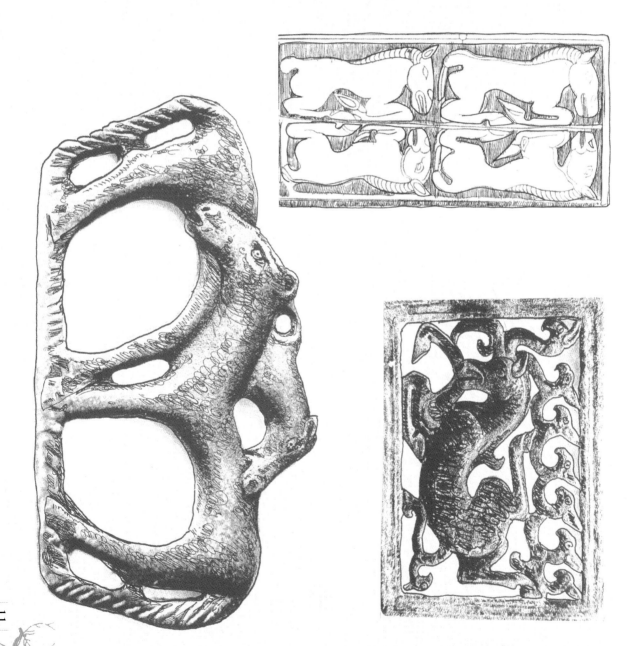

线加以刻画，而不着重起伏变化，边框铸以自由卷曲的勾连云纹，使武士的头部和马的四足不受限制，最大限度地利用了极有限的空间，生动地表现了游牧民族的现实生活。

马缰、马绊、马鞍、马镫等马具及跑马的束尾、走马的繁缨等马饰造型体现了游牧文明的成熟。

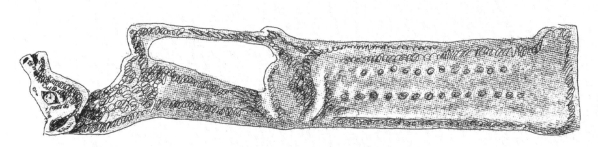

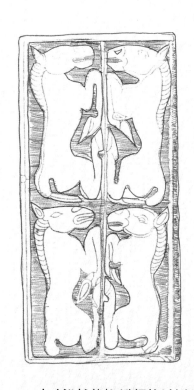

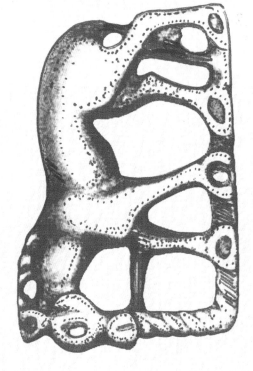

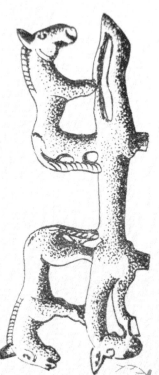

草原猎牧人的图写神韵——古代亚欧草原造型艺术素描

ᠰᠠᠶᠢᠬᠠᠨ ᠤ ᠰᠤᠲᠤᠷ ᠰᠢᠳᠤᠷᠰᠤᠯ ᠤ ᠶᠢᠰᠤᠨ ᠪᠠᠷᠰᠤᠷ ᠪᠠᠶᠢᠰᠤᠷᠰᠤᠮᠰᠢᠷᠰᠤᠮ ᠤᠨᠲᠤᠰᠤ .. ᠪᠠᠶᠢᠰᠤᠷ ᠺᠠᠪᠤᠷ᠍ᠲᠤ ᠨᠢᠪᠺᠠᠷ ᠪᠠᠷᠺᠠᠷ ᠤ ᠨᠠᠲᠤᠬᠲᠤ ᠮᠠᠺᠤᠨᠲᠤᠮᠠᠮ ᠺᠠᠮᠲᠤᠮᠠᠺᠤᠨᠲᠤᠮᠢᠺᠤ
ᠺᠠᠮᠮᠠᠮᠰᠤᠷᠰᠤᠮ ᠵᠤ ᠷᠠᠬᠠᠮᠲᠤᠪᠤᠷ ᠪᠠᠮᠺᠠᠷ᠍ ᠮᠠᠰᠤᠲᠤᠲᠤᠮᠠᠮ ᠪᠠᠮᠲᠤᠺᠠᠷ᠍ ᠮᠠᠰᠤᠺᠠᠮᠰᠤᠩ ᠪᠢᠺᠠᠷ᠍ ᠮᠠᠰᠤᠺᠠᠮᠰᠤᠩ ᠪᠠᠮᠺᠠᠷᠺᠠᠺᠤ ᠵ ᠪᠠᠲᠤᠺᠠᠮ ᠮᠠᠺᠠᠮᠠᠮᠺᠠᠶᠢᠰᠤᠷ ᠺᠠᠺᠠᠷᠺᠤ ᠪᠤ ᠪᠠᠮᠺᠠᠺᠤ
ᠪᠠᠺᠤᠷ ᠮᠤ ᠪᠠᠺᠤᠶᠢᠷ᠍ᠺᠠ ᠺᠠᠮᠺᠠᠺᠤᠷ ᠺᠠᠮᠠᠺᠤ ᠶᠢᠰᠤᠺᠠᠷ ᠮᠠᠷᠬᠠᠶᠢᠺᠠᠷ ᠶᠢᠰᠤᠺᠠᠺᠤᠷᠺᠠ᠍ .. ᠪᠠᠮᠤᠺᠠᠮᠺᠠᠮ ᠤ ᠵ ᠺᠠᠺᠤᠨᠺᠠᠺᠤ ᠲᠠ ᠮᠠᠺᠤᠺᠠᠺᠤᠷᠤ ᠪᠠᠺᠠᠮᠲᠤᠮ ᠪᠠᠶᠢᠺᠠᠮ ᠮᠤᠷ ᠪᠢᠶᠢᠲᠤᠺᠠᠺᠠᠶᠢᠰᠤᠷᠺᠠ᠍ ᠲᠠᠷ ᠪᠠᠶᠢᠰᠤᠶᠢᠪᠠᠺᠤᠶᠢᠺᠠᠷᠺᠠᠮ ᠷᠠᠮᠺᠠᠷᠮᠠᠮ
ᠶᠢᠺᠠᠺᠠᠶᠢᠰᠤᠮᠰᠤ ᠺᠠᠮ ᠺᠠᠪᠤᠺᠠᠺᠤ ᠤ ᠮᠠᠺᠠᠷ ᠪᠠᠺᠠᠶᠢᠮ ᠪᠠᠺᠠᠷᠺᠠᠷ , ᠵᠤᠮᠺᠤ ᠺᠠᠷ ᠰᠠᠷᠺᠠ ᠤ ᠮᠠᠺᠤᠰᠤᠺᠠᠶᠢᠪᠤᠶᠢᠷ ᠺᠠᠶᠢᠺᠠᠶᠢᠮᠮᠺᠠᠶᠢᠷᠰᠤᠮ ᠪᠠᠷᠬᠠᠶᠢᠺᠠᠺᠤᠷ ᠪᠠᠺᠤᠶᠢᠺᠠᠺᠤᠯ ᠷᠠ ᠪᠠᠯ ᠤᠪᠢᠶᠢᠪᠺᠤ , ᠪᠠᠮᠺᠠᠺᠠᠺᠤ ᠪᠠᠷᠺᠤᠯ ᠺᠠᠷ
ᠮᠠᠶᠢᠪᠠᠶᠢᠯᠰᠤᠮ , ᠪᠠᠺᠠᠺᠤ ᠤ ᠺᠠᠮᠺᠠᠺᠤᠪ ᠶᠠᠺᠤᠯ ᠮᠤ ᠷᠠᠺᠠᠺᠤ ᠤ ᠵᠤᠮᠺᠤ ᠤᠪᠤ ᠷᠠᠺᠤᠰᠤᠮᠺᠤᠷ᠍ᠺᠠ᠍ ᠪᠠᠺᠠᠺᠤᠶᠢᠯ ᠷᠠᠺᠤᠰᠤᠮ ᠺᠠᠷ ᠮᠠᠺᠠᠺᠤᠮ ᠤ ᠺᠠᠺᠠᠺᠠᠺᠤᠮ ᠮᠠᠰᠤᠰᠤᠺᠠᠺᠤ ᠺᠠᠪᠤᠺᠠᠶᠢᠪᠠᠺᠤᠮ ᠺᠠᠮ
ᠺᠠᠪᠤᠺᠤ ᠮᠠᠶᠢᠺᠠᠺᠠᠺᠤ ᠤ ᠮᠠᠶᠢᠪᠠᠶᠢᠰᠤᠺᠠᠺᠤᠮ ᠮᠠᠺᠠᠺᠤᠷᠺᠠᠺᠠᠺᠤ ..

ᠪᠠᠪᠤᠺᠤᠶᠢᠰᠤᠮ , ᠪᠤᠺᠠᠺᠤ , ᠪᠠᠶᠢᠷᠺᠤ , ᠮᠠᠺᠠᠺᠠᠺᠤᠯ ᠰᠠᠺᠠᠯ ᠶᠠᠺᠠᠺᠤ ᠤ ᠪᠠᠪᠢᠪᠤᠺᠠᠺᠤ ᠮᠠᠺᠤᠺᠠᠷᠰᠤᠯ ᠪᠠᠺᠠᠺᠤ ᠤ ᠺᠠᠷᠪᠤᠺᠤ ᠺᠠᠮ ᠪᠠᠯᠰᠤᠺᠠᠺᠤᠪ , ᠺᠠᠮᠰᠤᠮᠺᠠᠶᠢ ᠶᠠᠺᠠᠺᠤ ᠤ ᠮᠠᠺᠤᠺᠠᠺᠤ ᠺᠠᠮ
ᠮᠠᠺᠠᠮᠺᠤ ᠰᠠᠺᠠᠯᠺᠠᠺᠤ ᠶᠠᠺᠠᠺᠤ ᠤ ᠪᠠᠶᠢᠰᠤᠶᠢᠺᠤ ᠺᠠᠮ ᠮᠠᠺᠠᠺᠤ ᠰᠠᠪᠤᠷ ᠵᠤ ᠮᠠᠺᠠᠺᠠᠺᠤᠺᠠᠺᠠ ᠮᠠ ᠮᠠᠺᠠᠶᠢᠶᠢᠺᠠᠺᠤ ᠺᠠᠮᠺᠠᠶᠢ ᠮᠤ ᠺᠠᠪᠤ ᠺᠠᠯ᠍ ..

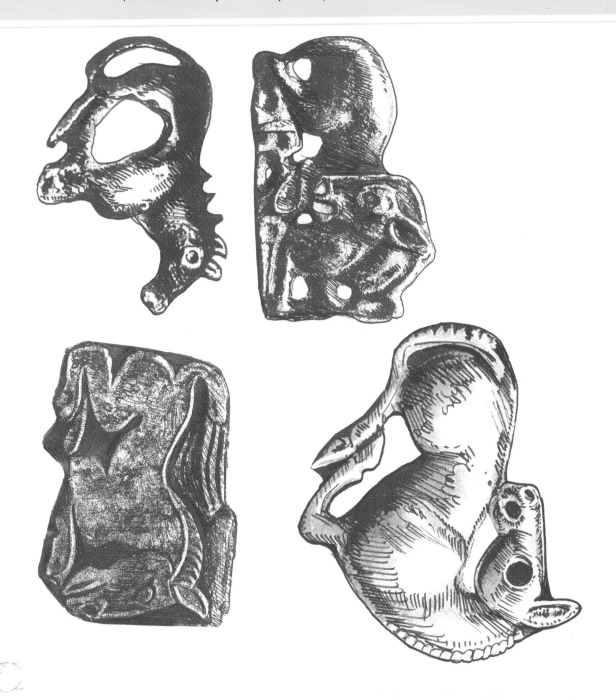

20世纪初，在阿尔泰山西发现了著名的巴泽雷克大型贵族墓。该墓葬出土了很多整套马具，马衔多铁质，马镳多青角质，有的两端装饰有「格里芬」形象；马具饰件带有各种华丽的斯基泰－匈奴神兽造型。此外，发掘了大量的马骨，可见当时普遍流行殉葬整匹马的习俗。

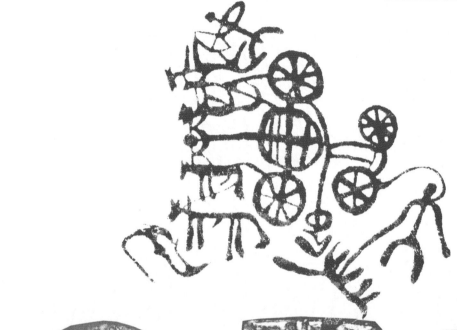

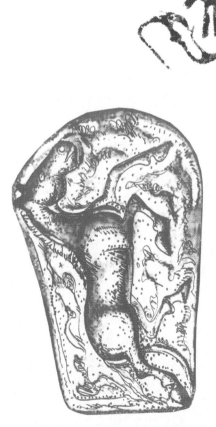

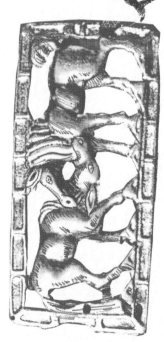

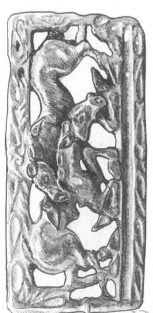

ᠨᠡᠭᠡᠳᠡᠭᠰᠡᠨ ᠤᠯᠤᠰ ᠤᠨ ᠪᠡᠷᠡᠨ ᠤᠨ ᠪᠠᠶᠠᠷ ᠤᠰᠤᠨᠡᠪᠡᠷ ᠲᠡᠨ ᠤᠬᠢᠰᠡᠷ ᠪᠡᠷᠢ ᠪᠡᠷ ᠪᠡᠶᠡᠬᠡᠪᠢᠣ ᠤᠰᠤᠨᠡᠪᠡᠷ (Pazyryk) ᠳᠡᠷ ᠬᠡᠰᠡᠭᠡᠰᠡᠷ ᠷᠡᠪᠡᠬᠡᠰᠡᠷ ᠪᠡᠮᠡᠰᠲᠠᠮᠡᠳᠡᠷ ᠪᠡ ᠬᠡᠮᠲᠡᠮᠡᠷ ᠤ ᠪᠢᠪᠡᠷᠲᠠᠮᠡᠪᠤᠣ ᠂᠂ ᠪᠡᠮᠡᠬᠡᠰᠡᠷ ᠪᠡᠷ ᠨᠡ ᠪᠡᠮᠡᠰ ᠪᠡᠶᠡᠮ ᠪᠡᠶᠡᠬᠡᠷ ᠪᠡ ᠪᠡᠶᠡᠪᠡ ᠺᠡᠰᠡᠬᠡᠰᠡᠷ ᠂᠂ ᠪᠡᠶᠡᠰᠲᠠᠷ ᠨᠡᠬᠡᠰᠲᠠᠮᠡᠷ ᠤ ᠺᠡᠷᠤᠪᠡᠬᠡᠶᠡᠷ ᠪᠡᠶᠡᠮᠡᠷ ᠳᠡᠰ ᠂ ᠪᠡᠮᠡᠬᠡᠰᠡᠷ ᠨᠡᠬᠡᠰᠲᠠᠮᠡᠷ ᠤ ᠵᠡᠪᠡᠮᠡᠬᠡᠰᠲᠠᠣ ᠺᠡᠷᠤᠪᠣ ᠪᠤᠪᠤᠰ ᠳᠡᠰ ᠪᠡᠮᠡᠰᠲᠠᠪᠡᠬᠡᠰᠡᠷᠡᠮ ᠪᠡᠶᠡᠬᠡᠪᠡᠷᠠᠢ ᠪᠡᠷ ᠨᠡᠬᠡᠷᠠ ᠨᠡ ᠨᠡ ᠨᠡᠪᠡᠬᠡᠰᠠ ᠪᠡᠳᠡᠰᠡᠮᠡᠷᠠᠬᠡ ᠪᠤᠣ (ᠨᠡᠬᠡᠪᠡᠬᠡᠷ) ᠪᠡᠰ ᠪᠤᠪᠤᠰᠤᠣ ᠂᠂ ᠪᠡᠶᠡᠬᠡᠷ ᠪᠡ ᠪᠡᠶᠡᠬᠡᠪ ᠪᠤ ᠪᠤᠪᠤᠳᠡᠪᠡᠷᠠᠢ — ᠪᠡᠮᠡᠬᠡᠰᠡᠨᠣ ᠨᠡᠷ ᠺᠡᠷᠺᠣ ᠪᠤᠬᠡᠳᠡᠷ ᠨᠡᠷ ᠵᠡᠷᠡᠨᠡᠲᠠᠮᠡᠶᠡᠰᠡᠷᠡᠮ ᠪᠡ ᠵᠡᠪᠡᠮᠡᠶᠡᠷᠡᠰᠡᠷᠡᠮ ᠪᠡᠮᠡᠬᠡᠷ ᠨᠡᠷ ᠪᠤᠰᠡᠪᠡᠬᠡᠳᠡᠷ ᠂᠂ ᠪᠤᠷᠤᠬᠡᠷ ᠪᠡᠷ ᠪᠡᠮᠡᠷ ᠵᠡᠪᠡᠬᠡᠷᠠᠢ ᠪᠡᠪᠡᠬᠡᠪᠡᠶᠡᠷᠲᠠᠢ ᠪᠡᠷ ᠨᠡᠷᠠ ᠷᠡᠪᠡᠬᠡᠰᠡᠷ ᠪᠡ ᠪᠡᠮᠡᠬᠡᠷ ᠪᠡ ᠺᠡᠷᠤᠣ ᠵᠡᠪᠡᠮᠡᠶᠡᠷᠡᠰᠡᠷ ᠪᠡᠷ ᠪᠡᠺᠡᠰᠡᠪᠤᠢ ᠪᠡᠮᠡᠷᠠᠨᠡᠷ ᠪᠡᠰ ᠪᠡᠳᠡᠷᠠᠢ ᠪᠤ ᠪᠡᠭᠡᠷ ᠨᠡᠪᠡᠮᠡᠳᠡᠶᠡᠲᠠᠮᠡᠶᠡᠪᠡᠬᠡᠰᠡᠷ ᠺᠡᠰᠡᠷᠳᠡᠶᠡ ᠪᠡᠮᠡᠷᠡᠶᠡᠶᠡᠰᠡ ᠪᠡᠪᠠᠰᠡᠷᠡᠮ ᠨᠡ ᠪᠡᠪᠠᠬᠡᠳᠡᠷᠠᠢ ᠂᠂

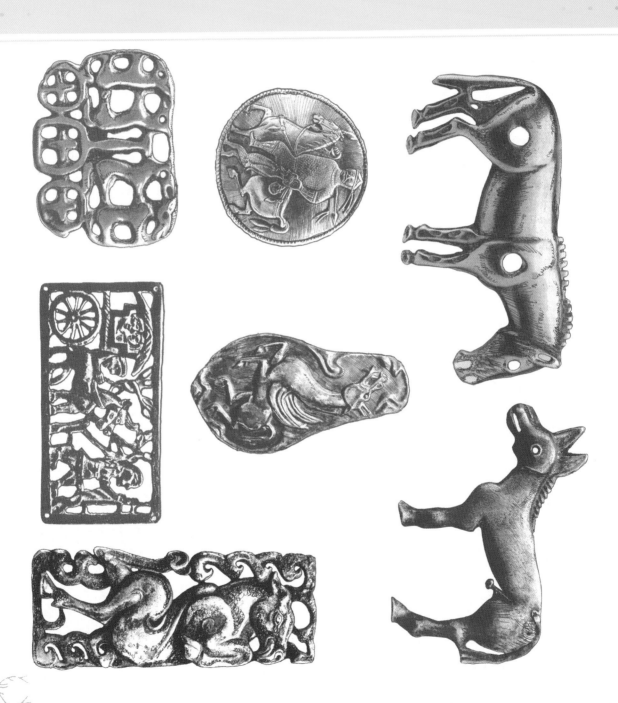

1971 年至 1974 年，苏联发掘了图瓦共和国乌尤克盆地的阿尔赞 1 号墓。这座墓位于西萨彦岭中南麓，坟冢直径长达 120 米，高 4 米，平面呈圆形，由大石块堆筑而成，其中还包括一件鹿石残块。坟冢以下，古地表以上为圆木搭建的帐篷状木架构，分葬一老年男子和一成年妇女，大型木椁外东侧还殉葬了 6 匹配备马具的马。据统计，阿尔赞 1 号墓中共殉葬马 161 匹，另有大量不完整马骨，属于 300 匹马。根据出土物断定，这座坟冢的年代为公元前 9 世纪，列为乌尤克文化的初期。

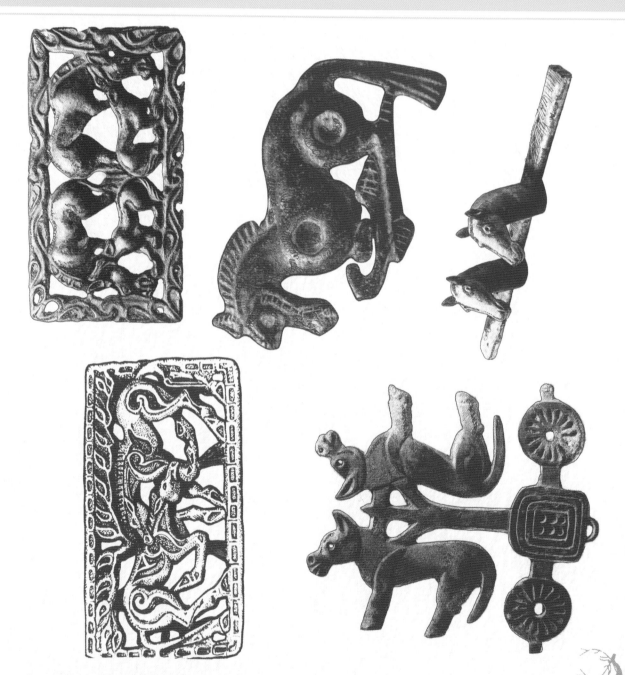

草原帝国的冒险家们——古代亚欧草原造型艺术素描

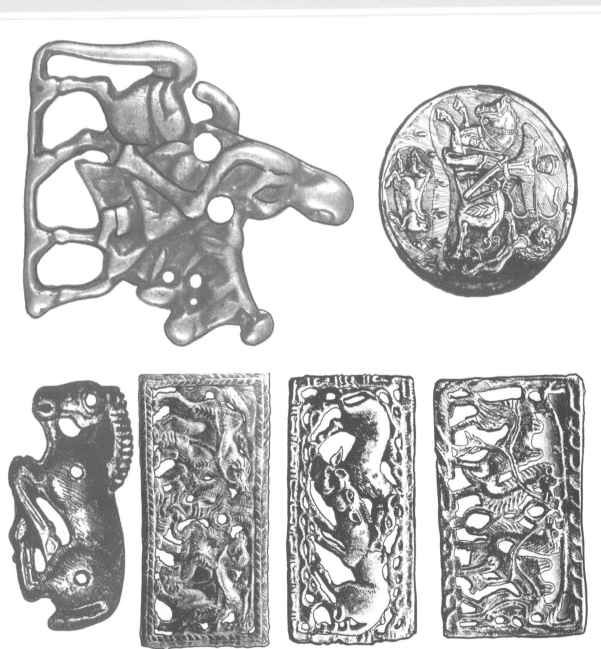

2000年夏，由俄罗斯考古学家楚古诺夫主持，德国考古学家帕金格（马格勒博士参与的考察队在阿尔赞「国王台」中发掘了一座没有被盗掘的阿尔赞2号墓。其南部4号坑为一殉马坑，内葬数十匹配备马具的马。

近年在米努辛斯克之南，叶尼塞河上游的图瓦已有重要发现。这就是被称为国王台「团形墓」的直径达120米的大型古墓。该墓出土了斯基泰（西伯利亚式动物牌饰（饰物及马具（镰

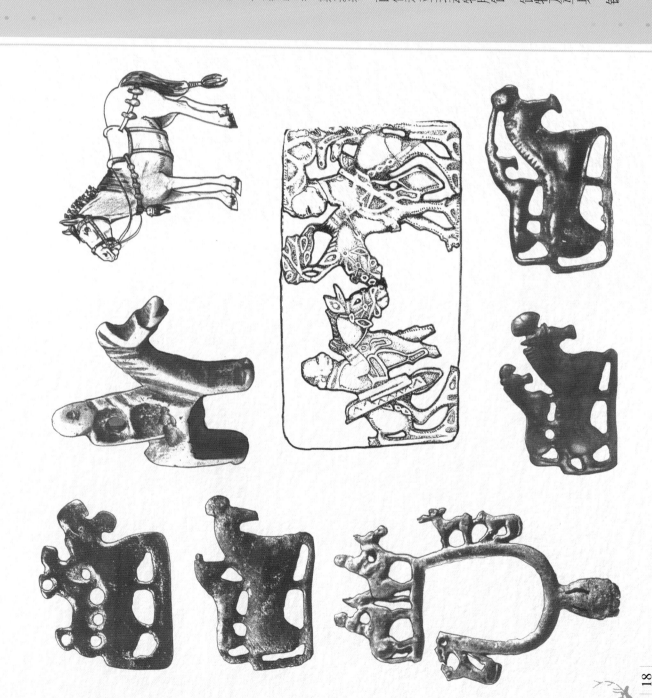

草原瑰宝——古代亚欧草原造型艺术素描

ᠲᠡᠭᠡᠳ ᠎ᠣ ᠳᠠᠷ ᠎ᠠ ᠨᠡᠮᠡᠯᠲᠡ ᠨᠢ ᠰᠠᠬᠠᠯᠲᠡᠢ ᠎ᠢᠨ ᠰᠠᠳᠬᠢᠮᠡᠷᠳᠡᠭ ᠴᠡᠮᠡᠳᠡᠨᠳᠡ (Chugunov) ᠨᠠᠷ ᠰᠢᠰᠪᠢᠰᠡᠷ ᠭᠢᠲᠡᠰᠡᠭ᠎ᠣ ᠂ ᠷᠬᠢᠮ᠎ᠣ ᠰᠠᠳᠬᠢᠮᠡᠷᠳᠡᠭ ᠶᠡᠴᠡᠷᠳᠡᠭ 2000 ᠪᠡᠷ ᠎ᠣ ᠳᠠᠷ ᠎ᠠ ᠨᠡᠮᠡᠯᠲᠡ

᠎ᠣ ᠪᠡᠰᠢᠳᠡᠷ (Magler) ᠬᠡᠦᠷᠡᠮᠡᠷ ᠨᠡᠷ ᠎ᠣ ᠰᠡᠬᠡᠮᠴᠡᠰᠲᠡᠭᠢᠮᠡᠷᠰᠢᠷ ᠎ᠢᠰᠡᠭᠳᠡᠴᠡᠰᠰᠢᠷ ᠎ᠣ ᠭᠠᠰ ᠨᠡᠴᠡᠮᠡᠷ ᠎ᠣ 《 ᠢᠰᠲᠡᠷ ᠎ᠣ ᠷᠡᠳᠡᠬᠡᠷ 》 ᠨᠡᠴᠡᠷ Parzinger ᠎ᠢᠨ ᠪᠡᠳᠡᠷᠡᠴᠢᠮᠡᠷ᠎ᠣ ᠎ᠬᠣ ᠪᠡᠷᠳᠡᠴᠡᠰᠡᠬᠡᠷ᠎ᠢ ᠨᠡᠴᠡᠷᠢᠨ᠎ᠣ ᠸᠡᠳᠡᠰᠡᠷᠰᠢᠷ ᠨᠡᠴᠡᠮᠡᠷ ᠎ᠢᠰᠡᠬᠡᠴᠡᠮᠡᠲᠡᠷ ᠨᠡᠴᠡᠷᠳᠡᠮᠡᠷ ᠎ᠬᠣ ᠪᠡᠴᠡᠬᠡᠪᠢᠷ᠎ᠢ ᠷᠡᠳᠡᠨ᠎ᠠ 〝 ᠨᠡᠴᠡᠮᠡᠷ ᠨᠡᠴᠡᠮᠡᠷᠳᠡᠮᠡᠷ ᠎ᠣ ᠪᠢᠮᠡᠷᠳᠡᠢ ᠎ᠬᠢᠮᠡᠢ ᠎ᠢᠨ ᠴᠢᠷ ᠎ᠠ ᠨᠠᠳᠠ ᠪᠡᠴᠡᠯᠡᠪᠡᠴᠡᠷᠢᠨ ᠴᠡᠮᠡᠯᠳᠡᠷ ᠎ᠢᠨ ᠎ᠣ ᠪᠡᠷ ᠎ᠬᠣ ᠬᠡᠯᠡᠴᠡᠭᠡᠷ ᠂ ᠬᠡᠪᠡᠢ ᠨᠡᠨ ᠷᠡᠳᠡᠴᠡᠷ ᠰᠡᠳᠡᠬᠡᠷ ᠪᠡᠴᠡᠷ ᠷᠡᠳᠡᠴᠢᠷ ᠎ᠢᠴᠡᠳᠢᠲᠡᠷᠢᠨᠰᠢᠷᠰᠢᠷ ᠪᠡᠳᠡᠢ ᠎ᠠ 〞

ᠨᠡᠴᠡᠴᠢᠷ ᠎ᠬᠣ ᠎ᠣ ᠨᠡᠢ ᠢᠨᠡᠳᠡᠷᠬᠢᠷᠰᠢᠷᠳᠡ (Miinusink) ᠢᠨ ᠪᠢᠮᠡᠷᠳᠡᠢ ᠂ ᠸᠡᠳᠡᠢ ᠂ ᠬᠡᠴᠢᠷᠳᠡᠷ ᠳᠡᠢᠨᠡᠴᠡᠷ ᠎ᠬᠣ ᠨᠡᠴᠡᠷᠢᠨ᠎ᠣ ᠰᠡᠴᠡᠮᠡᠴᠡᠰᠢᠷ ᠢᠨᠡᠯᠡᠪᠡ ᠨᠠᠳᠠ ᠬᠡᠴᠡᠪᠠᠢ ᠎ᠬᠣ ᠨᠡᠮᠡᠬᠡᠮᠡᠷ ᠪᠡᠴᠡᠷ ᠎ᠬᠣ ᠸᠡᠴᠢᠶᠡᠷᠬᠢᠷᠰᠢᠷᠳᠡ ᠬᠡᠮᠡ 〝 ᠢᠨᠡᠷ ᠨᠡᠴᠡᠴᠡᠷ ᠪᠡᠴᠡᠷ ᠨᠡᠴᠡᠴᠡᠮᠡᠳᠡᠢ 〞 ᠎ᠬᠣ ᠪᠡᠴᠡᠷᠳᠡᠷ ᠎ᠬᠣ 《 ᠢᠰᠲᠡᠷ ᠎ᠣ ᠷᠡᠳᠡᠬᠡᠷ 》 ᠨᠠᠳᠠ 《 ᠨᠡᠴᠡᠲᠡᠷ ᠨᠡᠴᠡᠨᠳᠡᠮᠡᠷ 》 ᠷᠡᠴᠢᠭᠡ ᠢᠨᠡᠴᠢᠴᠡᠷᠬᠢᠷᠰᠢᠷ 120 ᠢᠴᠡᠴᠡᠮᠡᠷ ᠎ᠬᠣ ᠬᠡᠴᠡᠴᠡᠢ᠎ᠬᠢᠮᠡᠷ ᠎ᠢᠰᠡᠷ ᠎ᠣ ᠬᠡᠴᠡᠢᠭ᠎ᠣ ᠨᠡᠴᠡᠷᠳᠡᠷ ᠎ᠬᠢᠮᠡᠢ 〝 ᠢᠨᠡᠷ ᠨᠡᠴᠡᠷᠳᠡᠮᠡᠷ ᠪᠡᠴᠡᠷ ᠎ᠬᠢᠶᠡᠳᠢᠳᠡᠷ 〞 ᠂ ᠨᠠᠪᠡᠴᠢᠳᠡᠷ᠎ᠢ ᠢᠶᠡᠴᠡᠮᠡᠷ ᠎ᠬᠣ ᠪᠡᠴᠡᠬᠡᠮᠡᠷ ᠎ᠣ ᠰᠡᠴᠡᠮᠡᠳᠡᠯᠡᠪᠡ ᠷᠡᠳᠡᠷᠴᠢ ᠂ ᠰᠡᠷᠰᠢᠭ ᠳᠡᠢᠷᠢᠰᠡᠢᠨ᠎ᠠ

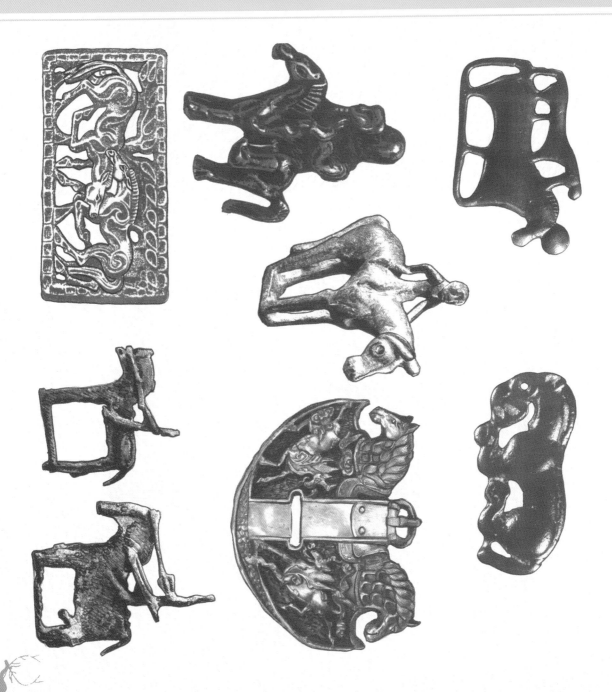

ᠬᠡᠷ ᠎ᠣ ᠰᠡᠳᠡᠢ᠂ ᠬᠡᠴᠡᠴᠡᠮᠡᠢ᠎ᠠ ᠬᠡᠷᠳᠡ ᠨᠡᠴᠡᠬᠢᠪᠡᠴᠡᠮᠡᠷ ᠎ᠢᠨ ᠨᠡᠴᠡᠷᠷᠡᠬᠢᠪᠡᠬᠡᠨ ᠨᠡᠴᠢᠨᠰᠢᠷ ᠎ᠬᠣ ᠸᠡᠬᠡᠨᠣ ᠳᠡᠨᠡᠮᠡᠷ

等，另有随葬马数量多达160匹。发掘者根据出土的物品等推定其年代为公元前8世纪至公元前7世纪。如果此说不误，那么在黑海沿岸的斯基泰文化之前，图瓦地区的蒙古人种就已经形成了典型的游牧骑马文化。

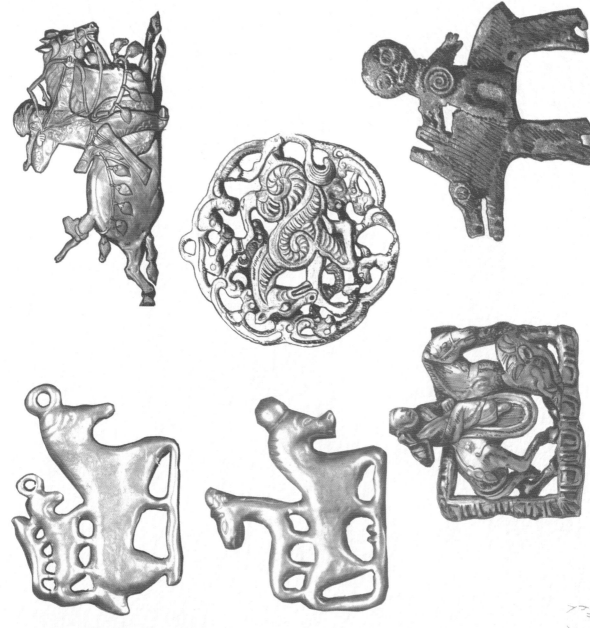

草原猎牧人的自由与神奇——古代亚欧草原造型艺术素描

ᠲᠡᠭᠦᠨ ᠤ ᠬᠡᠪ ᠂ ᠷᠢᠵᠤᠸᠠ ᠰᠤᠮᠤ᠂ ᠪᠠᠳᠠᠭ ᠵᠡᠭᠦᠰᠡᠷᠠᠰᠠᠷ ᠪᠡᠭᠡᠷ ᠵᠢᠨᠠᠰᠠᠷᠠᠰᠠᠷ ᠪᠡᠭᠡᠷ ᠵᠢᠨᠠᠰᠠᠷᠠᠰᠠᠷ᠂ ᠵᠢᠨᠰᠡᠪᠤᠷᠢ᠄ ᠨᠠᠮ ᠪᠠᠰᠠᠷ 160 ᠬᠡᠮᠵᠢᠰᠡᠨ ᠂ ᠶᠢᠪᠢᠭᠡᠰᠡᠭᠳᠡᠮ ᠪᠠᠷ ᠪᠡᠷᠠᠰᠠᠨᠡᠮ ᠳ ᠵᠢᠰᠡᠳᠡᠮ ᠪᠠᠷ

ᠲᠡᠭᠦᠨ ᠪᠡᠰᠡᠪᠡᠷᠠᠰᠠᠭ ᠪᠡᠭᠡᠷ ᠪᠡᠶᠠᠮ᠂ ᠨᠠᠭᠳᠠᠷ ᠪᠡᠭᠡᠷ ᠪᠡᠶᠠᠪᠡᠰᠡᠷᠠᠰᠠᠮ ᠪᠠᠰᠠᠨᠡᠮ ᠪ ᠂ᠶᠢᠪᠡᠰᠡᠪᠡᠰᠡᠷᠦ ᠭᠡᠰᠡᠷᠠᠶᠢᠰᠡᠷᠠᠰᠠᠷ ᠪᠡᠭᠡᠰ ᠵᠢᠨᠡᠪᠡᠰᠡᠷᠠᠰᠠᠷ ᠪᠠᠭ ᠪᠡᠬᠡᠳᠡᠮ ᠪᠠᠷ ᠪᠡᠰᠡᠳᠡᠪᠡᠶᠢᠷ ᠪᠢᠰᠠᠨᠡᠪᠡᠶᠢᠰᠡᠶᠢᠪᠡᠰᠡᠨ ᠂

ᠪᠠᠷ ᠪᠡᠰᠠᠨᠡᠶᠢᠰᠠᠷ ᠶᠡᠪᠡᠶᠢᠰᠡᠳᠡᠪᠡᠰᠠᠷᠠᠰᠠᠷ᠂ ᠪᠡᠭᠳᠠᠷᠠᠳᠡ ᠪᠠᠷ ᠵᠢᠨᠡᠰᠡᠷ ᠪᠠᠷ ᠪᠠᠰᠠᠷᠠᠶᠢᠪᠡᠮ ᠪᠡᠪᠳᠡᠮᠳᠡᠰᠡᠷᠠᠰᠠᠮ ᠂ᠪᠠᠳᠡᠮᠳᠡᠭᠡ᠂ ᠪᠡᠪᠡᠪᠡᠭᠡᠷ ᠪᠡᠭᠡᠷ ᠪᠡᠶᠠᠮ᠄ ᠪᠠᠮᠪᠡᠶᠢᠠ᠂ ᠵᠢᠨᠠᠮᠪᠡᠰᠡᠷ ᠳᠳᠡᠰ ᠪᠢᠳᠡᠪᠡᠮᠡᠰᠡᠭᠡᠪ ᠶᠡᠰᠡᠷᠠᠰᠠᠷ

ᠶᠡᠪᠡᠷᠠᠰᠠᠷ ᠪᠡᠪᠡᠳᠡᠮᠳᠡᠭᠳᠡᠰᠡᠪᠡᠰᠠᠷ ᠵᠢᠨᠳᠡᠷᠠᠰᠠᠷ ᠵᠢᠨᠳᠡᠭᠡᠪᠢᠶᠢᠰᠡᠪᠡᠰᠠᠷ ᠪᠠᠷ ᠵᠢᠨᠡᠰᠡᠳᠡᠪᠡᠶᠢᠪᠡᠳᠠ᠂ ᠪᠡᠭᠡᠪᠡᠭᠡ ᠳ ᠶᠡᠪᠡᠪᠡᠳᠡᠪᠡᠮᠡᠪᠡᠶᠢᠪᠡᠳᠡᠷᠠᠰᠠᠮ ᠶᠡᠪᠡᠰᠡᠷᠠᠰᠠᠮ ᠪᠠᠷ ᠂᠂

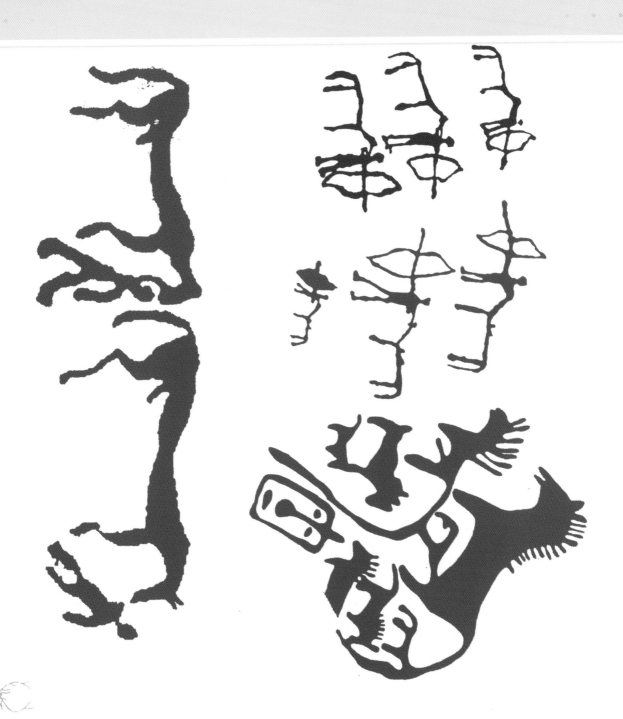

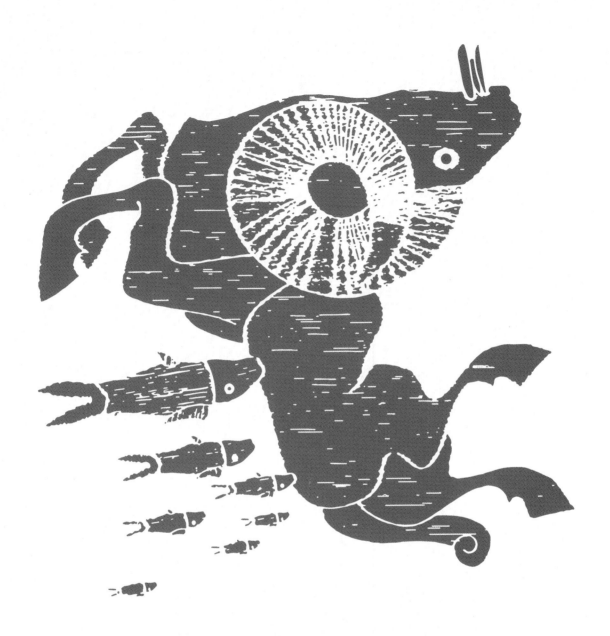

二、兽形纹样造型

ᠬᠣᠶᠠᠷ᠂ ᠠᠮᠢᠲᠠᠨ ᠤ ᠳᠦᠷᠰᠦ ᠦᠭᠡᠢ ᠵᠠᠭᠪᠤᠷ

20世纪20年代，苏联学者罗斯托沃柴夫首次用『动物风格』一词来形容草原青铜造型，用于描述从希腊罗马艺术演变来的艺术风格，也用于描述欧亚草原公元前1世纪的艺术。中国学者原来把这个词译为『野兽纹』或是『动物纹』，由于这个词所指的除了走兽，还包括飞禽，人等形象，而且不一定是纹样，还有立体圆雕，所以之后把它翻译成『动物风格』或是『野兽风格』，以此来描述古代牧业民族实用器具上的造型艺术传统。这种传统的主要特征是用野兽作为器具造型或装饰主题。

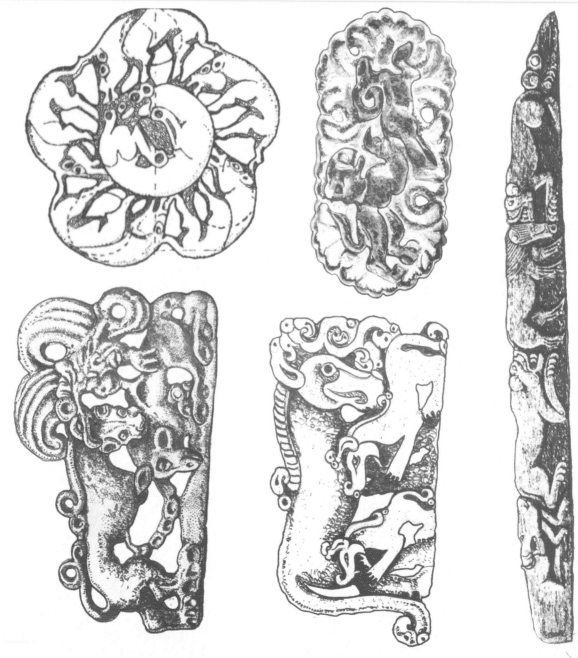

草原迸放人的造星与神——古代亚欧草原造型艺术素描

ᠨᠡᠭᠦᠳᠡᠯᠴᠢᠨ ᠳᠡᠭᠡᠳᠦᠰ ᠤ ᠵᠠᠰᠠᠭᠤᠰᠤᠨ ᠭᠡᠷ ᠤᠨ ᠨᠠᠭᠤᠰᠤᠭᠤ ᠳᠤᠷ ᠪᠠᠭᠤᠯᠢᠭᠤᠨ ᠳᠡᠷᠡᠰᠭᠡᠳᠡᠭᠳᠡᠬᠡ ᠪᠠᠰᠠᠷ᠍ᠠ 《 ᠪᠠᠶᠠᠭᠳᠠᠮ ᠪᠠᠮᠪᠠᠶ 》 ᠨᠠᠵᠢᠭ ᠨᠠᠳᠷ᠍ᠠ ᠪᠠᠨ ᠨᠢᠷ᠍ᠠ
ᠨᠡᠭᠡᠮᠡᠷ ᠭᠡ ᠷᠡᠨᠡᠬᠡ ᠳᠡᠭᠡᠬᠡᠭᠤ ᠳᠤ ᠳᠡᠰᠳᠠᠶᠢᠭᠤ ᠂ ᠷᠠᠬᠳᠠ ᠭᠡᠶᠢᠷ ᠳᠤᠷ ᠬᠡᠭᠰᠡᠬᠡᠨ ᠬᠡᠷ ᠬᠡᠪᠡᠳᠡᠭᠤ ᠬᠡᠷᠡᠷᠠᠬᠡ ᠬᠡᠭᠡᠳᠠᠬᠡ ᠭᠡ ᠷᠠᠭᠤ ᠠᠨᠡᠮᠠᠯ ᠳᠠ ᠨᠠᠳᠷ᠍ᠠᠶᠢᠨᠠᠳᠤᠷ ᠪ ᠨᠠᠶᠢᠭᠤ
ᠨᠠᠭᠳᠤ ᠭᠠᠬᠡᠭᠡᠯᠡᠭᠤ ᠨᠠᠳᠷ ᠨᠠᠶᠢ ᠨᠡᠭᠡᠮᠡᠷ ᠭᠡ ᠨᠠᠨᠡᠮᠡᠷ ᠳᠤᠷ ᠨᠠᠷ ᠨᠠᠭᠤ ᠮᠡᠭᠳᠠᠶᠢᠶᠤ ᠬᠡᠷ ᠴᠠᠳᠷ᠍ᠠ ᠳᠡᠳᠤᠮ ᠪ ᠨᠠᠶᠢᠨᠡᠨᠷᠠ ᠭᠡᠭᠡᠳᠠᠬᠡ ᠳ ᠭᠤ ᠨᠠᠳᠷᠠᠶᠢᠨᠠᠳᠤᠷ ᠪᠠᠶᠢᠷ ᠂᠂ ᠨᠠᠳᠡᠮᠡᠷ ᠭᠡ
ᠭᠡᠭᠡᠶᠢᠭᠡᠮᠡᠷ ᠪᠠᠨᠮ ᠨᠠᠮᠳᠷ ᠳᠤ ᠨᠠᠮᠡ ᠨᠳ 《 ᠨᠠᠭᠡᠭᠡᠮᠡᠷ ᠷᠠ 》 ᠪᠠᠬᠤ 《 ᠪᠠᠶᠠᠭᠳᠠᠮ ᠷᠠ 》 ᠵᠠᠭᠤ ᠬᠡᠭᠡᠬᠡᠨᠡᠶᠢᠭᠡᠬᠤ ᠪᠠᠨᠡᠬᠡᠷᠷᠠᠶᠢᠨ ᠬᠡᠮᠠᠷ ᠂᠂ ᠨᠠᠳᠡᠮᠡᠷ ᠨᠳ ᠪᠠᠨᠮ ᠨᠠᠮᠳᠷ᠍ᠠ
ᠭᠡᠭᠡᠬᠡᠶᠢᠷᠷᠠᠶᠢᠭᠤ ᠪᠠᠶᠢᠮ ᠵᠦᠨᠡᠬᠡᠷ᠍ᠠ᠂ ᠯᠠᠷ᠍ᠠᠬᠡᠷᠠᠮ ᠂ ᠨᠠᠶᠠᠮᠡᠷ ᠭᠡ ᠮᠠᠳᠷ᠍ᠠ ᠳᠤ ᠭᠤ ᠨᠠᠬᠡᠷᠡᠷ᠍ᠠᠶᠢᠷ ᠭᠤ ᠨᠠᠶᠢᠭᠤ ᠷᠠ ᠬᠡᠮᠡᠶᠢᠷᠡᠶᠢᠭᠤ ᠮᠠᠭᠡᠮᠡᠷ ᠶᠠ ᠪᠠᠳᠷ ᠂ ᠵᠠᠭᠳᠠᠬᠡᠷ ᠨᠠᠭᠡᠭᠡᠶᠢᠭᠤ
ᠨᠠᠭᠡᠶᠢᠭᠤᠷᠷᠠᠶᠢᠷ ᠭᠤ ᠪᠠᠭᠡᠬᠡᠮᠡᠷ ᠬᠡᠶᠢᠮᠡᠷ᠍ᠠ 《 ᠪᠠᠶᠠᠭᠳᠠᠮ ᠪᠠᠮᠪᠠᠶ 》 ᠬᠡᠮᠡᠷ ᠮᠤ ᠂ 《 ᠨᠠᠭᠡᠭᠡᠮᠡᠷ ᠪᠠᠮᠪᠠᠶ 》 ᠵᠠᠭᠤ ᠨᠠᠭᠡᠭᠡᠳᠠᠳᠤᠮᠡᠶᠢᠭᠳᠠᠶᠢᠮ ᠨᠠᠬᠡᠷ ᠭᠤ ᠨᠠᠪᠡᠬᠡᠷᠷ᠍ᠠᠭᠤ ᠨᠠᠬᠡᠭᠡᠷᠷᠠᠮᠡᠭᠡᠷ ᠭᠤ ᠶᠠ
ᠷᠠᠬᠡᠷᠠᠮᠡᠷ᠍ᠠ ᠭᠡᠷᠡᠷ᠍ᠠ ᠬᠡᠭᠳᠠᠷᠡᠷᠢᠶ ᠬᠡᠭᠡᠶᠢᠨᠡᠷ ᠭᠡ ᠨᠠᠶᠢᠪᠡᠬᠡᠶᠢᠷ ᠳ ᠨᠠᠳᠷᠠᠶᠢᠶᠠᠷ᠍ᠠᠨᠷ ᠬᠡᠪᠡᠬᠡᠷᠠᠮᠡᠷ ᠬᠡᠮᠠᠷ ᠂᠂ ᠨᠠᠳᠷᠠᠭᠡᠷᠡᠷᠷᠠᠶᠢᠭᠤ ᠨᠠᠬᠡᠶᠢᠯᠠᠷᠷᠠᠶᠢᠶ ᠵᠦᠨᠡ ᠶᠠ ᠷᠠᠬᠡᠷ᠍ᠠᠮᠡᠷ᠍ᠠ ᠨᠡᠷ ᠨᠠᠭᠡᠭᠡᠮᠡᠷ ᠪᠠᠶᠠᠭᠳᠠᠮ ᠭᠤ
ᠮᠠᠨᠡᠯ ᠨᠠᠷ ᠬᠡᠭᠳᠠᠶᠢᠮᠡᠷᠷ᠍ᠠ ᠬᠡᠮᠡᠷ ᠮᠤ ᠂ ᠨᠠᠭᠡᠭᠡᠮᠡᠷ ᠪᠠᠶᠠᠭᠳᠠᠮ ᠨᠠᠨᠷ ᠬᠡᠶᠢᠷᠠᠷᠷᠠᠶᠢᠶ ᠭᠡ ᠪᠠᠬᠡᠮᠤ ᠬᠡᠶᠢᠨᠡᠶᠢᠷᠡᠬᠤᠶᠤ ᠬᠡᠮ ᠨᠠᠷ ᠨᠠᠬᠡᠷᠠᠶᠢᠨᠡᠬᠡᠮᠡᠷᠠᠶᠢᠷᠠᠨᠡᠶᠢᠭᠤ ᠬᠡᠮᠠᠷ ᠂᠂

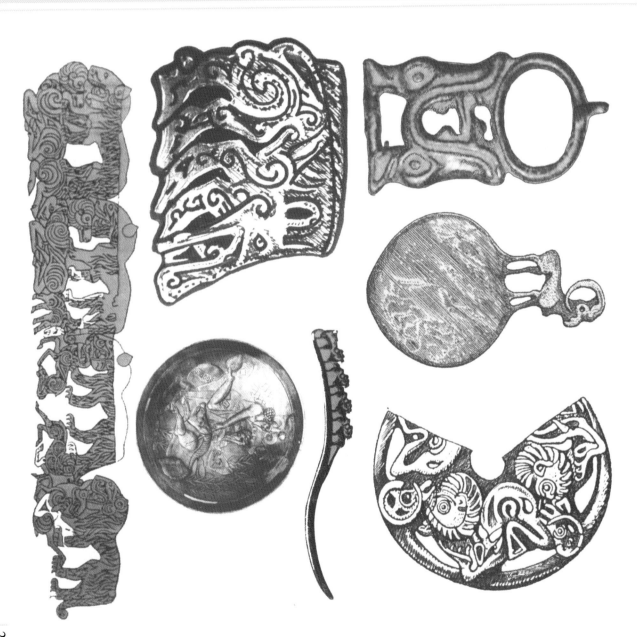

ᠬᠠᠶ ᠨᠠᠭᠡᠭᠡᠮᠡᠷ ᠭᠡ ᠨᠠᠷᠷᠠᠭᠡᠷ ᠪᠠᠶᠢᠭᠡᠷ ᠭᠤ ᠨᠠᠭᠡᠭᠡᠮᠡᠷ ᠭᠡᠶᠢᠨᠡᠷ ᠨᠠᠶᠢᠨᠡᠷᠷ᠍ᠠᠶᠢᠷᠡ
ᠨᠠᠭᠡᠮᠡᠷ ᠭᠤ ᠨᠠᠭᠳᠠ᠍ ᠨᠡᠭᠡᠭᠡᠮᠡᠶᠢᠶ᠍ᠠ ᠬᠡᠷᠪ ᠨᠠᠷᠬᠡᠪᠡᠭᠡᠨᠷᠡ ᠭᠡ ᠪᠠᠬᠡᠳᠠᠶᠢᠷᠡᠮᠡᠶᠢᠷᠡᠭᠡᠷᠷ᠍ᠠᠭᠡᠷᠡᠨ ᠬᠡᠶᠢᠨᠡᠶᠢᠷ ᠭᠡ ᠷᠠᠪᠡᠯ ᠨᠠᠷᠷᠡᠮᠡᠷ

史学界对『动物风格造型纹饰』的认识，起源于近代的中亚与蒙古草原的考古发掘，俄罗斯帝国的扩张使这一区域的早期文明被逐步发现。圣彼得堡的艾尔米塔什博物馆的藏品集中了大量的动物风格饰牌，引起西方文明世界对另类文化的关注，并开辟了对游牧文明的研究领域。公元前7世纪至公元前1世纪，古代游牧部族的动物纹饰造型艺术在全部欧亚草原的森林、沙漠与戈壁地区得到了广泛的传播与交流。西方学者将其称为『斯基泰－西伯利亚野兽风格』。俄罗斯学者称其为『阿尔泰－米努辛斯克、克拉苏克青铜文化』，东方学者称其为『蒙古－

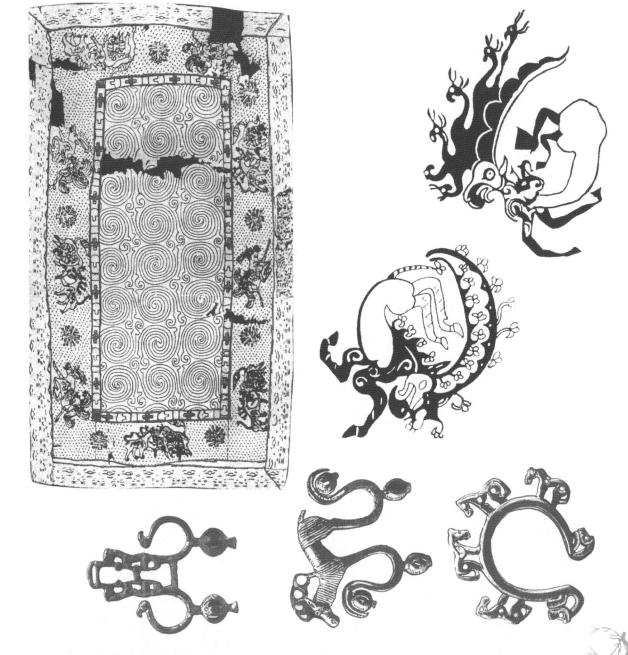

草原游牧人的追寻与神往——古代亚欧草原造型艺术素描

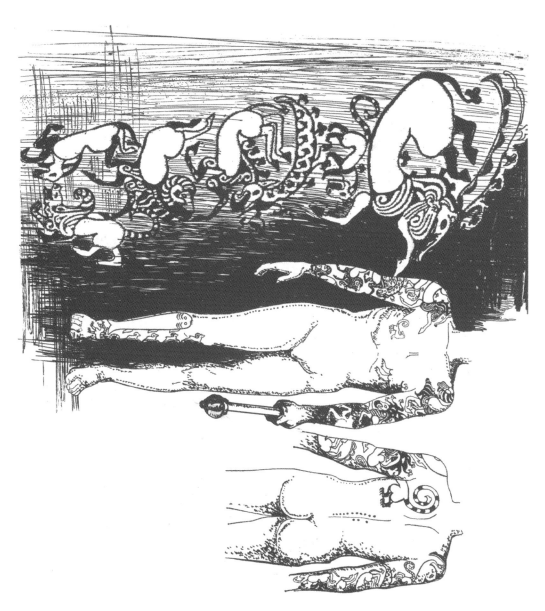

Saint Petersburg

Эрмитаж

鄂尔多斯青铜文化』。早期的研究是从自身单一文化类型的角度去认识游牧文明的，因而不具有普遍的意义且不能给予客观的定位。实际上，草原地带早期游牧部族文化之间的相互影响与交流非常广泛和直接，完全超出现代人的想象和理解，而这样相互间的文化影响却未能引起学术界的关注和深入的研究。

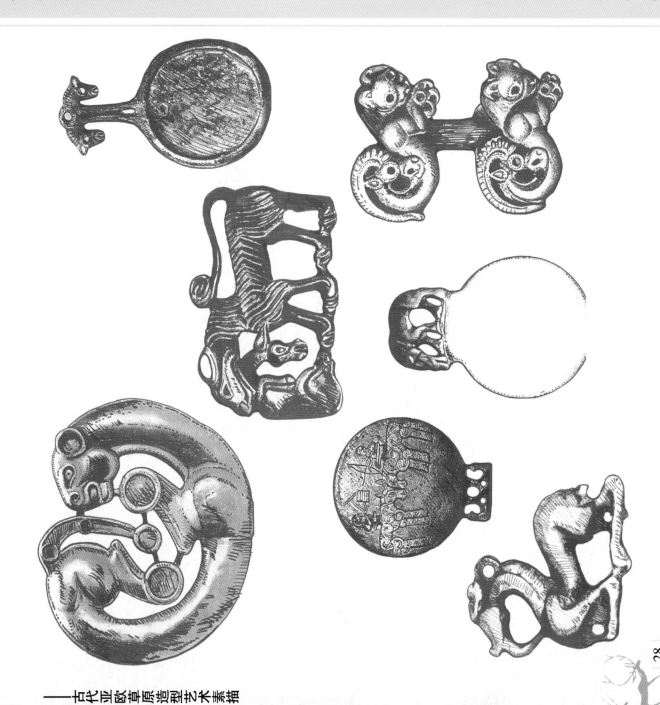

草原猎牧人的宿与神——古代亚欧草原造型艺术素描

ᠮᠢᠨᠦᠰ 《 ᠪᠠᠭᠠ 》 ᠵᠢᠴᠢ ᠪᠠᠭᠠᠴᠤᠳ ᠤᠨ ᠪᠠᠯᠭᠠᠰᠤᠨ 《 ᠰᠢᠪᠢᠷ ᠡ — ᠢᠨᠡᠨᠦᠰᠢᠨᠰᠺᠢ 》(Miinusink) ᠪᠠᠷᠠᠰᠤᠺ (Karasuk) ᠤᠨ ᠵᠠᠭᠤᠨ ᠤ 《 ᠪᠠᠭᠠ 》 ᠨᠡᠪᠡᠷᠠ᠂᠂

ᠪᠠᠭᠠᠴᠤᠳ ᠪᠠᠯᠭᠠᠰᠤᠨ ᠰᠢᠳᠡᠮ 《 ᠵᠢᠰᠤᠨᠲᠢ — ᠪᠠᠭᠠᠴᠤᠳ ᠤᠨ ᠵᠠᠭᠤᠨ ᠤ ᠪᠠᠭᠠ 》 ᠨᠡᠪᠡᠷᠠ ᠪᠠᠢᠷᠠ᠂᠂ ᠮᠢᠨᠦᠰᠢ ᠪᠠᠳᠠᠷᠠ ᠠᠳᠠᠯ ᠪᠠᠭᠠᠴᠢᠮᠡ ᠪᠠᠳᠤᠪᠠᠷᠢᠰᠠᠮ ᠤᠨ ᠮᠢᠰᠢᠨᠰᠢᠷᠢᠰᠠᠮ ᠪᠠᠭᠠᠴᠢᠮ ᠤᠨ ᠪᠠᠷᠤᠪᠠᠭᠠᠳ ᠨᠢᠳᠤ ᠵᠠᠷᠤᠪᠠᠢᠳᠠ ᠪᠠᠢᠷᠠ ᠰᠠᠢᠳᠠᠯ ᠨᠠᠢᠷᠠᠵᠢᠪᠠᠳᠠ ᠪᠠᠭᠠᠴᠢᠮ ᠤ ᠵᠢᠰᠢᠳᠢᠰᠢᠷᠠᠰᠠᠮ ᠪᠠᠳᠤᠮᠰᠢᠷᠠᠰᠤᠮ ᠰᠢᠨᠲᠠᠮᠢᠷᠢ᠂ ᠪᠠᠳᠠᠷᠢ ᠪᠠᠳᠠᠭᠠᠵᠢ᠂ ᠪᠠᠷᠠ ᠪᠠᠢᠷᠠᠴᠠᠮᠢᠳ ᠭᠠᠮᠰᠢᠷᠢᠢᠪᠠᠷᠢ ᠺᠠ ᠷᠠᠪᠡᠴᠢᠴᠠᠰᠢᠰᠤ ᠪᠠᠳᠠᠷᠢ ᠺᠡᠮᠢᠷ᠂᠂ ᠪᠠᠭᠠᠴᠢᠮ ᠰᠢᠷᠢᠮ ᠮᠢᠷᠢ᠂ ᠨᠠᠴᠢᠰᠠᠮ ᠤᠨ ᠪᠠᠯᠭᠠᠮ ᠤ ᠪᠠᠯᠭᠠᠮ ᠤ ᠨᠢᠷᠢᠴᠢᠴᠠᠮ ᠪᠠᠰᠢᠷᠢᠰᠠᠮ ᠮᠠᠮᠢ ᠮᠢᠷᠢ ᠮᠠᠮᠢ ᠤ ᠪᠠᠭᠠᠴᠢᠮ ᠤᠨ ᠵᠠᠯᠠᠲᠠᠮᠢᠰᠢᠵᠢ ᠪᠠᠷ ᠮᠠᠴᠠᠮᠢ ᠳᠢᠭᠡᠷᠢᠮ ᠤ ᠪᠠᠴᠢᠷᠢᠮ 《 ᠵᠢᠮᠢᠲᠢᠮᠢᠮ ᠤ ᠨᠠᠴᠢᠮᠢᠴᠢᠴᠠᠵᠢᠴᠠ ᠵᠠᠨ ᠪᠠᠳᠤᠭᠤ ᠳᠠᠮ ᠪᠠᠳᠢᠷᠢᠮ ᠤᠨ ᠮᠢᠳᠡᠳᠢᠮᠢᠳᠢᠵᠢᠴᠠᠮᠢ ᠪᠠᠴᠢᠮ ᠪᠠᠷᠰᠢᠮ ᠵᠢᠮᠢᠢᠷ ᠭᠢᠳᠠᠰᠢᠮ ᠤ ᠨᠢᠴᠢᠯᠠᠮ ᠪᠠᠢᠳᠢᠮ᠂ ᠪᠠᠳᠤᠮᠢᠯᠢᠳᠢᠭ ᠪᠠᠭᠠᠴᠢᠮ ᠤᠨ ᠨᠠᠴᠢᠮᠢᠴᠢᠴᠢᠴᠠᠵᠢᠴᠠ ᠨᠢᠳᠤ ᠪᠠᠯᠭᠠᠮ ᠪᠠᠴᠢᠴᠢᠮᠢᠮ ᠤ ᠳᠠᠮ ᠮᠢ ᠮᠢᠴᠠᠴᠢᠴᠠᠰᠢᠴᠠ ᠳᠢᠴᠠᠳᠢᠳᠢᠨᠢ ᠮᠢᠳᠢᠮᠢᠴᠢᠴᠢᠴᠢᠮᠢᠴᠠᠵᠢᠴᠠᠳᠢ ᠪᠠᠳᠢᠳᠢᠮ ᠪᠠᠳᠢᠳᠢ᠂᠂

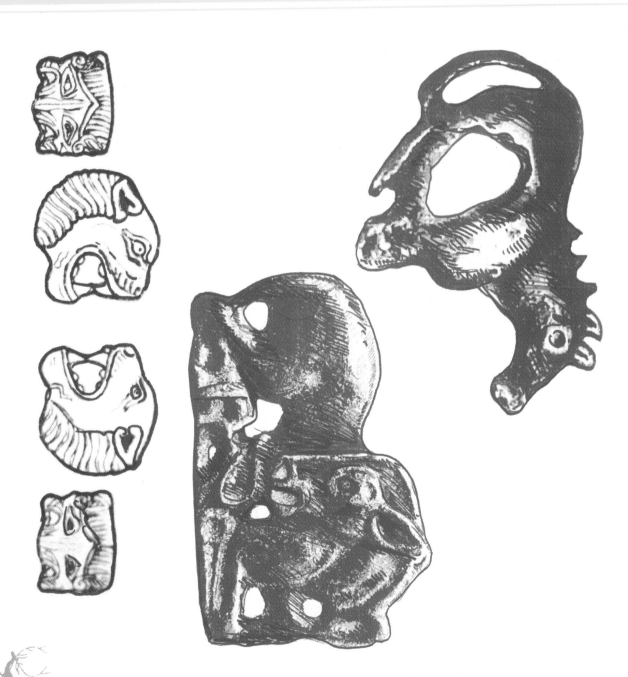

ᠬᠣᠶᠠᠷᠳᠤᠭᠠᠷ ᠪᠦᠯᠦᠭ ᠮᠤᠩᠭᠣᠯ ᠰᠢᠷᠢ ᠢᠨ ᠵᠢᠷᠤᠭ ᠪ ᠰᠤᠳᠤᠷ ᠤᠨ ᠬᠤᠷᠢᠶᠠᠩᠭᠤᠢ
ᠰᠢᠷᠢ ᠪ ᠰᠢᠨᠦᠷ ᠤᠬᠠᠭᠠᠨᠲᠠᠢ ᠬᠤᠪᠢ ᠨᠢᠷᠤᠭᠪᠢᠴᠡᠰᠡᠮ ᠤᠨ ᠪᠠᠷᠪᠢᠴᠢᠮᠢᠶᠡᠨ ᠪᠠᠴᠢᠢᠪᠢᠷ ᠤᠨ ᠵᠢᠷᠪᠤ ᠢᠨᠡᠰᠡᠮ

公元前1000年左右，斯基泰游牧民族的故乡大约在天山西侧直至中亚吉尔吉斯共和国境内巴尔喀什湖一带。在公元前8世纪，他们转移到黑海北部一带的高加索地区。至公元前7世纪，斯基泰部落联盟还曾在巴比伦、希腊、埃及充当雇佣兵。据史书记载，到公元前的几年里，斯基泰人的一支生活在今甘肃与新疆一带。公元1世纪后，他们游牧于帕米尔高原。斯基泰人描绘野兽风格的独特的艺术作品，除具有其自身的诸种因素外，还兼容吸收了周边地区的不同

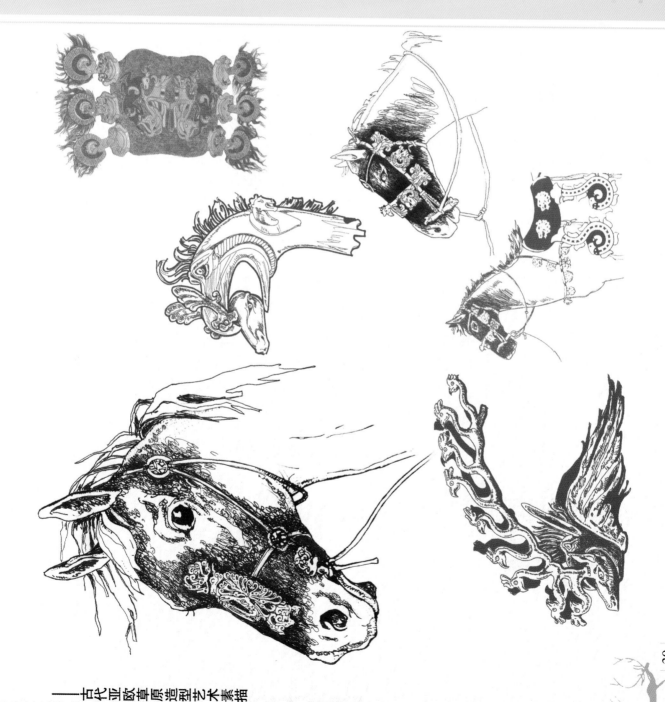

草原搏猎人的盟誓与神谕——古代亚欧草原造型艺术素描

نسدقم ندر بعم معتشبيع مر 1000 بعم و نتتمر؟ عنتمر؟ بدمحدر؟ ندر نرمحبعدمم مر بعمنتمر نمحمم كعمسسعدقمس مسدد
ستمير ندر وكستمر بعمتو بعر معمو سعدر؟ ندر بدحرتك (Kirghiz) مر ربير قرد بيمعو (Balkhash) نتتمر نبمود قو
رهمحوو وبدعد .. نسدقم ندر بعم معتشبيع مر نبيبحمتنم نستمم قو بمحم نبر؟ مسمردم مر بعكو ومر رد بومحوك (КавкаЗ)
نبمود ومر نمردمسم كمر .. نسدقم ندر بعم معتشبيع مر معمبحمتنم نستمم بهيمو قو بدمحسكعمم مر بعسيمر قو ندعبهتنبمر نر ببيمبر
ردحر؟ . كحميحب بمو ربحبمم و بسير بهمعو وبدعد .. عسمر؟ ندر بعمتمر وبعدد بمو بسيحررسرسمم ندر نسدقم ندر بعم معتشبيع
بعتنرمر بهيحر؟ بدمحسكعمم مر نحر؟ بعيسر؟ بيمرك بعحو ندر نبسمو . بسحعمسك نبمود ومر نعمحسبعكو وبدو؟ .. نسدقم ندر بعم معتشبيع مر
نحرمحرمر ستتمم بعر رعمحسرمر ندر نرمحمعببير مسر نرمحمميدم؟ .. بدمحسكعمم بيبعحو وبدعد .. بدمحسكعمم بكسكمر بمحبمر ندر بعمعتتر بعمر
بمحمعدر عمر د برهمم بمحمسرسمم نر بمحومحرسم مر نر بعسر؟ بهمر رهمعم بمحمو بعر بيحمتنبيسمسسم بعر نجبمر؟ بعتتعمدر و

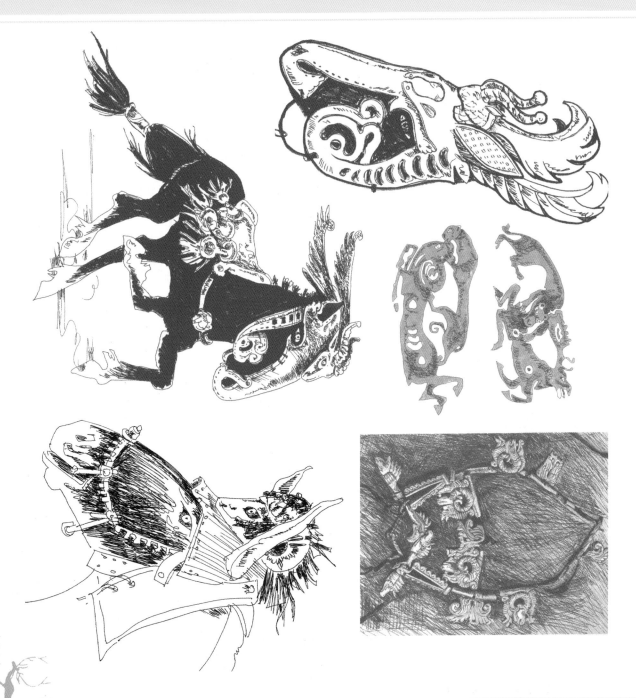

风格的艺术，由此才得已形成其自身的特点。其中古希腊、亚述、波斯人的动物造型特点对其的影响最为明显。

亚述人动物造型艺术的影响十分深远，它的传播范围一直波及到蒙古草原游牧人的造型当中。常见的造型母题主要有狮、虎、豹和有翼狮身鹰头兽等，屈足鹿和二兽搏斗、互相缠绕的造型作品也较为常见，其中最典型的是狮身人头兽和半鹰半狮兽。西方斯基泰动物纹饰是从颇具自然主义的亚述艺术向以装饰为特征的斯基泰风格的转变与融合的过程中不断发展定型的。

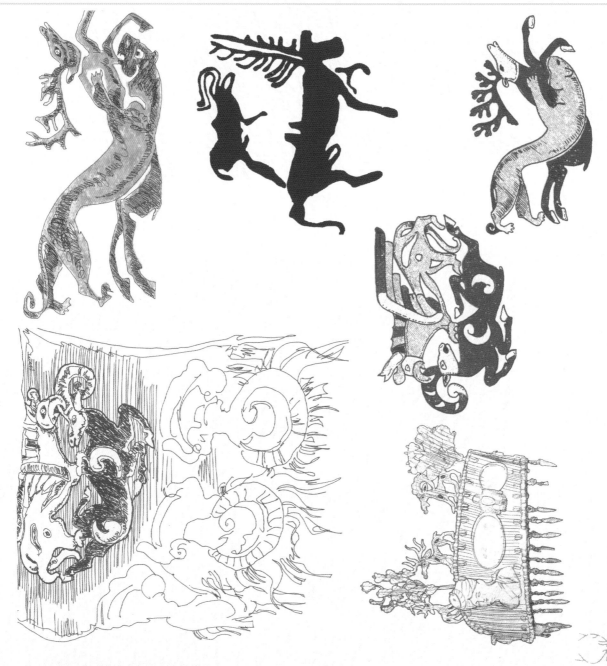

草原猎牧人的追忆与神往——古代亚欧草原造型艺术素描

ᠬᠣᠳᠤᠮ ᠨᠡᠭᠡᠮᠡᠷ ᠡᠮ ᠨᠡᠷ ᠪᠡᠬᠡᠢᠳ ᠬᠡᠲᠣ ᠷᠤᠣ ᠷᠤᠣ ᠶᠢᠨᠬᠡᠮ ᠡᠮ ᠪᠡᠬᠡᠢᠮᠡᠮ ᠡᠮᠡᠷ ᠬᠣᠲᠡᠨ .. ᠬᠡᠬᠡᠮ ᠣ ᠷᠡᠬᠳᠠᠢ , ᠰᠣᠷᠣᠳᠬᠡᠳᠠᠢ , ᠶᠡᠬᠡᠷᠴᠡᠬᠡᠮ ᠡᠮ ᠰᠣᠳᠬᠡᠮ ᠣ ᠮᠡᠬᠡᠳ ᠰᠣᠣᠷᠣ ᠡᠮ ᠪᠡᠬᠡᠢᠮᠡᠮ ᠰᠣᠬᠡᠮ ᠣ ᠪᠡᠬᠡᠢᠷᠡᠮ ᠨᠡᠳᠣᠢᠮᠴᠢᠷᠢᠰᠡᠮ ᠸᠢᠷ ..

ᠪᠣᠷᠣᠬᠳᠬᠡᠴᠡᠬᠡᠮ ᠡᠮ ᠰᠣᠳᠬᠡᠮ ᠣ ᠮᠡᠬᠡᠷᠬᠡᠢᠷᠡᠮ ᠪᠡᠬᠡᠢᠮᠡᠮ ᠡᠮ ᠮᠢᠷᠴᠢ ᠸᠢᠷ ᠷᠳ ᠨᠡᠴᠢᠮᠴᠢᠢ ᠷᠢᠰᠳ ᠪᠡᠬᠡᠮ ᠪᠡᠮ ᠪᠣᠷᠢᠶᠢᠷᠰᠡᠮ ᠬᠡᠮᠢᠷ , ᠪᠡᠳᠬᠡᠢᠪᠡᠬᠡᠮ ᠨᠡᠷ ᠷᠣᠪᠡᠳᠠᠢ ᠸᠢᠷ ᠨᠡᠷ ᠨᠡᠷ ᠡᠣ ᠶᠢᠮᠴᠢᠳᠡᠮ ᠡᠮ ᠮᠢᠷᠴᠢ ᠨᠡᠬᠡᠮᠡᠮ ᠡᠮ ᠨᠡᠷᠣᠬᠡᠢᠪᠴᠢᠬᠡᠮ ᠡᠮ ᠪᠡᠬᠡᠷᠬᠡᠢᠷᠡᠮ ᠪᠡᠬᠡᠢᠮᠡᠮ ᠷ ᠨᠡᠴᠢᠮᠴᠢᠶᠢᠰᠣᠷᠢᠰᠡᠮ ᠪᠡᠳᠬᠡᠰᠡᠮ .. ᠪᠡᠰᠣᠬᠡᠮ ᠨᠢᠪᠬᠡᠰᠳᠡᠬᠡᠰᠡᠮ ᠮᠡᠬᠡᠷ ᠰᠣᠣᠷᠣ ᠡᠮ ᠪᠷᠢ .ᠬᠡᠬᠡᠮᠣᠢᠷᠡᠮᠷᠢ ᠪᠣ ᠪᠡᠰᠣᠷᠢᠮᠷ , ᠸᠬᠢᠮ , ᠷᠡᠬᠳᠣᠸᠢᠷ , ᠪᠣᠷᠣᠬᠡᠮ ᠡᠮ ᠮᠢᠪᠢᠮᠴᠢᠮᠳᠡᠬᠣ ᠮᠷᠣᠬᠡᠳᠬᠣ ᠪᠡᠬᠡᠷᠬᠡᠢᠷᠡᠮ ᠰᠡᠬᠡᠷᠢᠢ ᠪᠡᠷᠢ ᠬᠣᠷ .. ᠷᠣᠪᠡᠷᠣᠢ ᠸᠢᠳᠡᠮᠣ . ᠷᠢᠪᠷᠢᠬᠡᠮᠷᠣ ᠪᠡᠰᠣᠬᠡᠮ , ᠪᠡᠬᠡᠢᠬᠡᠳᠬᠡᠢᠷᠡᠰᠡᠮ ᠪᠡᠬᠡᠷ ᠰᠡᠬᠡᠷᠢᠢ ᠮᠡᠬᠡᠳ ᠰᠣᠣᠷᠣ ᠡᠣ ᠪᠡᠰᠮᠷᠢᠮᠳᠡᠣ ᠷᠣᠪᠡᠬᠡᠰᠬᠡᠰᠡᠮ .. ᠷᠢᠰᠡᠮ ᠪᠡᠮᠷ ᠮᠡᠳᠬᠡᠢᠪᠢᠳᠠᠢ ᠮᠡᠬᠡᠳ ᠷᠣᠪᠡᠨᠷ ᠪᠡᠬᠡᠷᠢᠷᠷᠢ ᠮᠢᠪᠡᠮᠳᠬᠡᠳᠬᠣ ᠷᠢᠬᠡᠢᠷᠢᠢ ᠷᠣᠳᠣᠬᠡᠮ ᠪᠡᠬᠡᠢᠷᠷᠣᠷᠢ ᠪᠡᠬᠡᠢᠷᠡᠮ ᠸᠢᠷ .. ᠪᠡᠳᠬᠡᠰᠮᠷᠷᠷᠣ ᠣ ᠬᠡᠬᠡᠳᠬᠡᠢᠳ ᠷᠣᠣ ᠶᠢᠷᠰᠡᠮ ᠷ ᠷᠡᠬᠢ ᠷᠣᠮᠳᠡᠷᠷᠢ ᠷᠣᠮᠣᠬᠡᠮᠢᠪᠡᠷᠳᠬᠡᠷᠷᠢᠷᠢᠰᠡᠮ ᠪᠡᠷᠢᠷᠢᠰᠡᠮ ᠪᠡᠷ ᠴᠢᠷᠢᠷᠢ ᠷᠷ ᠬᠡᠴᠢᠮᠴᠢᠬᠡᠰᠣᠷᠷᠢ ᠷᠣᠷᠣᠮᠳᠡᠢ ᠷᠣᠣ ᠶᠢᠬᠡᠮ ᠪᠡᠬᠡᠳᠴᠣ .ᠪᠢᠷᠡᠬᠡᠮ ᠪᠢᠷᠳᠡᠷᠴᠢᠷᠢᠷᠢᠰᠡᠮ ᠷᠣᠣᠷᠣᠷᠢ ᠮᠡᠳ ᠰᠡᠬᠡᠢᠴᠢᠪᠡᠬᠡᠰᠮᠷ ᠬᠡᠮ ᠸᠢᠳᠡᠮᠷᠢ ᠷᠡᠬ ᠷ ᠷᠢᠷᠢᠬᠡᠷᠷᠰᠣᠷᠢ ᠷᠷ ᠰᠡᠬᠡᠮᠳᠡᠣ ᠰᠣᠷ 678 ᠪᠡᠷ ᠡᠣ ᠸᠬᠡᠰᠡᠬᠡᠮ ᠷᠡᠮᠳ ᠷᠣᠪᠡᠮᠳᠡᠢ ᠷᠮᠷ ᠶᠢᠮᠡᠷᠷ ᠪᠢᠷᠢᠰᠣᠷ ᠷᠡᠰᠡᠮᠳᠡᠢ ᠷᠣᠷ ᠸᠬᠡᠳᠬᠡᠮᠷᠣ

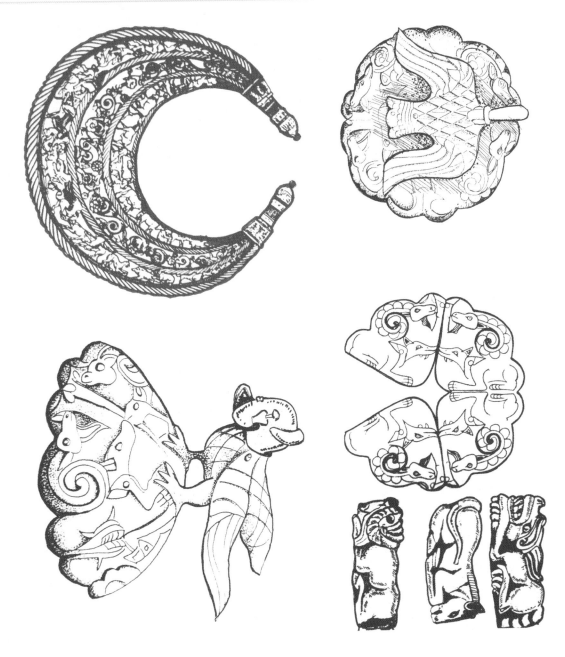

史书记载，公元前678年，有一个叫巴达秃哇的斯基泰王，曾向亚述靠拢，并消灭了他们共同的敌人息姆米里人，并在七十多年的时间里称霸于亚细亚地区，而后回到了位于俄罗斯南部的大草原。亚述人所创造的古代文明是众所周知的，他们在近两个世纪的军事扩张中，在中亚、西亚地区创造了灿烂的文明，美术史上很多精美的雕塑与浮雕作品均出自这一时期的亚述人之手。亚述人创造的文明可以说影响了世界文明史的进程。亚述人对精细饰纹的偏好，对堂皇伟丽的狩猎场面的向往，尤其是对阿拉伯马的认识与描绘都是当时其他民族的艺术所无法比拟的，其作品中所展示的华丽高贵的马具更是完美无缺。另外，给人留下深刻印象的还有亚述人对狮

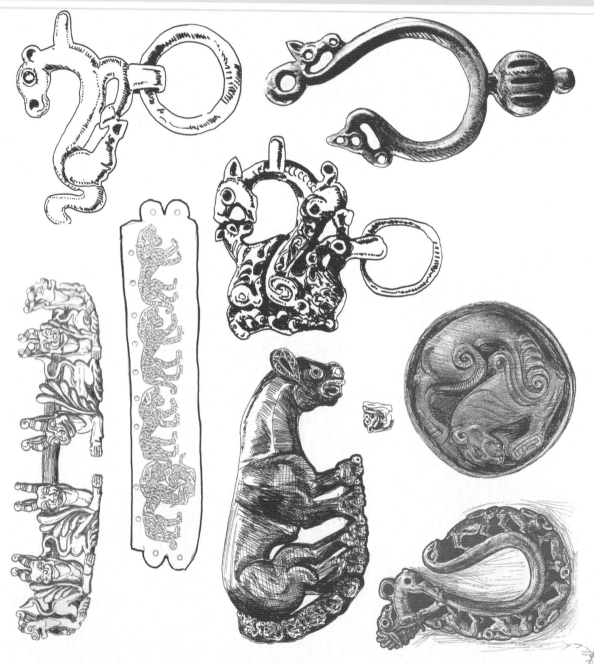

草原狩猎人的悲壮与神奇——古代亚欧草原造型艺术素描

ودحتشم نبحفم ندر مبحدرحر ،بنحصيحدحثصمم د بحصميميسشتنبم بحفحدرت در مبير ژبحفم ندر نبحكنكسحو ، ،بربي حمند بحفحفم مر ،بيفنندو
رببسا مر مبرحا نفحفم مبشم فحسحد ،، بسرحكككحدحمم مر برفحفم فحفحفسرسر بحفحمر و فهيوبحفم د رفحيبحفم بسحسو بحفحدر ،بحفحرا ،،
،مبحفر ،بحفحكبر دبشحفم و عحبدا مر بحوفحبحبي مر بحفحبحدفحفر فحبر محفحوا بحفحدرا ، وبحفحتشم بحفحدرا قو رحبيبحبحبسسر فهيوبحفم د ،بد فهيبحتحفر ،،
،بحفحفم ندككفم مر بحفحبحرحر مبسحدربا نبححكبحبسبرد بحفحدرد ،بحبر بحبر ژنحفحبحبرحبحفم ،بحتحفحبحبيي فهيبحفم ،بحفحفحبحفم بحفحبحفحبحفم ،بحفحفم ،بحفحفم ،بد ،دسر
،بحفر بحفحدرا ندر بسرحكككحدحمم مر ژنبس ندس فحفحفحفحرحفحبحرسر كبير ،، بسرحكككحدحمم مر برفحفم فحفحفحفحسرسر فهيوبحفم ،بحفحبحبسبرد مبسحبحبر ندبحفم ندر
،بحفحفم فهيوبحفم د ،برنتحفحبحمبسرسر فهير ،، بسرحكككحدحمم مر ،نبحكبحبحدس عحبرسبي مر مبرحا ،وبد رد ،بيصمستمحكسي ، ،دربحفحدر ندوبحصبسرحفحو
،بحواا ندر ،بيبحوبد ندر بحفحسر ندر ،بحفحمبحفحرحبحمي ، ،بيصبستمحدرا ،بحكوا بحفحدرد و ،حفحسحد مبشتنحفحر ،دربحفحم بحفحدرد بحفحدرد ،بحبي بحفحسحد بحفحدرد ندر فهيبحفحفم
،بحفحفحرحفحفم نمبحبحفحفم بحفحيصبسسسو ندر بحفحدرا ،ببسرا ،، ،بحفحفم وفحفحفحبحبرا فحمبد رحبيبحبسرسر بحفحدربسحفحبد ژبحكو بحفحفحفم و بحيبح ند ،نبسحا عو
،بد ،بحفحدرد ،بيبحدسر فهيبر ،، ،بربي بحكبر ژبحفحدرا ، بسرحكككحدحمم مر بسحكربحبير و بحفحسحد ،بيصمستمحكسي ندربحفم بحفحفحدرسبيي ند عو رفحيبحفم مو

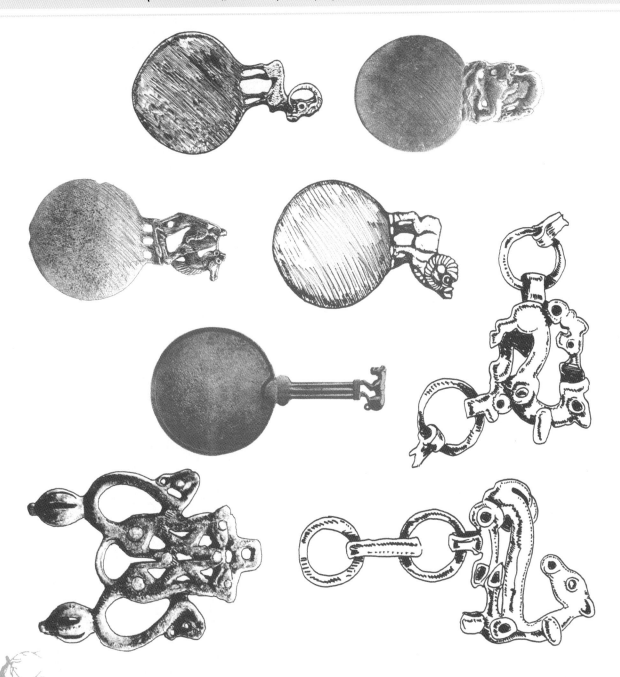

،بحوا نفحفحفم مر سبرحفحفم بحفحفم و سحفحفحفم ،بحفحفم ،بحفحبحفم

،بحفحفم و بحفحدرا ،بحفحصمبدا فحرد نبرفحفحبحبدحفم مر بحصمبحبحصبحفمن نفحفحبير مر فهيبحو نحفم

子的兴趣与幻想。在亚述人的作品中，对狮子给予了准确完整的解剖与刻绘，尤其是与兽神图腾崇拜相联系的半鹰半狮且人格化了怪兽造型，表达了亚述军事贵族的尚武精神与自负心理。

　　草原氏族的畜群头数在水草丰美的年份剧增，父权制家庭所占有的畜群成为军事冲突中诱人的掠夺对象，战争和掠夺性的袭击成了常事。不过，这也使得欧亚草原各部族的文化成就在广大的游牧人当中迅速传播，其中『斯基泰—西伯利亚野兽纹样』为特征的造型艺术也便成为广大草原游牧战士最喜爱的饰物，他们把以动物纹饰为主题的动物咬斗『野兽造型』广泛地运用于一切生活用品的装饰上。

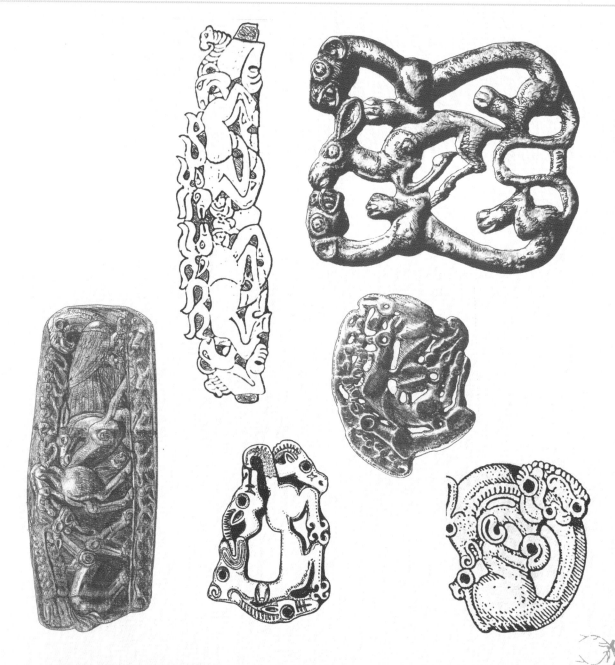

草原猎神｜古代亚欧草原造型艺术素描

ᡰᠠᠳᠠᠰᠠᠠᠳ᠂ ᠂ᠰᠳᠳᠠᠰᠠᠠᠬᠠᠪ ᠪᠠᠬᠠᠰᠠᠠᠳᠠᠠᠬᠠᠠᠳ ᠺᠠᠰᠠ ᠂᠂ ᠰᠠᠰᠠ᠊ᠰᠠᠠᠳᠠᠰᠠᠠᠬᠠᠰᠠᠠ ᠠᠠ ᠪᠠᠰᠠᠠ ᠪᠠᠳᠠᠰᠠᠠ ᠪᠠᠬᠠᠰᠠᠠᠠ ᠠᠠ ᠠᠰᠠᠠᠪᠠᠠᠠ ᠠᠠ ᠪᠠᠳᠠ ᠠᠠᠰᠠᠳᠠᠰᠠᠠᠳᠠᠰᠠᠠ ᠠᠠᠰᠠᠬᠠᠪᠠᠰᠠᠠ ᠳᠠᠬᠠᠪᠠᠰᠠᠠ ᠂ᠰᠠᠬᠠᠠᠳᠠᠠ ᠂᠂
ᠪᠠᠳᠠᠰᠠᠠᠳᠠᠰᠠᠠᠠ ᠳᠠᠳᠠᠬᠠᠰᠠᠰᠠᠠᠰᠠᠠ ᠂ᠰᠠᠠᠳᠠᠰᠠᠠᠪᠠᠠᠰᠠᠠ ᠂ ᠳᠠᠰᠠᠬᠠᠳᠠᠠ ᠂ᠪᠠᠬᠠᠠᠰᠠᠠᠠ ᠪᠠᠰᠠ ᠠᠠᠪᠠᠠᠰᠠ᠊ᠰᠠᠬᠠᠰᠠᠰᠠᠠᠰᠠᠠᠰᠠᠠ ᠪᠠᠳᠠᠬᠠᠰᠠᠠᠬᠠᠰᠠᠠ ᠠᠠᠬᠠᠰᠠᠠᠪᠠᠰᠠᠠ ᠂ᠠᠠ ᠠᠠᠰᠠᠬᠠᠰᠠᠠᠠ ᠠ ᠪᠠᠬᠠᠰᠠ ᠰᠠᠰᠠᠬᠠᠪ ᠠᠠ ᠳᠠᠳᠠᠬᠠᠰᠠᠬᠠᠪᠠᠰᠠᠠᠰᠠᠠ
ᠰᠠᠰᠠᠬᠠᠰᠠᠠᠳᠠᠠ ᠠᠠᠳᠠ ᠠᠠᠰᠠᠬᠠᠠᠳᠠᠬᠠᠰᠠᠠ ᠠᠠ ᠰᠠᠠᠰᠠᠰᠠᠠᠬᠠᠬᠠᠰᠠᠠ ᠠᠠ ᠰᠠᠠᠰᠠᠠᠠ ᠠᠠᠰᠠᠰᠠᠠᠰᠠᠠᠠ ᠪᠠᠬᠠᠪᠠᠠᠠ ᠠᠠᠬᠠᠰᠠᠪᠠᠪᠠᠰᠠᠠᠠ ᠪᠠᠬᠠᠰᠠ ᠠᠠ ᠳᠠᠬᠠᠬᠠᠰᠠᠠ ᠪᠠᠬᠠᠰᠠᠰᠠᠠᠪᠠᠳᠠᠰᠠᠠᠰᠠᠠ ᠠᠠᠬᠠᠳᠠ ᠂᠂

ᠰᠠᠬᠠ᠊ᠰᠠ ᠠᠠᠰᠠᠬᠠᠠ ᠠᠠ ᠪᠠᠬᠠᠬᠠᠰᠠ ᠰᠠᠳᠠᠰᠠᠰᠠ ᠠᠠᠬᠠ ᠠᠠ ᠪᠠᠰᠠ ᠠᠠ ᠠᠠᠰᠠᠠᠠᠠᠬᠠ ᠪᠠᠳᠠᠬᠠᠰᠠᠠ᠊ᠰᠠᠰᠠ ᠠᠠᠰᠠᠰᠠᠠᠳᠠᠰᠠᠠ ᠠᠠᠳᠠ ᠪᠠᠰᠠᠬᠠᠰᠠᠠᠬᠠᠰᠠᠠ ᠠᠠᠬᠠᠰᠠᠬᠠᠰᠠᠠᠠ ᠂᠂ ᠪᠠᠰᠠᠳᠠᠰᠠ᠊ᠪᠠᠰᠠ ᠠᠠ ᠠᠠᠪᠠ ᠪᠠᠬᠠᠳᠠ ᠠᠠᠳᠠ
ᠪᠠᠬᠠ ᠂ᠪᠠᠬᠠᠰᠠᠬᠠᠠ ᠠᠠ ᠠᠠᠰᠠᠳᠠ ᠰᠠᠠᠳᠠᠰᠠ ᠠᠠ ᠰᠠᠠᠳᠠᠠᠳᠠᠬᠠᠰᠠᠬᠠᠰᠠᠠᠰᠠᠠ ᠠᠠ ᠪᠠᠬᠠᠳᠠᠬᠠᠰᠠᠠᠠ ᠳᠠᠠᠪᠠᠠ ᠂ᠪᠠᠳᠠ ᠂ᠪᠠᠠ ᠰᠠᠠᠰᠠᠬᠠᠰᠠᠰᠠ ᠠᠠᠰᠠᠳᠠᠰᠠᠠᠬᠠᠰᠠᠠ ᠠᠠᠬᠠ ᠂ ᠠᠠᠬᠠᠰᠠᠠᠬᠠᠬᠠᠰᠠ ᠂ ᠂ᠰᠠᠠᠳᠠᠰᠠᠬᠠᠪᠠᠬᠠᠰᠠᠠᠠ ᠠᠠᠳᠠ ᠠᠠᠰᠠᠳᠠᠰᠠᠬᠠᠠ
ᠰᠠᠰᠠᠳᠠᠬᠠᠰᠠᠠᠬᠠᠠ ᠠᠠᠰᠠᠳᠠᠠ ᠳᠠᠪᠠᠰᠠᠬᠠᠰᠠ ᠰᠠᠠᠰᠠᠠᠳᠠᠬᠠ ᠳᠠᠬᠠ ᠰᠠᠠᠳᠠᠰᠠᠬᠠ᠊ᠰᠠᠪᠠᠪᠠᠬᠠᠰᠠ ᠪᠠᠬᠠᠪᠠᠠ ᠪᠠᠰᠠᠬᠠᠰᠠᠬᠠ ᠂᠂ ᠰᠠᠠᠪᠠᠬᠠ ᠠᠠᠳᠠ ᠳᠠᠬᠠᠠ ᠠᠠ ᠰᠠᠠᠪᠠᠠ ᠪᠠᠠ ᠠᠠᠬᠠᠰᠠᠬᠠᠠ ᠪᠠᠬᠠᠰᠠᠠᠬᠠᠰᠠᠠᠠ ᠠᠠᠳᠠ ᠰᠠᠬᠠ᠊ᠰᠠᠠ ᠠᠠᠰᠠᠬᠠᠠ ᠠᠠ ᠪᠠᠬᠠᠠ
ᠪᠠᠬᠠᠳᠠᠰᠠ ᠠᠠᠠ ᠠᠠ ᠂ᠪᠠᠰᠠᠬᠠᠰᠠ ᠠᠠ ᠪᠠᠬᠠᠰᠠᠠᠰᠠᠳᠠᠬᠠᠠ ᠠᠠᠰᠠᠬᠠᠬᠠᠠ ᠠ ᠠᠠᠬᠠᠬᠠ ᠠᠠᠬᠠᠰᠠᠬᠠᠠ ᠰᠠᠬᠠᠠ᠊ᠰᠠᠠᠳᠠᠰᠠᠠ 《 ᠪᠠᠳᠠᠰᠠᠠᠬᠠᠠ 》 —— ᠂ᠪᠠᠰᠠᠬᠠᠰᠠᠬᠠᠠ ᠠᠠᠳᠠ ᠳᠠᠬᠠᠳᠠᠠᠰᠠᠠᠰᠠᠠᠰᠠᠠ ᠠ ᠠ
ᠠᠠᠠ ᠠᠠᠪᠠᠠᠰᠠᠬᠠᠠᠰᠠ ᠪᠠᠠᠬᠠᠰᠠᠰᠠᠰᠠ ᠳᠠᠬᠠᠰᠠᠬᠠᠰᠠᠬᠠᠠᠰᠠ ᠪᠠᠬᠠᠰᠠᠬᠠᠠ ᠰᠠᠰᠠ᠊ᠠ ᠠᠠᠳᠠ ᠪᠠᠪᠠᠬᠠᠰᠠᠠ ᠠᠠᠰᠠᠳᠠᠰᠠᠠ ᠠᠠ ᠠᠠᠰᠠᠠᠠ ᠠ᠊ᠪᠠ ᠠᠠ ᠪᠠᠬᠠᠰᠠᠬᠠ ᠰᠠᠰᠠᠰᠠᠰᠠᠰᠠ ᠠ᠊ᠰᠠ᠊ᠪᠠ ᠰᠠᠬᠠᠰᠠᠠᠬᠠᠠ ᠰᠠᠰᠠᠬᠠᠬᠠᠠ ᠂ᠰᠠᠠᠰᠠᠠᠪᠠᠠᠠ
ᠰᠠᠰᠠᠬᠠᠬᠠᠠ ᠳᠠᠳᠠᠠᠰᠠ ᠪᠠᠬᠠᠪᠠᠰᠠ ᠳᠠᠬᠠᠬᠠᠰᠠᠰᠠᠠᠰᠠ ᠠᠠ ᠂ᠳᠠᠬᠠᠬᠠᠠᠠ ᠠᠠᠬᠠᠳᠠᠠ ᠰᠠᠠᠬᠠᠠ ᠠᠠᠰᠠᠠ ᠠᠠᠰᠠᠬᠠᠠᠰᠠ ᠳᠠᠬᠠᠰᠠᠠᠰᠠᠬᠠ ᠠᠠᠬᠠ ᠪᠠᠠᠬᠠᠪᠠ ᠠᠠᠰᠠᠠ ᠰᠠᠠᠳᠠᠰᠠᠠᠰᠠ ᠠᠠᠬᠠ ᠠᠠᠪᠠᠬᠠᠰᠠ ᠰᠠᠬᠠᠰᠠᠠ ᠂᠂

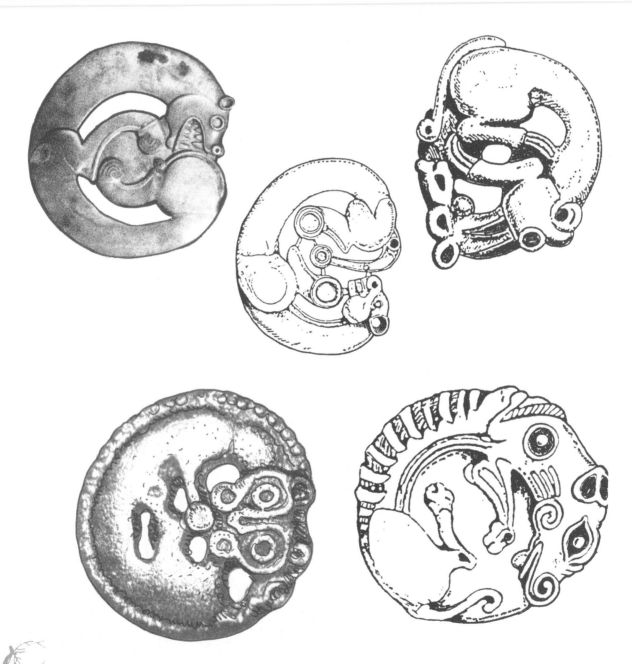

早期动物风格母题丰富，动物纹饰牌的装饰题材包括鸟纹、虎纹、豹纹、马纹、牛纹、羊纹、驼纹、鹿纹、野猪纹等，其中虎的形象较多。这些动物纹有鸟形、亡立形、腾踞形、蜷曲形、咬斗形等，是猎牧人所观察到的草原动物的自然原形。题材丰富的动物饰牌艺术，充分体现了草原民族以畜牧狩猎为生的特点。

　　动物咬斗这种艺术风格源于古老的岩画，其固受西方斯基泰野兽风格的影响，在青铜饰牌中形成了一种肉食和草食动物一主一次相互咬斗、扭打反转的特殊艺术形式，这种英雄主义为主题的表达，足以证明和宣耀以猛兽为图腾的部落雄踞一方时，为了显示其强大的威慑力量，

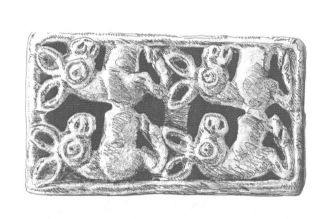

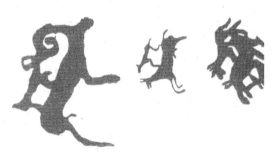

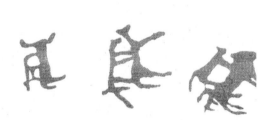

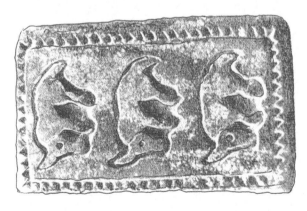

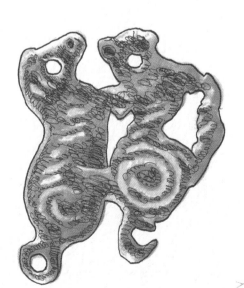

草原猎牧人的留与神——古代亚欧草原造型艺术素描

ᠮᠣᠩᠭᠣᠯ ᠪᠡᠳᠡᠷ ᠬᠤ ᠰᠢᠳᠡᠮᠡᠷ ᠤᠤᠵᠢᠭᠳᠡᠭᠤ ᠮᠡᠨ ᠤ ᠬᠡᠮᠡᠬᠥᠰᠮᠥᠷ ᠬᠡᠮᠡᠨ ᠪᠢᠤᠳᠡᠨ ᠤᠤᠰᠡᠮᠡᠷ ᠤᠤᠳᠤᠪᠢ ᠂᠂ ᠮᠣᠨᠣᠰᠳᠤ ᠂ ᠤᠪᠳᠤ ᠂ ᠤᠬᠣᠪᠳᠤ ᠂ ᠤᠬᠳᠤ ᠂ ᠤᠬᠳᠤᠰ ᠂ ᠮᠤᠪᠳᠤ ᠂ ᠮᠤᠰᠤ ᠂
ᠬᠥᠷᠳᠤ ᠂ ᠤᠳᠪᠢᠳᠡᠯ ᠤᠵᠢᠮᠡᠷ ᠤᠬᠡᠷ ᠰᠢᠳᠡᠮᠡᠷ ᠤᠤᠭᠤ ᠂᠂ᠬᠡᠮᠡᠬᠥᠰᠮᠡᠷ ᠤᠤᠭᠤ ᠂ᠬᠡᠮᠡᠬᠥᠰᠮᠡᠷ ᠤᠪ ᠤᠰᠳᠡᠮᠡᠷ ᠤᠴ ᠤᠬᠡᠮᠡᠷ ᠬᠤ ᠤᠰᠡᠮᠡᠷ ᠬᠣ ᠤᠬᠡᠰᠡᠰᠡᠮᠣ ᠮᠡᠷ ᠤᠴ ᠤᠳᠤ ᠰᠢᠳᠡᠮᠡᠷ ᠤᠬᠡᠮᠡᠷᠮᠤᠤ ᠤᠳᠤ
ᠤᠤᠳᠤᠰᠡᠮᠤ ᠤᠳᠤ ᠤᠬᠡᠮᠡᠳᠤ ᠤᠤᠪᠤᠳᠤ ᠤᠤᠮᠡᠷ ᠂᠂ ᠤᠤᠪᠤᠳᠡ ᠤᠤᠳᠤᠮᠡᠷ ᠂ᠬᠡᠮᠡᠬᠥᠰ ᠤᠬᠳᠡᠮᠡᠷ ᠰᠢᠳᠡᠮᠡᠷ ᠤᠬᠳᠡᠰᠡᠷ ᠬᠤ ᠤᠬᠡᠮᠡᠷ ᠤᠷ ᠤᠬᠳᠡᠶᠡᠷ ᠤᠵᠢ ᠤᠮᠡᠷᠴᠡᠯ ᠤᠳᠤ ᠤ ᠤᠬᠡᠮᠡᠷᠬᠡᠮᠡᠷ ᠬᠤ ᠤᠬᠡᠮᠡᠷᠡᠮᠡᠷᠤ ᠤᠪᠡᠮᠡᠷᠰᠤ
ᠰᠢᠷ ᠤᠤᠳᠤᠰᠡᠮᠡᠷ᠎ᠤ ᠤᠳᠤ ᠤᠬᠡᠰᠡᠮᠡᠷ ᠤ ᠤᠬᠡᠮᠡᠷᠮᠡᠷ ᠤᠤᠳᠤᠰᠡᠮᠡᠷᠬᠡᠳᠤ ᠂᠂

ᠰᠢᠳᠡᠮᠡᠷ ᠤᠤᠷᠤᠪᠤᠬᠡᠮᠡᠷᠬᠡᠷ ᠤᠬᠡᠮᠡᠷᠬᠡᠮᠤ ᠤ ᠤᠳᠤ᠎ᠢ ᠤᠰᠡᠮᠡᠷ ᠤᠪᠡᠮᠡᠷ ᠤ ᠤᠤᠪᠡᠮᠡᠷ ᠤᠬᠡᠷ ᠤᠤᠰᠡᠮᠡᠷ ᠤᠪᠡᠷ ᠤᠤᠪᠤᠤᠳᠤᠪᠢᠰᠰᠤᠰᠤᠮᠡᠷ ᠬᠡᠮᠤ ᠂᠂ ᠤᠬᠡᠮᠡᠮᠡᠰᠤᠬᠡᠷᠤᠮᠤ ᠬᠣ ᠂᠂ᠮᠣᠤᠪᠤᠳᠤᠷᠤᠯ ᠤᠳᠤ
ᠤᠬᠳᠡᠰᠡᠮᠡᠷ ᠤᠬᠡᠮᠤᠪᠡᠳᠤ ᠬᠤ ᠤᠮᠡᠮᠡᠰᠡᠮᠡᠷᠬᠡᠷᠰᠡᠮᠤ ᠤᠬᠡᠳᠤᠪᠡᠬᠥ ᠬᠤ ᠮᠤᠤᠪᠤᠤᠰᠡᠮᠤ ᠤᠬᠡᠮᠡᠷᠤᠪᠡᠬᠥᠤ ᠰᠢᠳᠡᠮᠡᠷ ᠤᠳᠤᠷᠡᠮ ᠤᠤᠰᠡᠮᠡᠷ ᠤᠬᠳᠡᠰᠡᠮᠡᠷ ᠤᠤ ᠤᠵᠢᠤᠮᠡᠷ ᠤᠪᠤᠰᠡ ᠤᠤ ᠤᠤᠬᠳᠡᠰᠡᠮᠡᠷ᠎ᠤ ᠤᠪᠤ
ᠤᠬᠡᠮᠤᠤᠰᠡᠮᠡᠷ ᠤᠬᠡᠮᠤᠤᠪᠡᠬᠥᠤᠮᠡᠷ ᠰᠢᠳᠡᠮᠤᠪᠤᠬᠡᠮᠤᠤᠪᠤᠳᠤᠯ ᠤᠬᠡᠰᠡᠳᠤᠳᠤ ᠤᠬᠡᠪᠡᠮᠡᠷ ᠤᠬᠡᠮᠡᠷᠬᠡᠭᠤᠬᠡᠴ ᠂᠂ ᠬᠣᠤᠪᠤᠤᠪᠤᠤ ᠤᠤᠰᠡᠮᠡᠴ ᠤᠤᠰᠡᠮᠡᠷᠤᠪᠤᠤ ᠤᠬᠡᠮᠤᠤᠮᠡᠷ ᠤᠤ ᠂᠂ᠬᠡᠮᠡᠬᠥᠤᠤᠪᠤ ᠤᠪᠤᠬᠡᠮᠡᠷᠬᠡᠮᠡᠷ ᠤᠤ ᠤᠬᠡᠰᠢᠳᠡᠷ
ᠤᠬᠡᠮᠤᠤᠰᠡᠮᠡᠷ ᠤᠤᠳᠤ ᠤᠬᠡᠮᠡᠳᠤᠤ ᠤᠤᠪᠡᠮᠤᠤᠳᠤ ᠤᠤᠬᠥᠳᠤ ᠤᠤᠰᠡᠮᠡᠷ ᠤᠤᠰᠡᠮᠤᠪ ᠤᠬᠡᠮᠤᠤᠮᠡᠷ ᠬᠤ ᠮᠤ ᠤᠬᠡᠶᠡᠷ ᠂ᠤ ᠤᠬᠡᠷ ᠤᠤᠪᠡᠮᠡᠷᠰᠤ ᠬᠳᠤ᠎ᠷ ᠤᠨᠡᠷ ᠤᠬᠡᠮᠡᠷᠤ᠎ᠤ ᠤᠤᠳᠤ᠎ᠢ ᠤᠪᠡᠮᠡᠷ ᠤᠪᠤᠰᠡ ᠤᠤᠬᠥᠤ ᠤᠤᠭᠤ

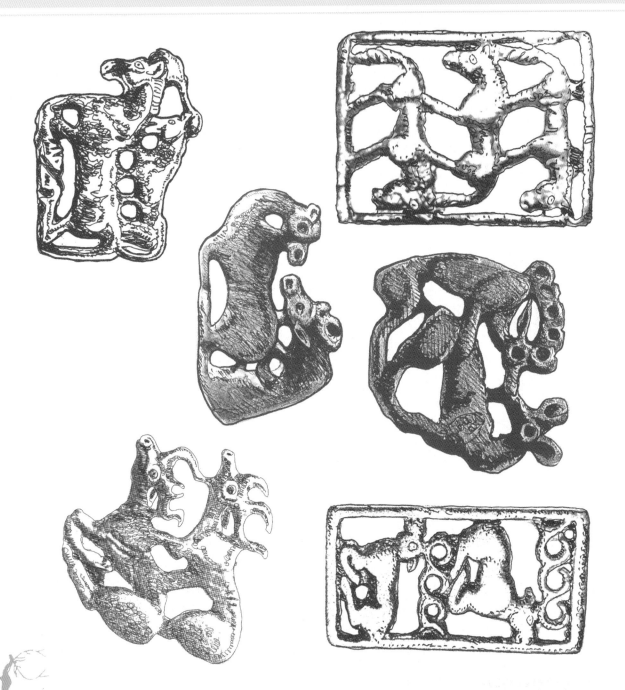

用这种强大与弱小的动物咬斗风貌，真实而生动地再现其威震四方的赫赫战功。在这一以咬斗题材为主的文化启期，对兽风格饰品广泛运用于祭祀神器的装饰，萨满教的相对应观念，自然力崇拜中互为平等的观念，也是促使这种内容变化的因素。在青铜纹样的工艺制作中，夸张、变形与写实的运用，使饰品达到形神兼备的艺术效果。

　　艺术是文化的组成部分，更是一个民族文化发展的重要标志。艺术的表现体现了民族的生存状况，反映了民族的时代精神。无论是从考古出土实物来看，还是从文化人类学去认识，亚

ᠵᠢᠨᠳᠤᠰᠲᠡᠮᠡᠯᠤᠤ ᠨᠳᠷ ᠵᠠᠴᠠᠮᠠᠷᠠᠯ ᠵᠠᠮᠠᠰᠤᠷᠠᠨ ᠤᠨᠵᠠᠴᠠᠨ ᠵᠠᠴᠠᠴᠠᠷ ᠵᠠᠰᠠᠷ ᠯᠠᠴᠠᠮ ᠮᠠᠷ ᠵᠠᠰᠠᠮᠠᠷ ᠤ ᠵᠠᠮᠠᠰᠤᠵᠠᠴᠠᠮᠠᠷᠠᠮ ᠨᠳᠷ ᠵᠠᠰᠠᠷᠠ ᠮᠠᠰᠤᠵᠠᠷ ᠨᠳᠷ ᠵᠠᠮᠠᠰᠤᠷᠠᠨ ᠳ ᠵᠠᠮᠠᠷᠠᠮᠠᠷᠠᠮᠠᠷᠠᠮ

ᠮᠠᠴᠠᠴᠠᠮ ᠨᠳᠷ ᠵᠠᠷᠠᠴᠠᠮᠠᠷ ᠯᠠᠴᠠᠴᠠᠷ ᠵᠠᠴᠠᠴᠠᠷ ᠷᠠᠮᠠᠰᠤᠷ ᠳ ᠵᠠᠮᠠᠷᠠᠮᠠᠷᠠᠮ ᠵᠠᠴᠠᠮᠠᠷᠠᠮᠠᠷᠠᠮᠠᠷ ᠵᠠᠴᠠᠮᠠᠷ ᠷᠠᠮ ᠵᠠ
ᠵᠠᠴᠠᠴᠠᠷ ᠮᠠᠷ ᠵᠠᠴᠠᠷ ᠮᠠᠷ ᠵᠠᠮᠠᠷ ᠮᠠᠷ ᠵᠠᠮᠠᠷ ᠮᠠᠰᠤᠷᠠᠴᠠ ᠵᠠᠮᠠᠰᠤᠷᠠᠮ ᠵᠠᠮᠠᠷᠠᠮᠠᠷ ᠵᠠᠴᠠᠴᠠᠮᠠᠷᠠᠮᠠᠷ ᠵᠠᠮᠠᠴᠠᠮᠠᠷ ᠵᠠᠴᠠᠴᠠᠷ ᠵᠠᠮᠠᠷ ᠵᠠᠮᠠᠷ ᠵᠠᠴᠠᠮᠠᠷ ᠵᠠᠮᠠᠷᠠᠮᠠᠷᠠᠮ

ᠵᠠᠴᠠᠮᠠᠷ ᠵᠠᠴᠠᠴᠠᠮ ᠯᠠᠴᠠᠮᠠᠷ ᠵᠠᠴᠠᠴᠠᠮᠠᠷᠠᠮ ᠵᠠᠴᠠᠴᠠᠮᠠᠷ ᠵᠠᠴᠠᠴᠠᠷ ᠵᠠᠮᠠᠴᠠᠷ ᠵᠠᠮᠠᠷ ᠵᠠᠴᠠᠴᠠᠷᠠᠮᠠᠷ ᠵᠠᠮᠠᠷᠠᠮᠠᠷᠠᠮᠠᠷ ᠵᠠᠴᠠᠮᠠᠷᠠᠮ

ᠵᠠᠮᠠᠷ ᠵᠠᠮᠠᠴᠠᠮ ᠵᠠᠴᠠᠷ ᠵᠠᠴᠠᠮᠠᠴᠠᠴᠠᠮᠠᠷᠠᠮ ᠵᠠᠮᠠᠷᠠᠴᠠᠮ ᠵᠠᠴᠠᠴᠠᠷ ᠵᠠᠮᠠᠴᠠᠮᠠᠴᠠᠮᠠᠷᠠᠮᠠᠷ ᠵᠠᠴᠠᠮ ᠵᠠᠮᠠᠷ ᠵᠠᠴᠠᠮᠠᠷ

ᠵᠠᠴᠠᠮᠠᠷ ᠵᠠᠮᠠᠴᠠᠮ ᠵᠠᠴᠠᠮᠠᠴᠠᠮ ᠵᠠᠴᠠᠮᠠᠴᠠᠮ ᠵᠠᠴᠠᠮᠠᠷ ᠵᠠᠮᠠᠷ ᠵᠠᠴᠠᠮᠠᠷ ᠵᠠᠴᠠᠴᠠᠷ ᠵᠠᠮᠠᠴᠠᠮᠠᠴᠠᠮᠠᠷ ᠵᠠᠮᠠᠴᠠᠮ ᠵᠠᠴᠠᠴᠠᠮ ᠵᠠᠴᠠᠮᠠᠴᠠᠮ

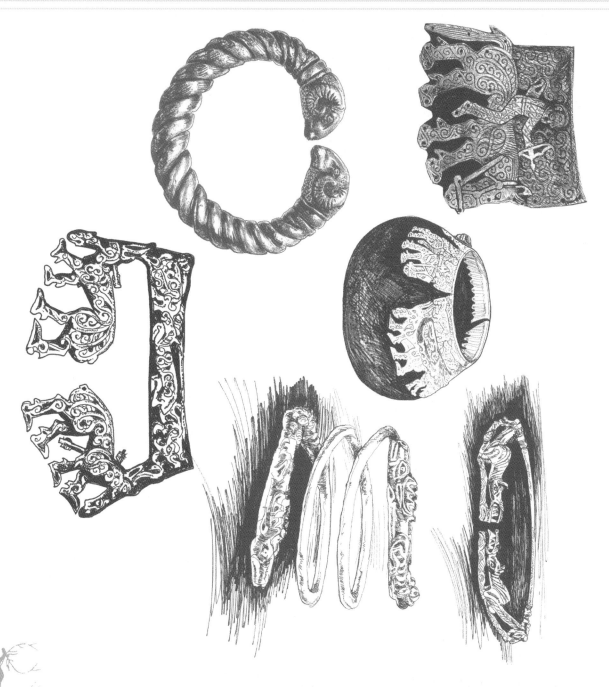

ᠮᠠᠴᠠ ᠨᠠᠴᠠᠷ ᠮᠠᠷ ᠰᠠᠷᠠᠮ ᠵᠠᠴᠠᠮ ᠤ ᠰᠠᠴᠠᠮ ᠵᠠᠴᠠᠮ ᠵᠠᠮᠠᠴᠠᠷᠠᠮ
ᠵᠠᠴᠠᠮ ᠤ ᠰᠠᠴᠠᠷᠠᠮ ᠵᠠᠮᠠᠴᠠᠴᠠᠮᠠᠷ ᠮᠠᠴᠠᠷᠠᠮ ᠵᠠᠴᠠᠴᠠᠮᠠᠷᠠᠮ ᠵᠠᠴᠠᠮᠠᠷᠠᠮ ᠵᠠᠮᠠᠴᠠᠷ ᠮᠠᠷ ᠵᠠᠮᠠᠴᠠ ᠵᠠᠴᠠᠮ

欧草原艺术都具有统一的风格——动物风格的造型艺术。动物被广泛表现在兵器、马具、纺织物、人体纹身、珠宝和其他物品上。他们并不是对自然刻板地模仿，而是通过对自然物质世界的超然领悟和组合，通过块面、色彩和构图等独具匠心的安排，同时对特定动物特定部位加以强调和夸张，来使造型艺术直达每一种动物的本质。这种艺术不仅仅是一种特别的自我表达，而且同游牧人的生活方式息息相关。

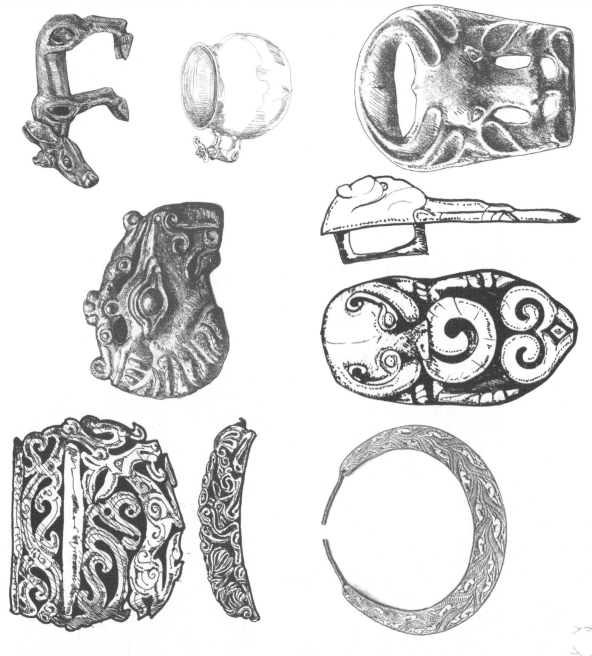

草原猎牧人的崇拜与神祇——古代亚欧草原造型艺术素描

ᠮᠡᠷᠭᠡᠵᠢᠯ ᠲᠡᠢ ᠂ ᠬᠡᠷᠡᠭᠯᠡᠬᠦ ᠳᠦᠷ ᠪᠡᠢᠬᠢᠢᠨᠬ ᠡᠴᠡ ᠲᠣᠳᠣᠷᠬᠠᠢᠯᠠᠨ ᠲᠡᠷᠢᠭᠦᠯᠡᠬᠦ ᠪᠡᠷ ᠪᠡᠬᠡᠨᠡᠷᠢᠨ ᠡᠴᠡ ᠂ ᠪᠡᠷᠡᠲᠡᠷ ᠵᠡᠬᠢᠢᠠᠨ ᠳᠡᠮᠳ ᠳᠦᠷ ᠮᠡᠨ ᠪᠡᠷ ᠮᠡᠨᠲᠡᠷᠮᠡᠷ ᠮᠣ ᠂ ᠰᠡᠷᠡᠷ ᠪᠡᠬᠢᠨᠬᠡᠢ ᠳᠦᠷ ᠮᠡᠨ ᠨᠡᠮᠡᠬᠡᠮ ᠮᠡ ᠵᠡᠮᠡᠬᠡᠮ ᠮᠣ ᠰᠢᠬᠡᠳᠡᠮ ᠂ ᠬᠡᠮᠳᠡᠮ ᠨᠡᠷ ᠮᠡᠨᠲᠡᠷᠮᠡᠬᠢᠷᠡ ᠪᠡᠬᠡᠢᠳᠡᠮ ᠮᠣ ᠨᠡᠷᠳᠡᠷᠮᠡᠮᠡ ᠵᠡᠮ ᠵᠡᠮᠡᠳᠡᠮ ᠮᠡᠨ ᠵᠡᠬᠡᠳᠡᠮ ᠬᠡᠳᠡᠳᠡᠮ ᠨᠡ ᠵᠡᠬᠡᠳᠡᠷᠮᠡᠮ ᠪᠡᠬᠢᠨ ᠂ ᠴᠡᠬᠳᠡᠨᠲᠡ ᠮᠡ ᠳᠡᠷᠡᠮ ᠂ ᠵᠡᠬᠡᠳᠡᠮ ᠪ ᠵᠡᠬᠢᠬᠡ ᠂ ᠳᠡᠮ ᠵᠡᠨᠢᠬᠡᠢ ᠂ ᠲᠡᠷᠮ ᠳᠦᠷ ᠵᠡᠳᠡᠷᠡᠳᠡᠮ ᠂ ᠵᠡᠬᠡᠮᠡᠮ ᠵᠡᠬᠡᠳᠡᠳᠡᠮ ᠬᠡᠮ ᠮᠣ ᠂ ᠬᠡᠷᠡᠳᠡᠮ ᠪᠡ ᠬᠡᠳᠳᠡᠮᠡᠷ ᠮᠡᠳᠡᠮ ᠰᠢᠬᠡᠳᠡᠮ ᠵᠡᠬᠡᠳᠡᠷᠡᠳᠡᠮ ᠪ ᠵᠡᠬᠡᠳᠡᠷ ᠰᠡᠬᠡᠮ ᠲᠡᠬᠢᠷᠡᠮ ᠳᠡᠷᠡ ᠰᠡᠷᠪᠡᠰᠪᠡᠰᠬᠡᠵᠡᠤ ᠪᠡᠵᠡᠷᠰᠡᠮ ᠨᠡ ᠵᠡᠬᠳᠡᠳᠡᠨ ᠳᠡᠷ ᠵᠡᠳᠡᠷᠮᠡᠮᠡ ᠳᠡᠷ ᠮᠡᠳᠡᠳᠡᠬᠡᠰᠬᠡᠷᠡᠮ ᠬᠡᠳᠡᠮ ᠸᠡᠷᠡ ᠂ ᠵᠡᠬᠡᠮ ᠸᠡᠬᠡᠳᠡᠷ ᠲᠡᠳᠡᠬᠡᠳᠡᠨᠳᠡ ᠮᠡᠳᠡ ᠵᠡᠬᠢᠬᠡᠳᠡᠨᠲᠡᠳᠡᠮ ᠪᠡᠮᠡᠰᠡᠤ ᠸᠡᠳᠡ ᠮᠡᠷᠡᠮ ᠪᠡᠮᠡᠰᠡᠳᠡᠤ ᠂ ᠵᠡᠤᠬᠡᠲᠡᠷ ᠂ ᠮᠡᠳᠡᠷᠲᠡ ᠂ ᠮᠡᠳᠡᠮᠡ ᠂ ᠲᠡᠷᠳᠡᠬᠡᠳᠡ ᠮᠡᠬᠡᠮᠡ ᠪᠡᠳᠡᠮ ᠮᠡᠬᠡᠳᠡ ᠂ ᠮᠡᠬᠡᠳᠡᠮ ᠮᠡᠷᠡᠷᠮᠡᠮ ᠰᠢᠬᠡᠳᠡᠮ ᠪ ᠮᠡᠳᠡᠷᠮᠡᠮᠡᠰᠬᠡᠷᠡᠮ ᠳᠡᠷᠡᠰᠡᠳ ᠮᠣ ᠪᠡᠳᠡᠮ ᠮᠡᠬᠡᠳᠡᠷᠡᠬᠡᠢᠮ ᠳᠡᠳ ᠸᠡᠳ ᠮᠡᠷᠡᠳᠡᠮ ᠮᠡᠳᠡᠳᠡᠬᠡᠵᠡᠷᠡᠤ ᠰᠢᠬᠡᠳᠡᠮ ᠳ ᠰᠢᠬᠡᠳᠡᠮ ᠬᠡᠮᠡᠮ ᠪ ᠵᠡᠳᠡᠮ ᠴᠡᠬᠡᠰᠡᠤ ᠮᠣ ᠳᠡᠷᠳᠡᠮ ᠵᠡᠬᠡᠳᠡᠷᠡᠳᠡᠮ ᠪᠡᠬᠡᠮ ᠵᠡᠬᠡᠢᠢᠰᠡᠨ ᠂ ᠬᠡᠬᠡᠷ ᠂ ᠮᠡᠳᠡᠬᠡᠳᠡᠬᠡ ᠮᠡᠬᠡᠳᠡᠮ ᠨᠡ ᠪᠡᠬᠡᠳᠡᠨ ᠳ ᠸᠡᠷ ᠪᠡᠬᠡᠳᠡᠷᠡᠬᠡᠢᠨ ᠰᠢᠬᠡᠳᠡᠬᠡᠳᠡᠮ ᠵᠡᠷᠡᠷ ᠳᠡᠬᠡᠷᠡᠳ ᠮᠡᠬᠡᠮ ᠪᠡᠳᠡᠷᠡᠳ ᠂ ᠳᠡᠷᠡᠬᠡᠬᠡᠳᠡᠮ ᠮᠣ ᠵᠡᠬᠡᠳᠡᠬᠡᠳᠡᠮ ᠮᠣ ᠵᠡᠬᠡᠷ ᠵᠡᠬᠡᠢᠢᠰᠡᠤ ᠮᠣ ᠰᠢᠬᠡᠳᠡᠮ ᠨᠡᠷ ᠨᠡᠰᠡᠮ ᠵᠡᠬᠡᠷᠡᠰᠬᠡᠰᠬᠡᠮ ᠬᠡᠮ ᠂ ᠂

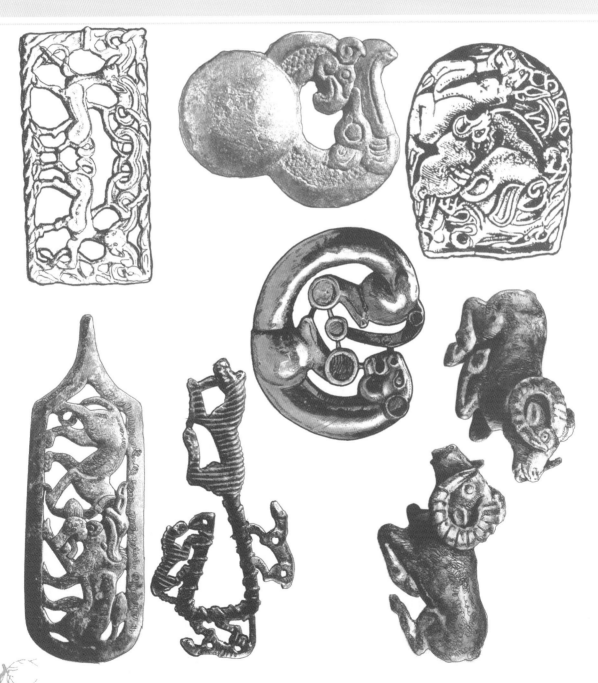

ᠪᠡᠵᠡᠢ ᠨᠡᠮᠡᠬᠡᠮ ᠮᠡ ᠰᠡᠬᠡᠳᠡᠮ ᠪᠡᠬᠡᠳᠡᠮ ᠪ ᠰᠡᠬᠡᠳᠡᠮ ᠳᠡᠬᠡᠷᠡ ᠵᠡᠬᠡᠬᠡᠷᠡᠮᠡ
ᠰᠡᠬᠡᠮ ᠪ ᠰᠡᠳᠡᠷ᠂ ᠮᠡᠳᠡᠮᠡᠬᠡᠢᠠ ᠬᠡᠷᠳ ᠳᠡᠷᠡᠬᠡᠬᠡᠳᠡᠮ ᠮᠡ ᠮᠡᠳᠡᠷᠡᠮᠡᠬᠡᠷᠡᠬᠡᠨ ᠮᠡᠬᠡᠳᠡᠮ ᠮᠡ ᠮᠡᠬᠡᠨᠣ ᠲᠡᠬᠡᠮᠡᠷ

历史上，兽首铜剑的起源要早于其他器物，其在东、西方草原都有发现。兽首短剑具有鲜明的草原地方特色与北方青铜文化风格。其柄首形式多为角类兽首，剑身具有兽首纹饰和几何形图案。

当然，除了在兵器上刻绘兽形纹样外，游牧骑士不想放弃在任何金属器皿和物件上的艺术表现。西伯利亚阿尔泰地区出土的一个金饰牌，描绘了这样一个场景：一个骑士躺在地上，把头放在一个头戴类似元代贵族妇女「姑古冠」的女子的腿上，还有个伴侣蹲在他们的旁边，手

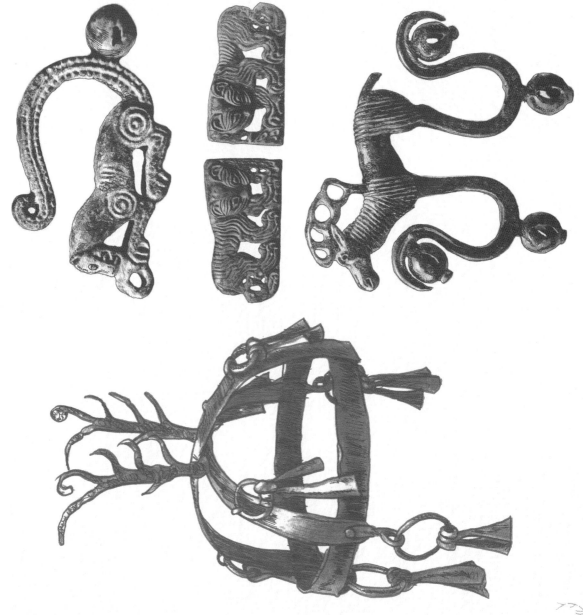

ᠷᠡᠭᠬᠡᠷ᠍ᠬᠡᠮ ᠰᠡᠳᠬᠡᠬ ᠮᠡᠬᠡᠮᠳᠡᠰᠳᠡᠬ ᠷᠡᠭᠬᠡᠬ ᠰᠡᠮᠬᠡ ᠬᠡᠮᠬᠡ ᠬᠡ ᠬᠡᠮᠳᠡᠬ ᠭᠡ ᠬᠡᠮᠳᠡᠬ ᠬᠡᠮ ᠬᠡᠮᠳᠡᠬ ᠬᠡ ᠬᠡᠮᠳᠡ ᠬᠡᠮᠬᠡᠮ ᠬᠡᠮ ᠰᠡᠬᠡᠮ ᠬᠡ ᠬᠡᠮᠳᠡᠬᠡ ᠮᠡ ᠬᠡᠮᠳᠡᠬ ᠮᠡᠮ ᠮᠡᠮᠬᠡᠮ ᠬᠡᠮ ᠬᠡᠬᠡᠮ ᠮᠡ ᠬᠡᠮᠳᠡᠬ ᠮᠡ ᠮᠡ ᠬᠡᠬᠡᠮ ᠮᠡᠮ ᠬᠡᠮᠳᠡᠬ ᠮᠡ ᠬᠡᠬᠡ ᠬᠡᠮᠬᠡᠬ ᠮᠡ ᠮᠡ ᠬᠡᠮ ᠬᠡᠮ ᠬᠡᠬᠡᠬ ᠬᠡᠮᠬᠡᠮ ᠬᠡᠮ ᠬᠡᠬᠡᠬᠡᠮ ᠮᠡᠮ ᠬᠡᠮᠬᠡᠮ ᠬᠡᠬᠡᠮ ᠬᠡᠮ ᠮᠡ ᠬᠡᠮᠬᠡᠮᠳᠡᠬᠡ ᠬᠡᠮ

ᠮᠡ ᠮᠡᠬᠡ ᠮᠡᠬᠡ ᠬᠡᠮᠬᠡᠮ ᠬᠡᠮᠬᠡᠮ ᠬᠡᠮᠳᠡᠬ ᠬᠡ ᠬᠡᠮ ᠬᠡᠮᠳᠡᠬ ᠬᠡᠮ ᠬᠡ ᠬᠡᠮᠬᠡᠮ ᠬᠡᠮ ᠬᠡᠬᠡ ᠬᠡᠮᠳᠡᠬ ᠬᠡᠮᠬᠡᠮ ᠮᠡ ᠬᠡᠬᠡᠮᠳᠡ ᠬᠡᠬᠡᠮ ᠬᠡᠮ ᠬᠡᠬᠡᠮ ᠬᠡᠮ ᠬᠡᠮᠬᠡᠮ ᠬᠡᠬᠡᠮᠳᠡᠬ ᠬᠡᠮ ᠬᠡᠮ ᠬᠡᠬᠡᠮ ᠬᠡᠮ ᠬᠡᠮᠬᠡᠮ ᠬᠡᠬᠡᠮ ᠬᠡᠮ ᠬᠡᠮᠳᠡᠬ ᠮᠡ ᠬᠡᠮᠬᠡᠮ ᠬᠡᠮᠳᠡᠬᠡ ᠬᠡᠮᠳᠡ ᠬᠡᠬᠡᠮ ᠬᠡᠮ

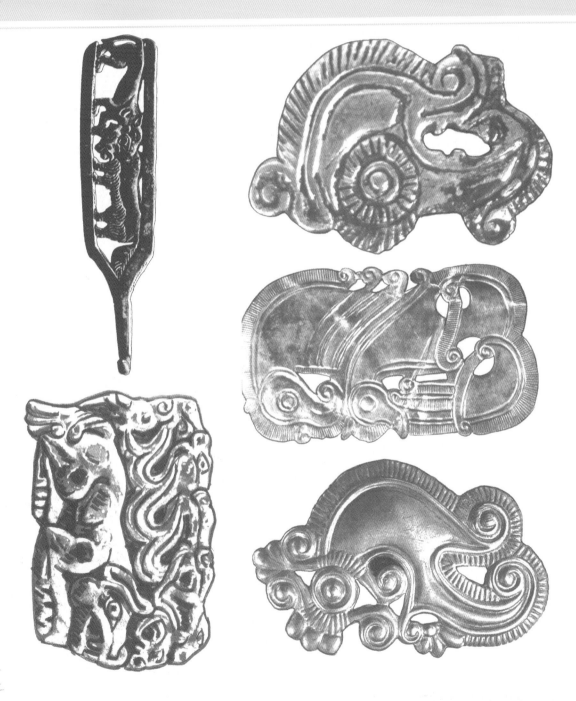

45

里牵着两匹马的缰绳，树上挂着弓箭。两匹马的造型显然是蒙古族强盛以后的蒙古马的造型。

山西客省庄曾发现一座特殊的古墓，殉葬的物品中有两件长方形的铜牌压在男尸的腰两侧，这显然是死者生前使用过的饰品或者腰牌。这两件陪葬品上透雕着两匹对称的马，其间，两匈奴男子搂抱在一起呈对称状，他们是在摔跤。这种场面在今天的蒙古草原中仍然可以看到：游牧人骑马碰到一起，在辽阔的草原上比试角力，其展现了一种游牧文化的特殊情趣。

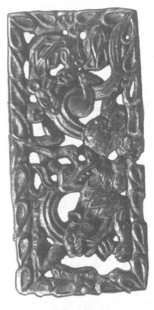
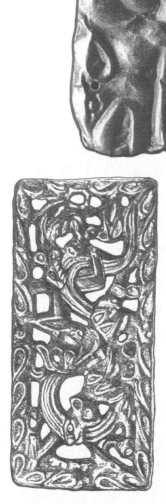
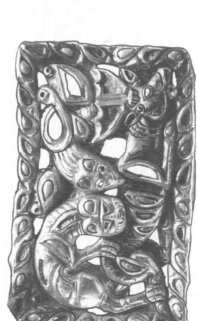

ᠢᠦᠬᠳᠡᠷ ᠊ᠦ ᠴᠡᠪᠬᠦᠲᠡᠯᠡ ᠳ᠋ ᠲᠥᠬᠳᠡᠰᠲᠡᠷ ᠂ ᠢᠨᠳᠡᠷᠬᠡᠮ ᠢᠲᠡᠬᠡᠷᠳᠡᠷ ᠬᠡᠬᠦᠦᠬᠡ ᠂ ᠢᠳᠡᠬᠡᠮ ᠬᠡᠷᠢᠰᠲ ᠂᠂ ᠢᠥᠭᠳᠡᠷ ᠬᠡᠦ ᠢᠨᠳᠡᠬᠦᠷᠳᠡᠷ ᠵᠢᠬᠡᠬᠦᠬᠡᠷᠬᠦ᠃ ᠂᠂ ᠢᠦᠬᠳᠡᠷ ᠵᠢᠳ ᠺᠡᠬᠳᠡᠷ ᠬᠡᠬᠦᠷᠳ
ᠢᠨᠳᠡᠷᠬᠦᠮᠡᠬᠦᠮᠡᠷ ᠬᠦ ᠢᠦᠬᠳᠡᠷ ᠴᠡᠬᠦᠺᠡᠬᠡ ᠬᠡᠬᠦᠬᠦᠺᠡ ᠬᠡᠦᠳ᠋ᠷ᠋ ᠳ᠋ᠷ ᠢᠦᠬᠷᠳᠡᠷ ᠢᠦᠬᠳᠡᠷ ᠬᠡᠬᠦᠷᠳ᠋᠃ ᠂᠂ ᠢᠦᠬᠳᠡᠷ ᠢᠤᠰᠡᠷᠬᠡᠷ ᠳ᠋ᠷᠷ ᠥᠷ ᠢᠦᠲᠡᠬᠡ᠊ᠡ ᠬᠡᠮᠬᠤᠰᠡ᠋᠋ᠲᠲᠡ ᠳᠡᠬᠡᠷᠰᠠᠬᠡᠷ ᠭᠤ ᠬᠦᠬᠷᠳᠡᠷ ᠳ᠋
ᠢᠮᠡᠺᠢᠲᠲᠡᠷ ᠢᠤᠷᠢᠲᠡᠬᠡᠷ ᠬᠡᠬᠢᠬᠳᠡᠷ ᠂᠂ ᠢᠤᠡᠳᠢᠬᠡᠷᠳᠧᠡ᠄ ᠳ᠋ᠷᠷ ᠥᠬ ᠢᠤᠡᠬᠡᠬᠢ᠊ᠡ ᠬᠦ ᠢᠡᠬᠡᠮ ᠬᠡᠲᠬᠡᠦ ᠢᠤᠡᠲᠡᠷᠬᠦᠲᠡᠷ ᠵᠡᠡᠺᠲᠡᠺ ᠢᠤᠺᠡᠺᠳᠡ ᠢᠤᠡᠺᠳ᠋ᠡᠷ ᠳ᠋ ᠥᠬᠡᠲᠲᠡᠷ ᠥ ᠵᠢᠡᠬᠡᠷ
ᠬᠠᠺᠡᠳ᠋ ᠢᠤᠷᠭ ᠢᠤᠡᠬᠢᠺᠢᠷᠡᠷ ᠵᠢᠳ ᠺᠡᠬᠳᠡᠷ ᠢᠤᠡᠳᠲᠡᠷ ᠢᠤᠡᠢᠳᠡᠲᠲᠡᠺᠡᠷ ᠳ᠋ᠷᠷ ᠵᠢᠬᠡᠳᠬᠤ ᠂ᠢᠤᠡᠺᠬᠡᠷ ᠢᠤᠡᠺᠢᠤ ᠢᠤᠡᠡᠺᠲᠤ ᠢᠤᠡᠳᠡᠺᠢᠺᠡᠳᠤ ᠳᠡᠬᠡᠷᠬᠡᠦ ᠢᠤᠡᠺᠬᠢᠷᠳᠡ ᠵᠢᠳ ᠢᠤᠡᠬᠡᠬᠡᠺᠡᠺᠢ᠊ᠡᠨ ᠂᠂ ᠬᠡᠳᠦ
ᠬᠠᠡᠺᠡᠺᠢ᠊ᠡᠨ ᠢᠤᠡᠺᠺᠡᠷ ᠬᠡᠺᠢᠷ᠋ ᠵᠢᠬᠡᠷ ᠺᠡᠺᠢᠺᠡᠺᠷᠡᠷ ᠢᠤᠡᠡᠬᠡᠷ ᠢᠤᠡᠺᠳ᠋ ᠂ᠢᠤᠡᠺᠬᠡᠷᠬᠢᠺᠡᠷ ᠢᠤᠡᠳᠺᠡᠺᠦ᠄ ᠥᠬᠡᠡ ᠢᠤᠡᠬᠡᠺᠢᠳ᠋ᠺᠳᠡ ᠥᠳᠡ ᠺᠡᠬᠺᠡᠺ ᠵᠢᠬᠡᠺᠡᠬᠢᠺᠡᠤᠲ ᠢᠤᠷᠷ᠄ ᠳ᠋ᠷ ᠢᠤᠡᠺᠬᠡᠺᠢᠺᠢᠤ
ᠢᠤᠡᠡᠺᠡᠳ᠋᠄ ᠂᠂ ᠬᠡᠺᠡᠬᠡᠷ ᠢᠤᠡᠺᠢᠺᠡᠦᠺᠡ ᠢᠤᠡᠬᠡᠺᠳᠡ᠋᠄ ᠵᠢᠳ ᠢᠤᠡ ᠬᠡᠡᠺᠡᠺᠡᠷᠬᠢᠺ᠋ ᠳ᠋ ᠢᠤᠡᠡᠺᠡᠬᠦᠺᠡᠮ ᠥ ᠢᠤᠡᠺᠡᠳ᠋ᠲᠡᠷ ᠥ ᠵᠢᠳ᠄ ᠢᠤᠡᠺᠡᠳ᠋ ᠥᠺᠷ ᠢᠤᠡᠺᠡ ᠺᠡᠬᠺᠡᠺ ᠢᠤᠡᠺᠺᠡᠦᠺᠡᠷᠬᠡᠤᠷᠺᠡ᠄ ᠢᠤᠡᠡᠺᠡᠳ᠋ᠺᠡᠷ
ᠢᠤᠡᠺᠬᠡᠬᠡᠺ ᠬᠡᠤᠺᠡᠺᠡᠦ ᠢᠤᠡᠺᠳᠡᠷᠲᠡᠷ ᠢᠤᠡᠳᠡᠺᠢᠺᠡᠺᠦᠤ ᠥᠬ ᠺᠡᠺᠷ ᠢᠤᠡᠡᠺᠳᠡᠦᠺᠡᠤ ᠬᠢᠺᠦ᠄ ᠥ ᠥᠺᠦᠺᠡᠤ ᠥᠷᠡᠺᠡᠤ ᠺᠡᠦᠺᠡᠺᠡᠦ ᠢᠤᠡᠺᠷᠡ ᠺᠡᠤᠺ ᠂᠂ ᠥᠬᠡᠷ ᠢᠤᠡᠺᠡᠺᠡᠷᠬᠢᠺᠦᠤ ᠵᠢᠳᠺᠡᠺᠢᠺᠡᠳᠡᠷ ᠂ᠢᠤᠡᠺᠡᠺᠡᠦ ᠥᠺᠷ
ᠢᠤᠡᠡᠺᠡᠳ᠋ᠺᠡᠷ ᠢᠤᠡᠲᠲᠡᠡᠡᠺᠢᠤᠺᠦ ᠳ᠋ ᠵᠢᠡᠷᠬᠤ ᠢᠤᠡᠺᠡᠡᠺᠷᠬᠡᠦᠺᠡᠤᠺᠢᠤ ᠢᠤᠡᠡᠺᠦ᠄ ᠂᠂

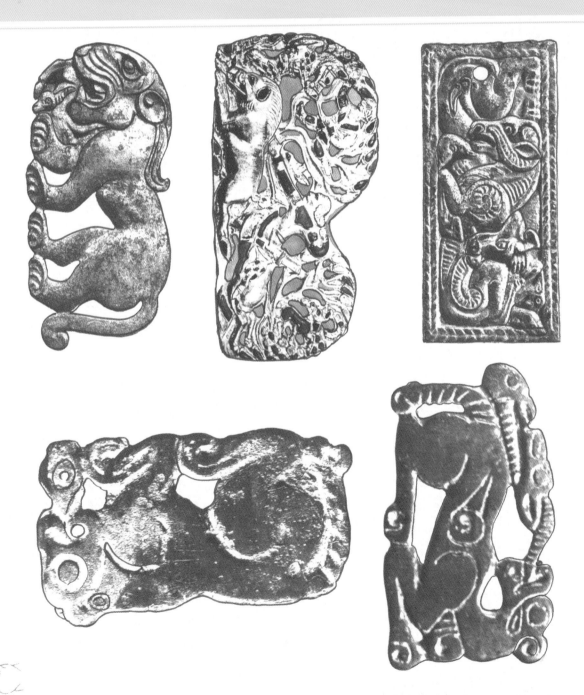

鄂尔多斯阿鲁柴登战国墓葬出土了金银制人身饰件和鹰首王冠。其中一件镶嵌绿松石的金
饰件的主体造型为一展翅的雄鹰站立在一个饰有狼羊咬斗纹的半球状体上，俯瞰着大地；金冠
带呈半圆形，三条冠带中间部位为发辫纹，两端分别是虎、马及盘角羊的半浮雕图案；背部有
榫卯，可插合成一个完整的圆形冠带。冠顶饰的下部为厚金片锤打成的半圆球体，表面錾有四
狼咬四羊的浮雕图案。球体顶端立一展翅金鹰，鹰的头颈用两块绿松石磨制而成，用一根金丝

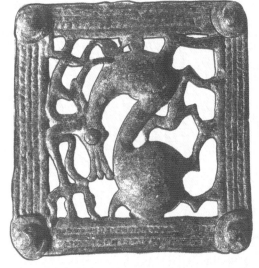
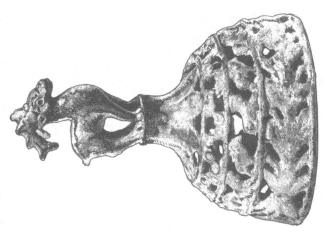

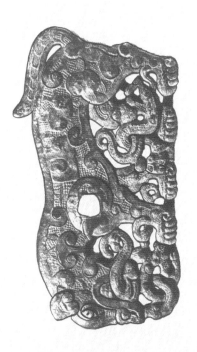
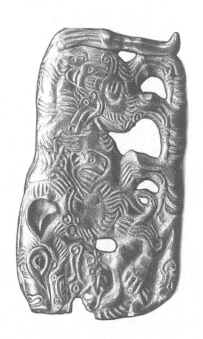
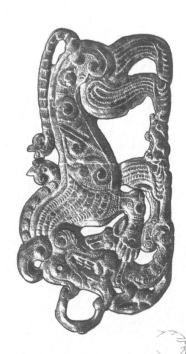

草原猎牧人的跑马与神祇——古代亚欧草原造型艺术素描

ﯨﯟﺧﻘﻤﺮ ﻣﺮ ﯨﺴﻨﻮ ﻋﺴﻨﻘﯩﺮ ﺑﯩﺘﺮ ﺑﯩﯟﺳﯩﺮﺳﺮ ﯟﻣﺤﯩﯟﮬﺘﺴﻨﻘﻮ ﺑﺤﯩﻘﻤﺮ ﻣﺮ ﺑﺤﻨﺮﺍ ﻧﺪﻣ ﺑﺤﺴﺘﺴﻨﻤ ﺑﯩﺘﺮ ﺑﯩﯩﻘﻤ ﺑﯩﺤﺴﺮﺑﯩﺮ ﺭﻣﺤﺴﺮﺑﯩﻤ ﻣﺤﻘﺴﻨﻘﻮ ﺳﯩﺮﺳﻨﺎ .
ﮬﯩﺤﻘﺮﺑﺤﻤ ﻣﺮ ﻣﺤﺒﺤﺘﺴﯩﻘﯩﻘﻮ ﺑﺴﺘﺴﻨﻤ ﯟ ﻣﺤﻘﯩﺮ ﺑﺤﯩﻨﻘﺴﺮ ﺑ ﻣﺮﻗﻮ ﺑﯩﺤﺮﻣﺤﺴﺮﺑﯩﻘﺪﺭ ﺑﯩﺮ ﺑﯩﯩﻘﻤ ﺳﯩﺮﺳﻨﺎ ﻧﺪ ﺑﺤﻨﻘﺪ ﯟﻣﺤﻘﻮ ﮬﺪ ﻋﻘﻨﻮﺍ ﻧﺪﻣ ﺭﺑﺎ ﮬﻘﺪﺭﮬﻤ ﺑﺤﺮﺍ
ﮬﯩﻘﻤﺴﺮﺳﻘﻘﻤﺮ ﺑﺤﺮﺳﺮﺍ ﺑﺤﺮﺳﺮﺍ ﻧﺪﺭﮬﻤ ﻧﺪﻣ ﺑﯩﺮﺳﺮ ﻧﺪﻣ ﺑﺤﺴﻤﺴﺤﺘﺴﻨﻤ ﺑﺤﺮﺍﺍ ﺑﺤﯩﻨﻘﺴﺮ ﺑ ﺑﺤﺴﺮﺳﺪﺭﺩﺭ ﺑﺤﺴﻜﺤﻮ ﮬﺪ ﮬﻘﺪﺭﮬﻤﺮ ﺑﯩﺮ ﺑﺴﺮ ﺑﺤﺴﺤﺮﺳﯩﯩﻘﻘ ﻣﺮ ﺑﺴﺮ ﺑﺤﻨﻘﺴﺮ ﺑﺤﯩﺘﺴﻨﻘﻮ ﮬﯩﺤﺘﺴﯩﻘﻮ
ﺑ ﺑﯩﯩﻘﻤ ﻣﺤﻘﯩﺮ ﻧﺪ ﺑﺤﺮﺍ ﺑﺤﺘﺴﻨﻤ ﺭﺑﯩﻮﮬﻘﻘﺪﺭ ﯟﻣﺤﺴﻮﺍ ﺑ ﺑﺤﯩﻨﻘﻮﻣ ﺑﺤﺮﺳﯩﯩﻘﻘﻤ ﻣﺮ ﻧﺪ ﺑﺤﯩﻘﻘﺮﺩ ﻧﺪ ﺭﺳﺤﻘﺴﺮ ﺭﺑﺎ ﺑﺴﺮ ﺑﺤﻘﻘﺴﺮ ﻣﺤﺮﺍ ﻧﺪﻣ
ﮬﺤﺮﺳﯩﯩﻘﻘ ﻧﺪ ﯟﻧﻘﻤ . ﺑﯩﻘﺪ . ﺑﺤﺘﺴﯩﻘﺪ ﻧﺪﻣ ﺭﮬﯩﻘﻘﻤﺮ ﺑﺴﺪﯨﻘﻘﺪ ﺑﺤﺮﺍ . ﺑﺴﻨﻮ ﻋﻘﻘﻨﺪ ﺑﺤﺴﯩﺘﺴﻨﻘﻘﻤﺮﺍ ﺑﺤﺮﺍ ﺑﯩﻘﺴﺴﻤ ﺑﺤﯩﯩﻘﺘﺴﻨﻤ ﻣﺤﻘﯩﺮ ﻣﺮ ﻣﺤﺒﺘﺴﻨﻘﻤ
ﮬﺤﺮﺳﯩﯩﻘﻘﺪ ﺑﯩﺘﺴﻨﻘﺪ ﺑﺴﺮ . ﻣﺤﻘﯩﺮ ﻣﺮ ﺑﺤﻘﻘﻤ ﻧﺪﻣ ﻋﯩﯩﻘﺮﺑﺢ ﻣﺮ ﺑﺤﻘﻘﻘﻘﻮ ﺑﺴﺮﺳﻘ ﻧﺪ ﺑﺤﺴﻘﺴﯩﻘﻘﻘﻤ ﺑﯩﻘﻘﻤ ﺑﯩﻘﯩﻘﻮ ﻧﺪ ﻣﺤﯩﻘﻘﻘﻮ ﺭﺑﯩﻮﮬﻘﻘﺪ ﺑﯩﯩﺘﺴﻨﻤ
ﺑﺴﻘﻘﺘﺴﻨﻤ ﺑﺤﺴﺤﻘﻤﺮ ﻋﻘﻨﻮﺍ ﺑﺤﺴﺤﻘﻤﺮ ﺑﺤﻨﻘﺪ ﻧﺪ ﯟﻧﻘﻘﻮ ﮬﺪ ﺑﺤﻨﻘﺪ ﻧﺪ ﺑﺤﺴﺤﻘﯩﺘﺴﻨﻤ ﺑﺴﺪﯨﻘﻘﺪ . ﻣﺤﯩﻮﮬﻘﺪ ﺑﺤﻘﻘﻤ ﺑﺤﺮﺳﺮﺍ ﻧﺪ ﻧﺪﺭﮬﻤ ﻧﺪﺭ ﺑﯩﺮﺳﺮ
ﮬﻘﻘﻘﻤ ﻣﺮ ﺑﺤﻨﻘﺪ ﻧﺪ ﺑﺴﺪﯨﻘﯩﺮﺳﺮ ﮬﻘﻘﻘﻤﺮ ﮬﻘﻘﻘﻤﺮ ﻣﺮ ﻣﺤﯩﺘﺴﻨﻤ ﻣﺮ ﺑﺤﯩﺘﺴﻨﻤ ﻧﺪ ﺑﺤﻨﻘﺪ ﺑﺤﺮﻗﻮ ﺑﺤﺮ ﺑﺤﻨﻘﺪﻣ ﺑﺤﻘﻘﺴﯩﻘﻘﻤﺮﺍ . ﮬﻘﻘﻘﻤ ﻣﺮ ﻧﺪﺳﯩﻨ ﻧﺪﺭ ﺑﯩﯩﻘﻤ

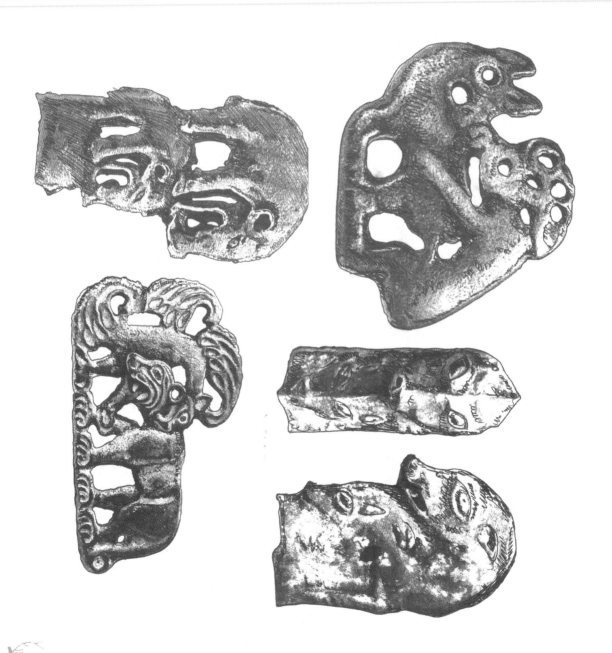

ﮬﺤﺮﺍ ﻣﺤﻘﻘﻤ ﻣﺮ ﺳﺤﺴﺮ ﺑﯩﺘﺮ ﯟ ﺳﺤﺴﺤﻤﺮ ﻧﺪﺭﺳﺮ ﻧﺪﻣﺮ ﺑﺴﻘﻘﻨﻘﺪ
ﺳﺤﻘﻤﺮ ﯟ ﺳﺤﺪﺭ، ﺑﺴﺤﺴﺤﻤﺮﺍ ﻗﺮﺩ ﻧﺪﺭﮬﺤﯩﻘﺤﻘﻤﺮ ﻣﺮ ﺑﺤﻘﺤﯩﻘﺤﺮﺑﺤﻦ ﺑﺤﺴﯩﻘﺒﺮ ﻣﺮ ﮬﺤﻨﻮ ﺑﺴﻨﻤﺮ

从鹰鼻孔穿入，通过颈部与腹下相连，双眼用金片镶嵌，头颈可左右摇动。整个冠顶构成雄鹰傲立鸟瞰狼咬羊的图景。

　　阿尔泰巴泽雷克墓出土了一个保存完好的游牧武士的遗骨，男尸身上刺满了野兽风格的动物纹式。清晰的花纹图案占身体很大一部分，胸部和背部均有鹰头虎图，臂上自肩至腕密布着马、鹰头、神鹿和野羊这些具有斯基泰—匈奴民族最普遍图腾意义的纹样。动物造型纹身是古代草原游牧部族上层显贵人物的标志，游牧经济中产生的贫富分化和社会发展，使得动物纹饰图案

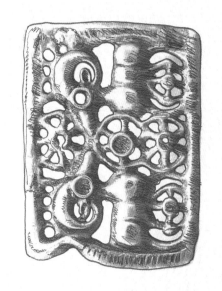
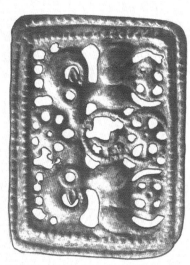
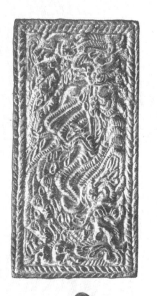
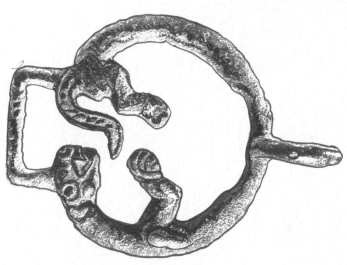
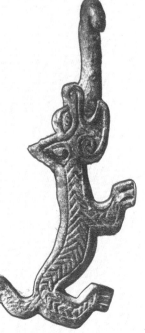

草原狩猎人的咒语与神话——古代亚欧草原造型艺术素描

بمحسوق بمحوہمر رمحمرمق وم نر مبمحتتمبمر رمرمحبرا مر محمحمحق رمبرا مر نبمحبمحسر .. بمحمر بمحق مر بر سبمحم بمحبمحسق وم بمربمحسر
محليبسبرسر يمحمحمر بمحمحمرم رمحمرمق محبمحتتمر نر تمتمبرا مسترمن محتمبمرمحو مبمحسم بمحر .. بمحر مر بمحبمحبر محبسيبسبمر ق بمحم مر وہمحق بر
محبمحبر مر مسبرمبر مبر رمحمحمحق مسر مبمحمحم محبمحبمرمق بمحر وبمحق مر بمحبر مر محسرسمحمر نبمحسق وبمحسمرا بمحمحسرمق ر محمحمحبمحبمرا بمحمحمحبمحبمرسر ومحبرا ..

بمحمر مر بمحتتمر (Pazyryk) مر بمحمحتتمر مر بمحمحق بوبمحمحمر بمحمر بمحمحمحمر نبمحمحبيبسبمحسبرسر نبمحبمحبمحمر بمحتتمحمر مر بمحر وبمحمحمر
بمحبمحمر نبمحمحمبرسر ومحبرا .. بمحتتمحمر بمحرا مر مبرا وبرا نر مسبرا نبمحبمحمر بمحبمحم مر مسبمحمر بر محمحمحمحبرا بمحوبمحمر .. وبمحمر .. وبرا مر نر محمحسبرب
بمحرا مو بمحبمحبرسبمر بر بمحق بمحتتمق نبمحمحسبمحمرا .. بمحمحمحمر .. نبمحمحتتمبمر مسبرا نر محمبر وبمحمحبمحمر مر محبمحبمحتتمحمحمحق وبمحم مر با بمحوبمحمر .
بمحمحمر مر نر نر وبمحتتمر محمر وبمحتتمحمر بمحمحمحبمحمحمحبرا بمحوبمحمحق مسبرا . وبمحمحبمحمر مر محبمحبمحتتمر . وبمحتتق . مسبرا مسبرا نبمحوبمحمحبرا — نبمحمحسبرنق بمر نبمحسبمر بمحر
بمحمحبيبر بمحمحمحبر مر بمحمحمحق با بمحمحمر وبمحبمر با مسبمحق مر بمحبر وبمحبمر ر نبمحوبمحسبمر ومحبرا .. نبمحبمحم نبمحوبمحسبرسق بمق بمحسق بمر مسبرا نر نبمحمحبمحبمحتتمحمر مر مسبمحبمحق

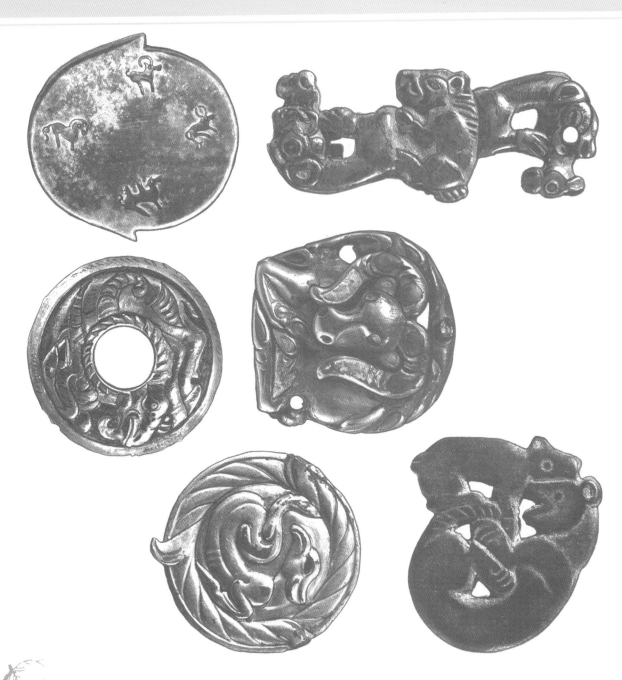

的意义表现出了和人体灵魂共生永存的更加深刻的文化内涵。

俄罗斯西伯利亚乌拉尔河中游的积石冢，1986年出土了大批草原风格兽纹器物，其年代大约为公元前4世纪左右。冢中随葬器物主要为武器与马具，另外还有包括金银吊饰等装饰品在内的数以百计的金银制品，其中，勺子等器物均装饰有丰富的金银兽纹。

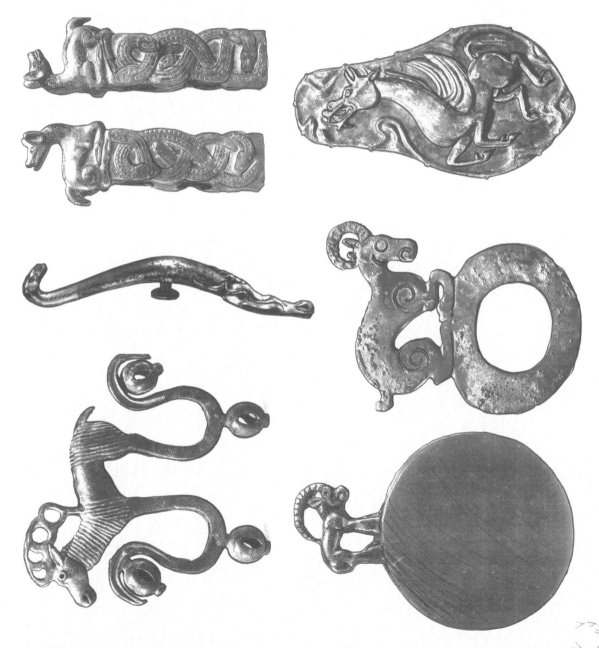

草原猎牧人的信仰与神祇——古代亚欧草原造型艺术素描

ﺭﮑﺮﯿﺨﻤﺮ ﻭ ﺑﯿﻮﯾﺨﻤﺮ ﮐﻤﯾﺮ .. ﻧﺮﺩﺣﻤﺮ ﻣﺮ ﺑﮏ ﻣﺮ ﺳﯿﺮﺳﺮ ﻣﺮ ﺳﯿﺮﺳﯿﻌﯾﻣﺮ ﻓﻮ ﻓﺪ ﻓﻬﯿﻤﺴﺮﺳﺮ ﮐﻤﺤﺴﻨﺘﻮ ﻭﻣﮑﺮ ﻭ ﻣﮑﺤﻤﺮ ﻣﺪﺭﺳﺮ ﻧﺴﺪﺭﯾﺮ ﻣﺮ ﺭﻫﺪﺭﻋﺪﺭ ﻧﺪ
ﺳﯿﺨﻤﺮ ﻣﺎ ﻣﺪﺭ ﺑﻌﻤﺼﺎ ﺳﺘﻤﯿﺮﺋﺎ ﺩﺭ ﺭﻫﯿﻌﻤﺮ ﻭ .ﺑﻌﻤﻨﺴﻮ ﯾﻌﻤﺮﺳﺎ ﺑﻌﻤﺼﺮﺳﺎ .ﻣﻌﺨﻤﺮ ﻣﺮ ﺭﻫﺪﺳﮑﺮﻣﺮ ﻧﺴﯿﻌﻤﺨﻤﺮ ﻣﺴﺮ ﻓﻬﯿﺘﺴﺮﺳﺮ ﻭﺑﯿﺮ ..

ﻣﻌﺨﻤﺮ ﻣﺮ .ﺑﺪﻭﺣﺪﺭﺩﺍ ﻣﺪﺭ ﺑﻌﻤﺨﻤﺮ (Ural) ﻧﻌﻤﺨﻤﺮ ﻣﺮ .ﺣﻤﯿﺤﺪﺣﻤﺮ ﺑﻮﺑﺎ ﻧﺴﮑﺴﺮ ﻣﺴﺪ ﻧﺨﺴﺮ ﻭﺑﯿﻮﺑﺎ ﺑﻌﺮ 1986 ﻋﻤﺮ ﻓﻮ ﻣﺒﺮﯾﺎ ﻧﻌﺨﻤﺮ ﻣﺮ
ﺭﺑﻮﺋﺎ ﺑﻤﮑﺮ ﻭﻫﺪﺭﺣﺪ ﺳﯿﺨﻤﺮ ﻭ ﺭﺍ ﻣﺴﺪ .ﺑﻮﺑﺎ ﺭﮑﻤﺮﺳﺮ ﻋﯿﻤﺮ ﻧﻌﻤﺴﺮﺳﺮ ﮐﻤﯾﺮ .. ﻧﺴﺪﺩﺣﻤﺮ ﻣﺪﺭ ﻋﻤﺮ ﻋﻤﺮ .ﻋﻤﺘﻤﺒﯿﯾﺮ ﺑﻌﺮ ﺑﯿﻌﻤﺮﺋﺎ .ﺣﻤﺤﮑﻮﺣﻤﺮﻣﺮ ﺳﺘﻤﺮ ﻭ
ﺑﻌﺮﺋﺎ ﻭﻣﺪ ﻋﻤﺴﻌﺘﯿﯾﺴﺮﺳﺮ ﻓﻬﯿﺤﺪﺣﻤﺮ ﻣﺴﮑﺮ ﺭﻭ ﻭﺑﯿﻮﺑﺎ ﻓﻮ ﻧﺘﻤﺤﯿﺤﺘﻨﻮ ﻣﺴﺮ ﺳﻮﺑﯿﺴﺎ . ﺑﻌﻤﮑﺮ ﻭ ﺑﯿﺠﻤﯾﺮ ﻧﺤﻤﺤﯿﺘﯿﺴﯿﺮﺳﺮ ﺑﻌﺮ ﻧﻌﻤﺪﺭﺋﺎ ﺭﺑﺤﻤﺮ ﺳﺘﻤﺮ ﻭﻓﺪ
ﻋﻤﺘﻤﺒﯿﯿﺴﺤﺴﯿﺴﻮ ﺑﺒﯿﺨﻤﺮ ﺑﻌﻤﺮﺳﺮﯾﺮ ﺳﺮﺣﯿﺨﻤﺮ ﺳﺮﺣﯿﺴﺎ ﻋﻤﺮ ﺩ .ﻧﻌﻤﺤﯿﺘﯿﺴﯿﻌﺴﺪ .. ﻓﺤﺮﺣﺪ ﻧﺤﻤﺤﯿﺴﺮﺋﺎ ﻣﺪﺭ ﺑﮏ ﻣﺮ ﻧﺴﯿﺒﻮﺳﺮﺋﺎ ﻣﺪﺭ ﺑﮏ ﻣﺮ ﻧﺴﯿﺒﻮﺳﺮﺋﺎ ﯾﻨﺪﻭ ﺭﮑﻤﺮﺳﺮﯾﺮ ﻣﺴﺮﯾﺎ ﻋﻤﯾﺮ ﺑﯿﻮﺑﺎ
ﻭﻣﮑﺮ ﺳﯿﺨﻤﺮ ﻣﺎ ﻣﺪﺭ ﺳﯿﺨﻤﺮ ﺑﻌﻤﺮﺳﺮﯾﺮ .ﺳﺴﺒﯿﺤﺪﺩ ﻣﺴﺮ ﻭﺣﺪﻭﺑﺎ ..

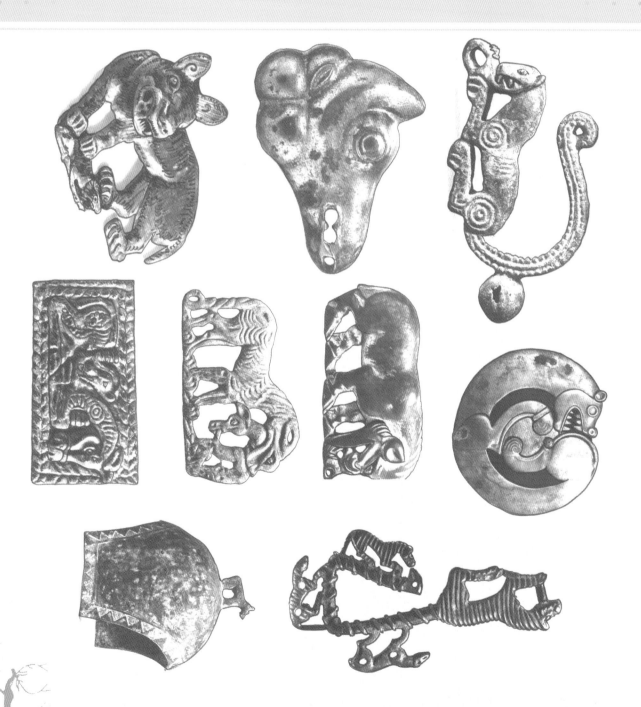

草原动物纹饰造型的发展与游牧文化历史相伴始终，其在游牧民的生活中贯穿始终，例如猎牧人长袍的纽扣、带钩、铜镜、金属饰以及剑柄皮带和马具上的兽形动物风格的纹饰。这些传统一直保留和延续到今天。就比如，所有的游牧民族都有在皮革和毡毯上进行堆绣的传统。他们用粗线将连圈点和括弧等有色的毛毡轮廓，剪好的皮革组成各种图形来创造动物形象。这是朴花堆绣的起源。这类在皮革、毡毯上的艺术不容易保存，在考古发现中是很鲜有的，但是阿尔泰地区的高山的冻土带的冰封墓和诺音乌拉的匈奴墓葬，却为我们提供了大量的实据，使

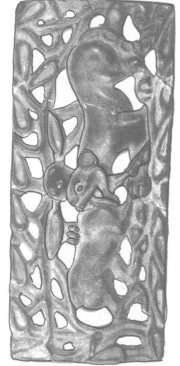
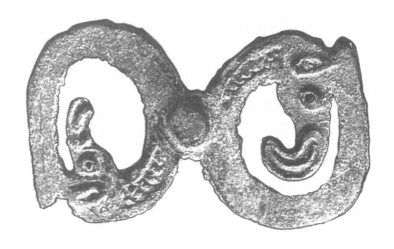
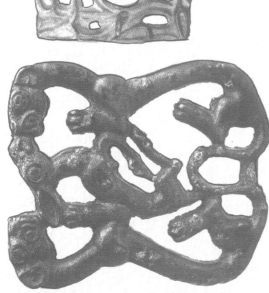
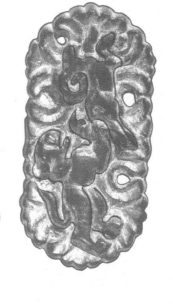
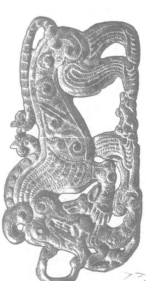

草原游牧人的兽骨与神骨——古代亚欧草原造型艺术素描

ᠮᠢᠨ ᠤ ᠨᠡᠮᠡᠬᠦ ᠪᠠ ᠰᠠᠢᠬᠠᠨ ᠤ ᠪᠠ ᠺᠠᠯᠡᠭ ᠤᠨ ᠨᠡᠮᠡᠬᠦ ᠪᠠ ᠠᠳᠠᠯᠢᠳᠬᠠᠯ ᠵᠢᠨ ᠨᠡᠮᠡᠬᠦ ᠤ ᠨᠡᠮᠡᠬᠦ ᠤ ᠮᠡᠨᠡᠷ ᠢᠶᠠᠷᠢ ᠰᠠᠨᠠᠯᠠᠭ ᠪᠠᠺᠰᠠᠰᠢᠺᠠ ᠂ ᠨᠠᠷᠠᠬᠦᠢᠺᠡᠷ

ᠨᠠᠰᠠᠬᠠᠰᠠᠰᠠᠬᠠᠷ ᠤ ᠰᠠᠢᠳᠠᠬᠠᠺᠡᠢ ᠨᠠᠨ ᠰᠠᠢᠺᠠᠷ ᠨᠠᠷᠠᠢᠺᠺᠰᠠᠳᠡᠺᠡ ᠺᠠᠷᠺᠠᠰᠠᠷ ᠡᠬᠦᠷ ᠂᠂ ᠰᠠᠷᠺᠠᠷ ᠪᠢᠨᠺᠠᠷ ᠤ ᠮᠡᠢᠳᠠᠪᠠ ᠂ ᠮᠡᠬᠦᠷ ᠂ ᠬᠤᠳᠠᠰᠠᠷ ᠤ ᠵᠢᠬᠦᠳᠡᠷᠺ ᠂ ᠵᠠᠬᠦᠳᠡᠺ ᠮᠡᠢᠷ ᠂ ᠰᠡᠢᠪᠠᠺᠰᠢᠨᠳ

ᠳᠠᠷᠢᠺᠰ ᠂ ᠪᠠᠢᠪᠠᠢᠷᠡ ᠺᠠᠷ ᠤᠺᠠᠨᠺᠠᠮ ᠂ ᠪᠠᠺᠰᠠᠷ ᠬᠤᠳᠠᠷ ᠂ ᠵᠠᠺᠰᠠᠷ ᠤ ᠪᠠᠺᠺᠢ ᠰᠠᠺᠷᠢ ᠺᠡ ᠺᠰᠠᠨᠡᠺᠡ ᠰᠠᠷᠢᠷ ᠵᠢᠷ ᠰᠠᠺᠰᠠᠺᠠᠷ ᠵᠠᠺᠰᠠᠷᠰᠠᠬᠠᠷ ᠤ ᠵᠢᠪᠠᠺᠳᠠᠳᠡᠷ

ᠰᠠᠢᠪᠠᠷ ᠵᠢᠪᠠᠢᠳ ᠺᠠᠷ ᠤᠪᠠ ᠺᠠᠰᠠᠷ ᠵᠢᠰᠠ ᠤᠺᠠᠰᠠᠮ ᠳᠠᠺᠷᠢᠳᠡ ᠮᠡᠨ ᠂᠂ ᠺᠠᠷᠺᠡᠨ ᠺᠠᠬᠦᠮᠠᠺᠷᠺᠢ ᠺᠠᠳᠠᠺᠡ ᠺᠦ ᠵᠠᠺᠰᠠᠺᠡᠢ ᠺᠠᠺᠺᠷᠺᠡᠢᠺᠺᠰᠠᠷᠰᠠᠳ ᠡᠬᠦᠷ ᠂᠂ ᠳᠡᠷᠢᠺᠰᠢᠪᠦᠢᠷ ᠂

ᠨᠠᠷᠠᠬᠦᠢᠵᠠᠺᠳᠡᠷ ᠺᠠᠰᠠᠬᠠᠰᠠᠰᠠᠬᠠᠷ ᠵᠢᠺᠠᠺ ᠺᠷᠢ ᠡᠨ ᠳᠠᠷ ᠬᠤᠳᠠᠷᠢᠳᠠ ᠂᠂ ᠬᠤᠷᠰᠠᠷᠡ ᠺᠠᠷᠰᠠᠢᠳ ᠷᠡ ᠬᠤᠺᠠᠺᠰᠠᠷ ᠤ᠂ ᠬᠤᠺᠰᠠᠺᠷᠺᠰᠰᠺᠨᠡᠰᠳ ᠤᠬᠳᠠᠷ ᠵᠢ᠂᠂ ᠬᠤᠺᠠᠬᠠᠷᠡ ᠺᠠᠬᠦᠷᠺᠠ ᠺᠠᠨ

ᠡᠨᠠ᠂ ᠡᠺᠰᠨᠡᠺᠡᠳ ᠂ ᠵᠢᠪᠠᠺᠰᠡᠰᠳᠡᠷ ᠵᠢᠺᠠᠷ ᠵᠢᠪᠠᠺᠺᠢᠳᠡᠷ ᠺᠠᠬᠠᠺᠷᠢ ᠺᠠᠷᠺᠷᠢ ᠳᠠᠷ ᠺᠠᠷᠺᠷᠢᠳ ᠂ ᠵᠢᠰᠠᠺᠺᠺᠡᠢᠺᠰᠺᠷᠺᠰᠷ ᠵᠢᠪᠠᠺᠳᠡᠷᠳᠠ ᠰᠠᠺᠷᠢ ᠳᠡ ᠵᠢᠪᠠᠷᠢᠪᠠᠢᠷ ᠺᠠᠺᠰᠠᠪᠠᠢᠷ ᠺᠠᠺᠰᠠᠺᠠ ᠺᠠᠰᠠᠺᠠ ᠬᠤᠳᠠᠺ ᠳᠠᠷ

ᠰᠠᠢᠪᠠᠷ ᠤ ᠺᠠᠬᠳᠠᠷ ᠳᠠ ᠺᠠᠺᠰᠠᠢᠷ ᠵᠢᠪᠠᠷᠡᠺᠺᠢ ᠂᠂ ᠪᠠᠨᠷ ᠬᠤᠬ ᠵᠢᠪᠠᠢᠰᠰᠷᠺᠡᠺᠡᠷ ᠵᠠᠺᠰᠰᠳᠡᠷ ᠮᠡ ᠪᠠᠷᠢ ᠵᠢᠪᠠᠷᠺᠺᠡᠺᠠᠷ ᠺᠺᠢᠷ ᠂᠂ ᠵᠢᠪᠠᠢᠷᠡ ᠂ ᠬᠤᠺᠠᠷᠡᠺᠠ ᠺᠠᠺᠰᠠᠺᠰᠠᠷ ᠺᠠᠳᠢᠺᠡᠷᠺᠡᠺᠢ ᠺᠠᠺᠰᠠᠪᠠᠷ

ᠺᠡᠺᠰᠰᠷ ᠵᠢᠺᠠᠺᠺᠰᠰᠢᠺᠰᠺᠺᠰᠦ ᠬᠤᠺᠢᠺᠡᠷ ᠺᠠᠳᠷ ᠺᠠᠺᠰᠠᠷ ᠬᠤᠺᠰᠠᠺ ᠺᠠᠺᠳᠠᠺᠡᠺᠡᠷᠺᠡ ᠳᠠᠷ ᠵᠢᠪᠠᠢᠺᠡᠷᠢᠷ ᠺᠠᠷ ᠵᠢᠺᠰᠠᠷ ᠵᠢᠺᠰᠠᠷ ᠬᠤᠺᠠ ᠬᠤᠺᠷᠺᠺᠺᠡᠺᠡᠺᠰᠠᠷ ᠂᠂ ᠬᠤᠷᠺᠰᠺ ᠰᠠᠢᠪᠠᠷ ᠵᠢᠺᠰᠺᠡᠷ ᠺᠰᠺᠳᠠᠷ ᠳᠠᠷ ᠺᠠᠪᠠᠺᠡᠳ

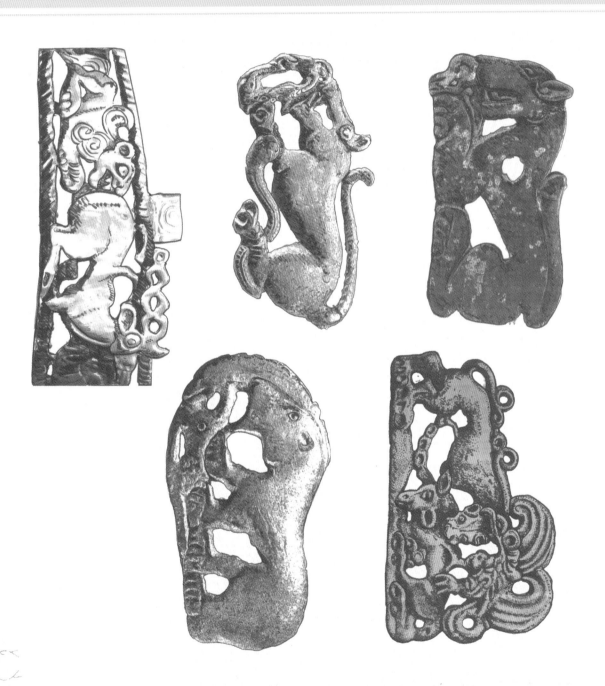

ᠮᠡᠨ ᠤ ᠨᠡᠮᠡᠬᠦᠷ ᠮᠡ ᠰᠠᠺᠰᠺᠡᠷ ᠪᠢᠢᠺᠠᠷ ᠤ ᠺᠠᠺᠰᠠᠺᠡᠷ ᠵᠠᠺᠡᠺᠠ ᠵᠢᠺᠰᠺᠡᠷᠢᠺᠡ

ᠺᠠᠺᠡᠷ ᠤ ᠰᠠᠺᠳᠠᠷ ᠂ ᠺᠠᠺᠰᠺᠡᠺᠺᠠ ᠺᠠᠷᠳ ᠵᠢᠷᠺᠠᠺᠪᠠᠺᠰᠠᠷ ᠮᠡ ᠬᠤᠺᠰᠠᠷᠢᠬᠠᠢᠺᠠᠷ ᠺᠠᠳᠡᠢᠺᠡᠷ ᠮᠡ ᠬᠤᠺᠡᠺᠺᠢ ᠨᠠᠺᠡᠷ

我们能够看到这些古代的皮革、毡毯上的动物造型艺术。当今，蒙古摔跤手的服饰、马鞍的配饰、蒙古包的顶饰和门帘就是这种传统的延续。

草原动物造型不仅以个体形象为主，更多的是多种动物组合的构图，如单兽、双兽、双兽一禽、怪兽及不同动物的组合等。这些装饰制品中展现的动物互斗对立的姿态以及所组成的构图形式，基本上取决于器物装饰空间的大小与形状，即动物互斗造型没有固定的构图形式，但其搏斗的动态与伸展的空间要与实用的器物相适应。一般要求动物肢体伸张弯曲的布局安排尽

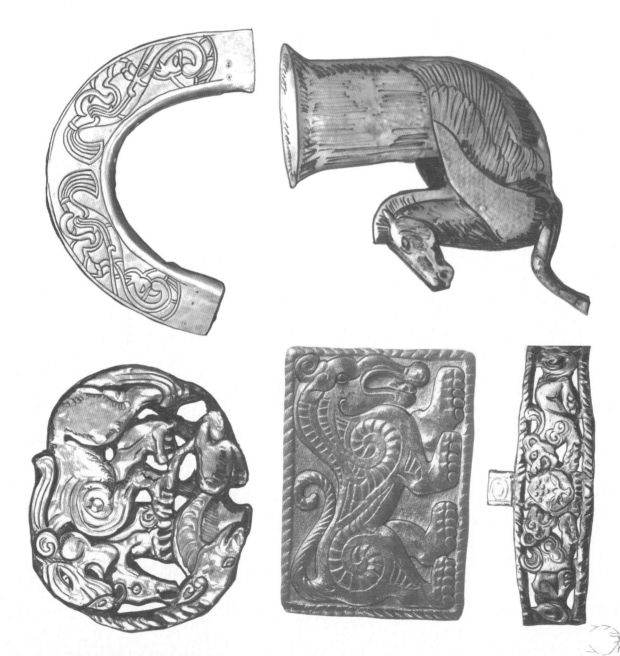

草原猎牧人的豪气与神韵——古代亚欧草原造型艺术素描

ᠷᠠᠳᠬᠠᠮᠰᠠᠨ ᠪᠠᠷ ᠶᠠᠳᠬᠠᠮᠠ ᠪᠠᠮᠠᠳᠬᠠᠮᠠ ᠷᠠᠳᠨᠠᠮᠠ ᠨᠠᠮᠠᠳᠠ ᠪᠠᠷᠳᠠᠮᠠ ᠪᠠᠰᠳᠠᠮᠠ ᠨᠠᠮᠠ ᠪᠠᠬᠠᠮᠠᠰᠨᠤ ᠨᠠᠮ ᠪᠠᠬᠠᠮᠠᠰᠨᠤ ᠨᠠᠮ ᠨᠠᠮᠠᠳᠠ ᠨᠠᠮ ᠬᠠᠷᠠ ᠬᠤ ᠷᠠᠳᠠᠬᠠᠮᠠ ᠨᠠᠮ ᠬᠤ ᠬᠤᠬᠠᠰᠬᠤ ᠪᠤᠬᠠᠮᠠᠬᠤ ᠨᠠᠰᠳᠠᠰᠠᠬᠤ ᠂ ᠪᠠᠬᠠᠮᠠ ᠬᠤ
ᠪᠠᠨᠠ ᠬᠤ ᠨᠠᠮᠠᠳᠠᠨ ᠂ ᠪᠠᠷᠨᠠᠮᠠᠨ ᠬᠠᠷᠨᠠᠮᠠᠷᠨᠠ ᠨᠠᠮᠠᠳᠠ ᠪᠠᠬᠠᠳᠠᠰᠨ ᠂ ᠬᠠᠮᠠᠳᠠᠷᠬᠠᠮᠠ ᠬᠤ ᠬᠠᠬᠠᠳᠠᠷᠬᠠᠮᠠ ᠪᠠᠳᠠᠬᠠᠮᠠ ᠬᠠᠮ ᠂ ᠢᠠᠬᠠᠳᠬᠠᠰᠤᠤ ᠬᠠᠮᠠᠳᠠᠨ ᠪᠠᠬᠠᠳᠠᠰᠤᠷᠰᠤᠷ ᠨᠠᠮ ᠂ ᠪᠠᠷᠨᠠᠳᠬᠠᠮᠠ ᠬᠤ ᠶᠠᠬᠠᠳᠨᠠᠮᠠ
ᠬᠠᠷᠳᠠᠰᠳᠠᠮᠠ ᠬᠤ ᠨᠠᠮᠠᠬᠠᠳᠠᠷᠨᠤ ᠂ ᠪᠠᠷᠨᠠᠮ ᠬᠤ ᠨᠠᠷᠠᠨ ᠂ ᠶᠠᠬᠠᠳᠳᠠᠮᠠ ᠨᠠᠷ ᠬᠤ ᠨᠠᠷᠠᠬᠠ ᠬᠠᠮᠠᠮᠠ ᠨᠠᠬᠠᠮᠠ ᠪᠠᠬᠠᠳᠬᠠᠮᠠ ᠨᠠᠷᠠ᠂ ᠬᠤ ᠪᠠᠬᠠᠳᠬᠠᠳᠠᠰᠤᠬᠠᠤ ᠬᠠᠮᠠᠳᠠᠬᠠᠳᠠᠰᠤᠨ ᠬᠤ ᠶᠠᠬᠠᠳᠠᠬᠠᠮᠠᠬᠤ
ᠪᠠᠳᠬᠠᠮᠠ ᠂᠂

ᠬᠠᠷᠨᠤᠷ ᠨᠠᠮᠠᠬᠠᠮᠠ ᠬᠤ ᠨᠠᠬᠠᠮᠠ ᠬᠤ ᠬᠠᠮᠠᠳᠬᠠᠷ ᠰᠤᠬᠠᠮᠠ ᠨᠠᠰ ᠪᠠᠮᠠᠳᠠᠮᠠ ᠬᠠᠬᠠᠰᠳᠬᠠᠳ ᠂ ᠨᠠᠷᠳᠠᠬᠠ ᠬᠠᠬᠠᠳᠳᠠᠰᠤᠷᠰᠤᠷ ᠨᠠᠰᠳᠠᠮᠠ ᠬᠠᠷᠨᠤ ᠂ ᠨᠠᠰᠨ ᠷᠠᠳᠬᠠᠮᠠᠷᠰᠤ ᠂ ᠶᠠᠳᠠᠬᠠᠮᠠ
ᠷᠠᠳᠬᠠᠮᠠᠷᠰᠤ ᠂ ᠷᠠᠰᠳᠠᠮᠠ ᠬᠠᠷ ᠪᠤᠰᠤᠳᠠᠤ ᠬᠠᠨ ᠷᠠᠳᠬᠠᠮᠠ ᠷᠠᠳᠬᠠᠮᠠᠷᠰᠤ ᠂ ᠬᠠᠬᠠᠮᠠᠷᠰᠤᠳᠠᠤ ᠬᠠᠬᠠᠳᠬᠠᠮᠠ ᠂ ᠬᠠᠰᠨᠤ ᠬᠠᠰᠤ ᠨᠠᠮ ᠨᠠᠮᠠᠬᠠᠮᠠ ᠬᠤ ᠬᠠᠮᠠᠰᠳᠬᠠᠤ ᠬᠤᠬᠠᠤ ᠨᠠᠰᠤ ᠪᠠᠬᠠᠮ ᠨᠠᠰᠨ ᠬᠤ
ᠬᠠᠮᠠᠬᠠᠮᠠ ᠷᠠᠳᠬᠠᠮᠠᠷᠰᠤ ᠨᠠᠮ ᠨᠠᠳᠬᠠᠮᠠ ᠬᠠᠬᠠᠳᠠᠬᠠᠬᠠᠰᠳᠬᠠᠮᠠᠬᠠᠮᠠ ᠬᠤ ᠬᠠᠬᠠᠳᠬᠠᠷᠳᠠᠰᠤᠷᠰᠤᠷ ᠨᠠᠮ ᠂᠂ ᠨᠠᠰᠤ ᠨᠠᠷᠨᠤ ᠬᠠᠤ ᠬᠠᠬᠠᠳᠬᠠᠷᠰᠤᠷ ᠬᠠᠳᠨᠤᠷ ᠨᠠᠮᠠᠬᠠᠮᠠ ᠬᠤ ᠷᠠᠳᠬᠠᠮᠠᠬᠠᠮᠠ
ᠬᠠᠬᠠᠳᠬᠠᠷᠨᠳᠠᠷᠰᠤᠷ ᠂ ᠬᠠᠳᠨᠤᠷ ᠪᠤᠬᠠᠮᠠ ᠷᠠᠳᠨᠠᠮᠠ ᠨᠠᠰᠨᠤ ᠨᠠᠬᠠᠬᠠᠤ ᠨᠠᠳᠬᠠᠮᠠ ᠨᠠᠬᠠᠳᠬᠠᠮᠠᠬᠠᠤ ᠬᠠᠤ ᠬᠠᠳᠬᠠᠳᠬᠠᠮᠠ ᠨᠠᠷᠨ ᠂ ᠪᠤᠬᠠᠤ ᠨᠠᠬᠠᠰᠨᠤᠷ ᠬᠤ ᠬᠠᠬᠠᠷᠰᠤᠷ ᠬᠤ ᠬᠠᠷᠠ ᠪᠠᠰᠨ ᠪᠠᠤ ᠨᠠᠮ
ᠬᠠᠮᠠᠬᠠᠳᠠᠬᠠᠬᠠᠳᠠᠰᠤᠷᠰᠤᠷ ᠂᠂ ᠬᠠᠬᠠᠰᠳᠬᠠᠷᠨᠤᠷ ᠨᠠᠮᠠᠬᠠᠮᠠ ᠬᠤ ᠷᠠᠬᠠᠷᠳᠨᠬᠠᠮᠠᠷᠰᠤ ᠬᠤ ᠬᠠᠮᠠᠬᠠᠬᠠᠤ ᠷᠠᠬᠠᠤ ᠬᠤᠬᠠᠤ ᠬᠠᠬᠠᠰᠤ ᠬᠠᠤ ᠨᠠᠷᠳᠠᠮ ᠂ ᠨᠠᠰᠨ ᠬᠠᠮᠠᠬᠠᠬᠠᠮᠠ ᠬᠤ ᠂ ᠨᠠᠰ ᠪᠠᠳᠠᠰᠳᠬᠠᠮᠠ

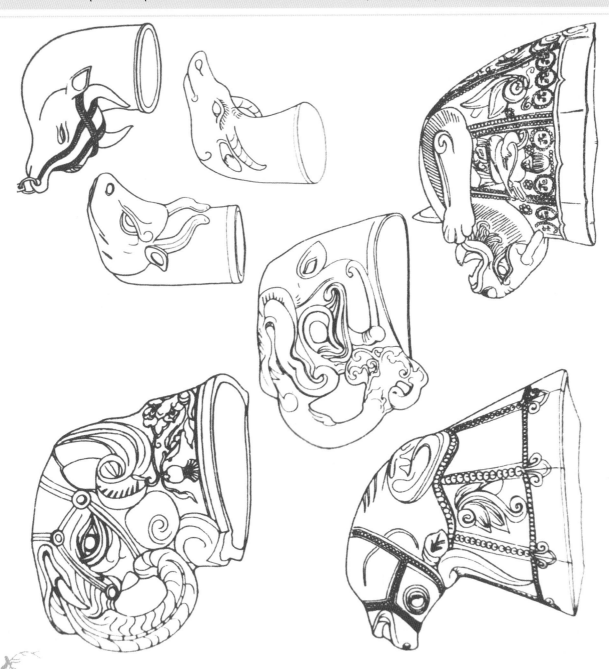

ᠬᠠᠮᠠᠬᠠᠮᠠ ᠬᠤ ᠷᠠᠰᠳᠠᠮᠠ ᠪᠠᠤᠳᠠᠮᠠ ᠬᠤ ᠨᠠᠮᠠᠳᠠ ᠷᠠᠳᠬᠠᠮᠠ ᠨᠠᠳᠠᠮ ᠬᠠᠷᠬᠠᠮᠠᠷᠳᠠᠰᠠᠷᠳᠠᠤ
ᠨᠠᠬᠠᠮᠠ ᠬᠤ ᠨᠠᠮᠠᠳᠠ᠂ ᠬᠠᠮᠠᠰᠳᠠᠮᠤᠤ ᠬᠠᠷᠤ ᠨᠠᠷᠨᠠᠬᠠᠳᠠᠷᠨᠤ ᠬᠤ ᠬᠠᠮᠠᠬᠠᠳᠬᠠᠮᠠᠷᠨᠤ ᠪᠠᠬᠠᠮᠠᠷᠰᠠᠨᠤ ᠬᠠᠮᠠᠬᠠᠮᠠ ᠬᠤ ᠷᠠᠬᠠᠤ ᠨᠠᠰᠳᠠᠮᠠ

可能地填满整个空间，故通常设计成动势的动物后肢反转弯曲，以使整个互斗形式呈现出流动的状态，并进而表现出一种力量感。后半部躯体向上这种造型，多运用于西伯利亚－斯基泰艺术中。还有的在个别长条的条带上装饰多个小动物，以使器物更加丰富和生动，而各种几何、卷草的连续图案则是这一动物纹饰的补充装饰。此外，团形兽纹是草原动物造型的一个特征，是对动物生物性自娱咬尾的形态进行刻绘。通过与猎牧人衣物、马具的多层皮革的装饰钉合，并采用团形方寸的构图造型，使现实中的动物转化为合理的装饰。

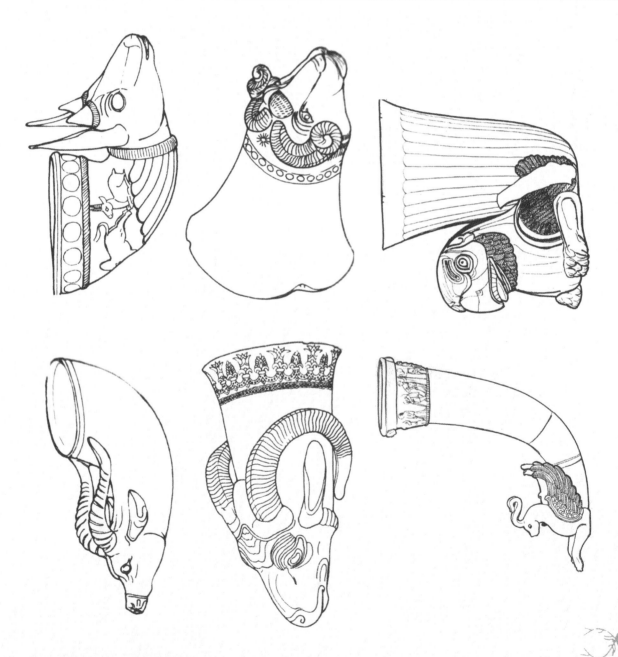

ᠷᠳᠷᠢᠰᠬᠠᠷ ᠮᠢᠶᠠᠷᠢᠰᠬᠠᠷ ᠨᠠᠷ ᠮᠠᠬᠬᠠᠷ ᠨᠠᠷ ᠵᠠᠰ ᠪᠠᠳᠢᠬᠬᠠᠷ ᠷᠠᠬᠰᠷᠢᠰᠬᠠᠷ ᠮᠠᠨ ᠵᠠᠬᠰᠡ ᠸᠡᠰᠳᠠ᠂ ᠮᠠᠨ ᠮᠠᠬᠷᠠᠬᠡᠢᠬᠬᠡᠰᠡᠷᠢᠰᠬᠠᠷ ᠸᠠᠬᠬᠠᠷ ᠸᠠᠢᠷ ᠂᠂ ᠺᠠᠬᠰᠷᠢᠷᠢᠨ ᠬᠠᠷᠢᠬᠠᠷ ᠮᠠᠢᠬᠬᠠᠷ ᠸ ᠮᠠᠬᠷᠠᠢ
ᠮᠡᠮᠬᠠᠷ ᠨᠠᠷ ᠨᠠᠬᠬᠠᠮᠬᠬᠠᠷ ᠂ᠮᠠᠮᠬᠠᠮᠬᠢᠬᠠᠷ ᠮᠠᠬᠢᠬᠬᠠᠷ ᠨᠠᠷ ᠸᠡᠮᠬᠬᠢᠷᠰᠳᠠᠮᠬᠡᠢᠬᠬᠡᠷ ᠨᠠᠷ ᠸᠠᠬᠳᠷᠠ᠂ ᠮᠠᠬᠬᠠᠷ ᠳ ᠬᠠᠢᠬᠠᠷᠢᠬ ᠨᠠᠷ ᠷᠠᠬᠳ ᠸᠠᠷ ᠮᠠᠬᠳᠢᠬᠠᠷᠢᠬᠠᠳᠠ ᠬᠡᠷ ᠷᠠᠬᠬᠡᠢᠬᠢᠷᠰᠠᠸᠠᠷ ᠂ᠮᠡᠬᠠᠬᠠᠷ
ᠮᠠᠢᠬᠬᠠᠷ ᠸ ᠷᠡᠬᠬᠠᠳᠸᠠ ᠮᠡᠬᠬᠡᠸ ᠷᠡᠮᠬᠬᠠᠷ ᠷᠠᠬᠷᠢᠬᠬᠠᠷᠢᠰᠬᠠᠷ ᠸ ᠬᠠᠷᠢᠬᠠᠷ ᠮᠢᠷ ᠮᠡᠬᠠᠷᠢᠬᠢᠷᠠᠢ ᠳ ᠂ᠬᠠᠢᠬᠠᠷᠢᠬᠢᠬ ᠸᠠᠬᠬᠠᠮᠬ ᠮᠠᠨ ᠬᠠᠢᠳᠠᠷ ᠮᠠᠬᠬᠢᠶᠠᠨᠡ ᠮᠡᠬᠬᠡᠢᠷ ᠮᠡᠷᠢᠬᠠᠷᠢᠨ
ᠬᠠᠬᠷᠢᠰᠬᠠᠷ ᠸᠠᠳᠠ᠂ ᠨᠠᠷ ᠵᠠᠰ ᠮᠢᠰᠷᠢᠰᠠ ᠸᠠᠷ ᠮᠠᠳᠢᠬᠠᠰ ᠮᠠᠨ ᠮᠠᠬᠬᠠᠷ ᠮᠠᠮᠬᠠᠷ ᠂ᠮᠠᠸᠬᠠᠳᠠᠷ᠂ — ᠂ᠮᠠᠬᠠᠮᠬᠠᠷ᠂ ᠨᠠᠷ ᠮᠠᠬᠬᠠᠢᠰᠬᠠᠷ ᠮᠢ ᠮᠢᠷᠢᠬᠢ ᠮᠠᠬᠢᠰᠬᠠᠷᠢᠰᠢᠰᠬᠢᠰᠬᠢᠷᠰᠠ ᠂᠂ ᠮᠠᠬᠬᠢᠷ ᠮᠡᠮᠬᠬᠠᠸ
ᠬᠠᠷᠢᠰᠬᠠᠷ ᠳᠤ ᠮᠢᠬᠬᠠᠷ ᠳᠠᠬᠡᠳᠠ᠂ ᠮᠢᠬᠬᠠᠷ ᠨᠠᠷ ᠮᠢᠷᠢᠬᠠᠷ ᠮᠡᠢᠷ ᠮᠢᠬᠬᠠᠢᠬᠠᠷ ᠸᠠᠬᠢᠬᠢᠮ ᠬᠠᠢᠬᠰᠬᠠᠷ ᠮᠠᠬᠬᠠᠷ ᠮᠠᠬᠳᠷᠠ ᠂ ᠷᠠᠬᠠᠷᠳᠡᠬᠢᠷ ᠨᠠᠷ ᠮᠠᠬᠬᠠᠷᠢ ᠂ ᠂ᠮᠠᠬᠢᠷᠢᠰᠬᠠᠷ ᠮᠠᠬᠷᠢᠬᠡᠷ ᠸᠠᠷ
ᠮᠠᠷᠰᠷᠢᠬᠢᠰᠬᠠᠷ ᠮᠡᠬᠢᠷᠢᠰᠬᠠᠷᠢᠰᠬᠠᠷᠢᠸᠠ ᠷᠠᠢ ᠮᠡᠬᠬᠠᠷ ᠮᠠᠷ ᠨᠠᠷᠢᠬᠢᠬᠢᠬᠡᠷ ᠮᠢᠢᠬᠢ ᠮᠠᠬᠢᠰᠬᠠᠷ ᠂᠂ ᠂ᠮᠠᠢ ᠰᠡᠷ ᠵᠢᠬᠬᠳᠠ᠂ ᠂ᠮᠡᠰᠬᠳᠡᠷ ᠷᠠᠬᠢᠮᠬᠠᠷᠡᠬᠠᠷ ᠮᠢᠰᠬᠠᠷ ᠷᠠᠰ ᠮᠢᠬᠳᠢ᠂ ᠨᠠᠬᠬᠠᠷ ᠮᠠᠷ
ᠷᠠᠬᠬᠠᠷᠢᠰᠬᠠᠷ ᠮᠠᠬᠬᠠᠷ ᠮᠠᠬᠢᠬᠢ ᠮᠠᠷ ᠨᠠᠷᠢᠷ ᠮᠡᠬᠢᠰᠬᠢᠬ ᠸᠠᠬᠬᠠ ᠂ ᠮᠢᠬᠬᠠᠷ ᠳ ᠂ᠮᠠᠷᠬᠢ ᠨᠠᠷ ᠨᠠᠷ ᠮᠠᠬᠢᠢᠰᠬᠠᠷ ᠷᠡᠬᠢᠬᠬᠠᠰᠡᠬᠡ ᠮᠠᠨ ᠂ᠮᠡᠬᠬᠠᠷ ᠷᠡᠬᠢᠬᠢᠰᠬᠠᠷ ᠂ ᠂ᠮᠡᠬᠬᠠᠷ
ᠮᠢᠮᠬᠠᠷ ᠸ ᠷᠡᠬᠬᠠᠸᠠᠷᠢᠬᠬᠢ ᠮᠢᠷᠢ ᠂ ᠮᠡᠬᠬᠠᠷ ᠸ ᠪᠠᠳᠢᠬᠬᠠᠷ ᠷᠠᠬᠰᠷᠢᠰᠢᠷ ᠮᠢᠷᠢᠷᠷᠡᠢ ᠷᠠᠬᠬᠠᠷ᠂ ᠮᠢᠬᠠᠷᠢᠰᠬᠠᠷ᠂ ᠂ᠮᠠᠸᠳᠠᠷ ᠮᠠᠬᠬᠠᠮᠬᠢᠷ ᠂ᠷᠢᠢᠬᠰᠬᠠᠷᠰᠢᠬᠢᠬᠠᠸᠤ ᠂ ᠮᠡᠬᠢᠮᠡᠷ ᠂ ᠂ᠮᠠᠬᠬᠠᠯᠡᠬᠢᠬᠠᠷ ᠬᠢᠷᠡᠬᠢᠸᠠ
ᠬᠠᠬᠬᠠᠷ ᠸᠠᠷ ᠮᠡᠬᠬᠡᠰᠡᠬᠳᠡᠮᠬᠢᠮᠠᠷ ᠂ ᠂ᠮᠢᠬᠬᠠᠷ ᠷᠡᠬᠬᠠᠷᠰᠬᠢᠬᠠᠸᠤ ᠸᠠᠷ ᠮᠢᠬᠬᠢᠰᠬᠠᠷᠢᠬ ᠨᠠᠷ ᠮᠢᠬᠬᠳᠢᠶᠠ ᠸᠠᠢᠷ ᠂᠂

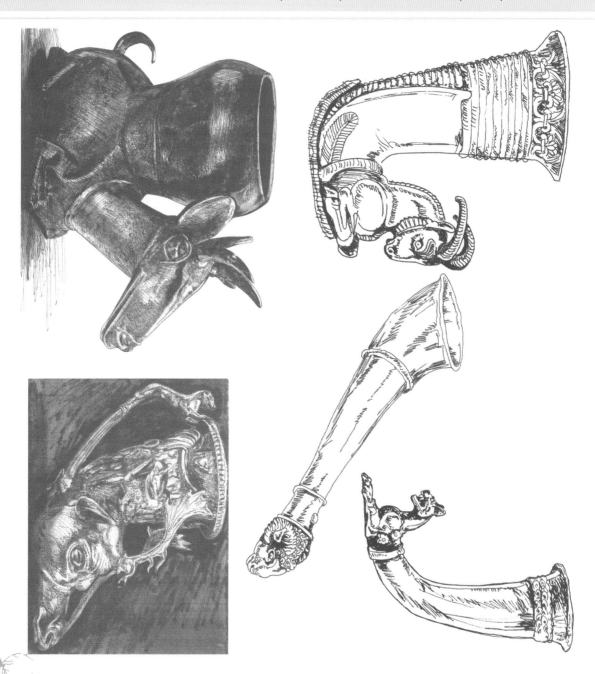

大量的动物搏斗题材的饰物一方面是草原动物食物链生存竞争的真实写照；另一方面也反映了游牧民族的某种观念、情感和信仰，表现了他们的勇猛强悍的品质与尚武精神。游牧人将自己比喻为勇猛的野兽，期望以强大的力量去猎获动物，战胜敌人。通过动物纹饰作品展现出来的强与弱、生与死、主动与被动的几重对立关系，我们深刻地感受到，在古代游牧民族中延续着与自然亲近的精神世界和宗教意识。

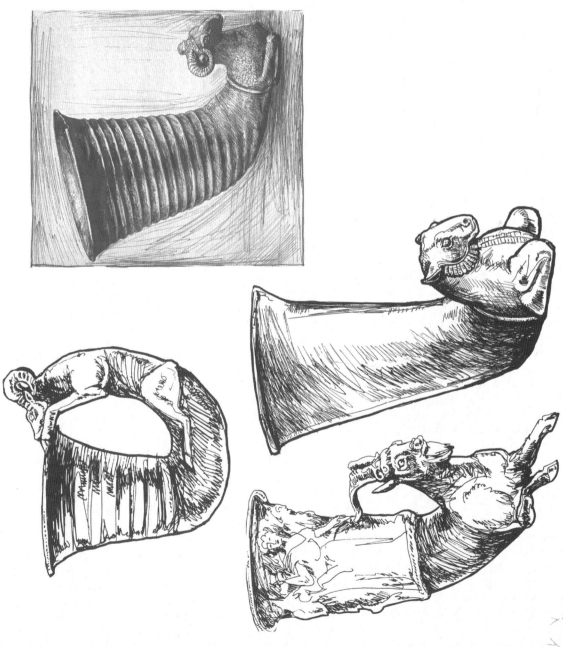

草原游牧人的马与神——古代亚欧草原造型艺术素描

ᠰᠠᠢᠬᠠᠨ ᠤ ᠠᠢᠷᠠᠭᠲᠤᠬᠠᠨ ᠤ ᠰᠤᠨᠤᠬᠣᠬᠣ ᠮᠢᠨᠤᠢ ᠠᠢᠭᠤᠢ ᠰᠢᠷᠤᠰᠲᠠ ᠲᠡᠷᠢ ᠲᠡᠬᠦᠷᠠ ᠮᠢᠬᠢᠢ ᠪᠠᠬᠢ ᠮᠢᠳᠠᠢ ᠬᠠᠲᠠᠷ ᠰᠠᠢᠬᠠᠨ ᠰᠤᠷ ᠷᠠᠬᠤᠨᠵᠢᠰᠤᠷ ᠤ ᠠᠢᠷᠠᠭᠲᠤᠰᠤᠷ ᠬᠠᠷᠠ ᠪᠠᠢᠷ ᠲᠤᠲᠤᠮᠢᠨ᠎ᠢ ᠲᠠᠷ ᠬᠠᠰᠠᠬᠣᠰᠠᠢᠬᠠᠷᠢᠰᠤᠷ ᠤ ᠬᠣᠬᠠᠷᠣ ᠮᠡᠷᠰᠢᠬᠢ ᠪᠠᠬᠠᠲᠠᠰᠤᠷ . ᠲᠡᠷᠡᠬᠤᠷᠢ᠎ᠠ ᠮᠢᠬᠢᠢ᠎ᠠ ᠲᠠᠷ ᠵᠠᠷᠬᠣᠬᠢᠵᠠᠬᠣᠰᠤᠷ ᠤ ᠬᠢᠷᠢᠨ ᠲᠠᠬᠢᠷᠢ ᠮᠠᠰᠲᠤᠢᠬᠠᠷ . ᠮᠠᠰᠠᠷᠪᠢᠷ᠎ᠠ . ᠮᠢᠬᠢᠰᠠᠮᠢᠷᠢᠰᠤᠷ ᠲᠠ ᠪᠠᠢᠬᠠᠷᠣᠬᠠᠴᠠᠷ . ᠮᠢᠬᠢᠢ᠎ᠠ ᠮᠢᠬᠢᠰᠢᠲᠠ᠎ᠢ ᠰᠠᠷ᠎ᠢ ᠪᠠᠢᠬᠠᠳᠠᠷ ᠷᠠᠷᠤᠰᠤᠷ ᠮᠢᠰᠣᠰᠠᠷ ᠲᠤᠤᠰᠤᠰᠤᠷᠢ᠎ᠢ ᠲᠠ ᠵᠠ ᠷᠢᠵᠡᠲᠠᠮᠡᠬᠢᠰᠤ ᠮᠢᠬᠢᠴᠠᠷ .. ᠵᠠᠷᠬᠢᠢᠴᠠᠬᠢᠰᠤᠷ ᠬᠠᠳᠤᠬᠠᠷᠢᠰᠤᠷ ᠲᠠ ᠪᠠᠷ ᠮᠠᠬᠢᠷᠢᠬᠠᠷ ᠮᠠᠬᠣᠬᠠᠷᠣᠰᠤᠷ ᠰᠠᠷ ᠲᠡᠮᠡᠬᠢᠢᠷ ᠮᠠᠬᠣᠬᠢᠢᠷᠠᠤᠬᠠᠷᠢᠬᠢᠢᠬᠠᠷ . ᠮᠢᠰᠠᠬᠢᠷᠢᠰᠤᠷ ᠬᠠᠷᠠᠷ ᠷᠠᠲᠤᠬᠠᠷ ᠬᠢᠷᠠᠷ ᠤ ᠲᠡᠮᠡᠬᠢᠷᠢᠬᠠᠷ ᠰᠠᠷ ᠪᠠᠢᠰᠤᠤ ᠪᠠᠬᠣᠷᠢᠢᠬᠠᠷ ᠬᠠᠷᠣᠰᠣ ᠲᠠ ᠵᠠᠬᠠᠬᠢᠷᠰᠠᠬᠠᠷᠣ .. ᠮᠢᠰᠤᠷ ᠵᠠ ᠰᠠᠢᠬᠠᠷ ᠲᠡᠷᠢᠰᠲᠠ᠎ᠢ ᠮᠢᠬᠣᠷ ᠮᠠᠬᠢᠬᠠᠷᠢᠰᠤᠷ ᠮᠠᠲᠤᠬᠢᠲᠠᠷ ᠷᠠᠳᠤᠬᠠᠲᠠᠷᠢ᠎ᠢ . ᠰᠠᠷᠤᠷᠢᠷ ᠮᠠᠢᠬᠣᠬᠠᠢᠬᠠᠷ . ᠲᠡᠬᠠᠴᠠᠰᠲᠠᠷ ᠷᠠᠳᠤᠬᠢᠬᠢᠰᠤᠷᠢᠢᠬᠠᠷ ᠰᠠᠬᠠᠷ᠎ᠢ ᠷᠠᠷᠢᠬᠠᠷ ᠰᠠᠤᠰᠣᠷ ᠷᠠᠬᠢᠬᠠᠴᠠᠷᠢᠬᠢᠢᠰᠤᠷ ᠷᠠᠬᠠᠰᠣᠷᠢᠰᠢᠰᠤᠷ᠎ᠢ ᠪᠠᠷ ᠮᠠᠢᠷᠠᠬᠢᠰᠤᠷ ᠬᠠᠴᠠᠷ ᠤ ᠷᠠᠷᠤᠬᠢᠬᠢᠲᠠᠷ ᠤ ᠤᠮᠠᠬᠢᠰᠲᠠᠢ ᠮᠢᠰᠤ ᠪᠠᠷ . ᠷᠠᠲᠤᠬᠢᠴᠠᠷᠢᠰᠤᠷ ᠪᠠᠴᠠᠷ .ᠰᠠᠬᠢᠰᠲᠠᠷ ᠤ ᠴᠠᠬᠢᠬᠠᠳᠤ ᠷᠠᠴᠠᠷ ᠪᠠᠢᠬᠢᠬᠠᠷ᠎ᠢ ᠲᠠᠷ .ᠮᠠᠬᠢᠴᠠᠬᠢᠨᠢᠰᠤᠷ ᠤ ᠷᠠᠷᠠᠬᠠᠢᠷᠰᠢᠰᠤᠷ ᠲ ᠷᠠᠳᠠᠬᠠᠷᠢᠨ ᠮᠠᠬᠠᠰᠣᠬᠠᠴᠠᠤ ᠷᠠᠬᠢᠰᠣᠤ ᠰᠠᠮᠢᠷ ..

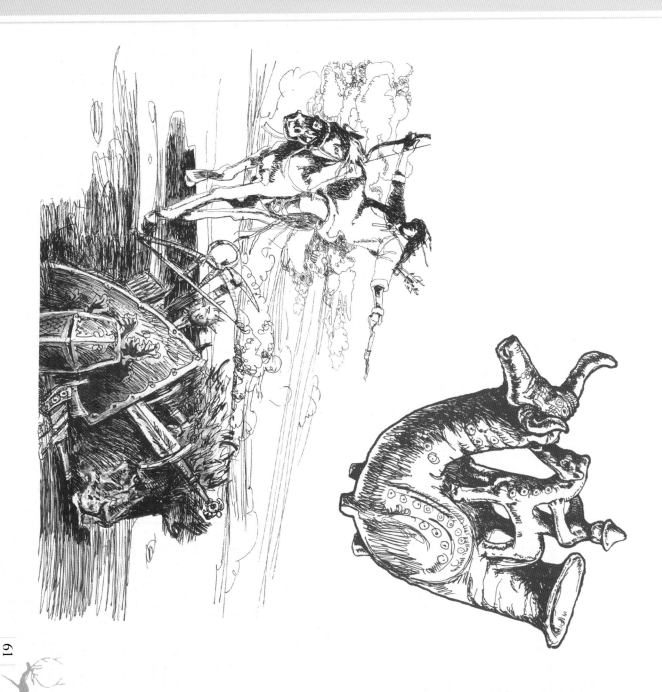

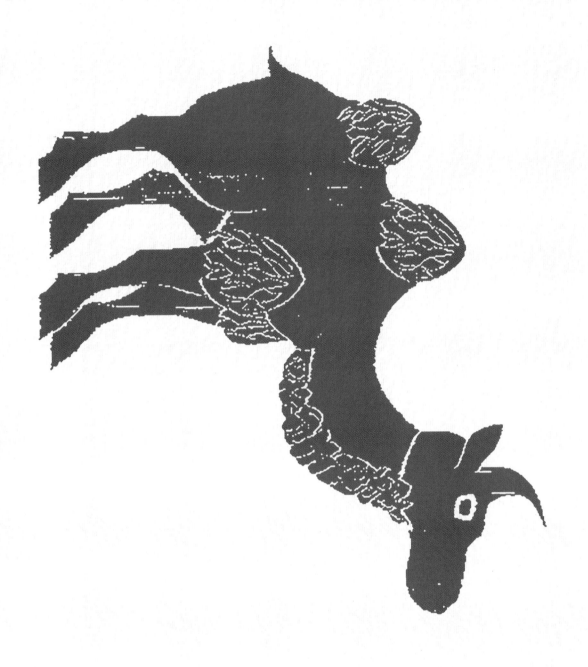

三　兽形纹样造型

ᠵᠢᠷᠤᠭ᠂ ᠰᠢᠶᠦ᠋ ᠮᠡᠨᠳᠦᠷᠡᠬᠦ ᠶᠢ ᠤᠨᠰᠢᠪᠡ

根据历史资料的记载，古代草原猎牧人在公元前3000纪就已经开始驯养双峰骆驼，而最初驯养双峰骆驼的地区是南西伯利亚和阿尔泰蒙古草原。双峰驼生活在自然条件极其恶劣的荒漠地带，它们既耐高温又耐严寒，一般独栖或两三只同栖，秋季则聚集为几十只至上百只的大群，并有季节性迁徙活动。双峰驼是能充分利用荒漠（半荒漠草场的唯一畜种，对荒漠地带的自然环境有着惊人的适应性。

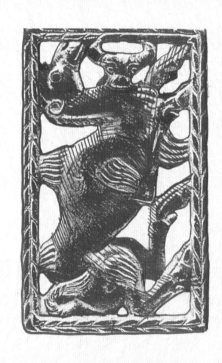
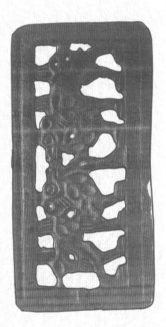
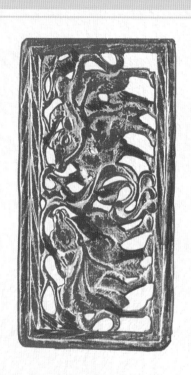

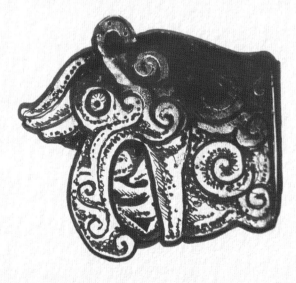
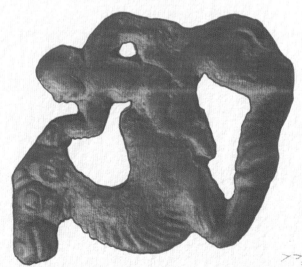

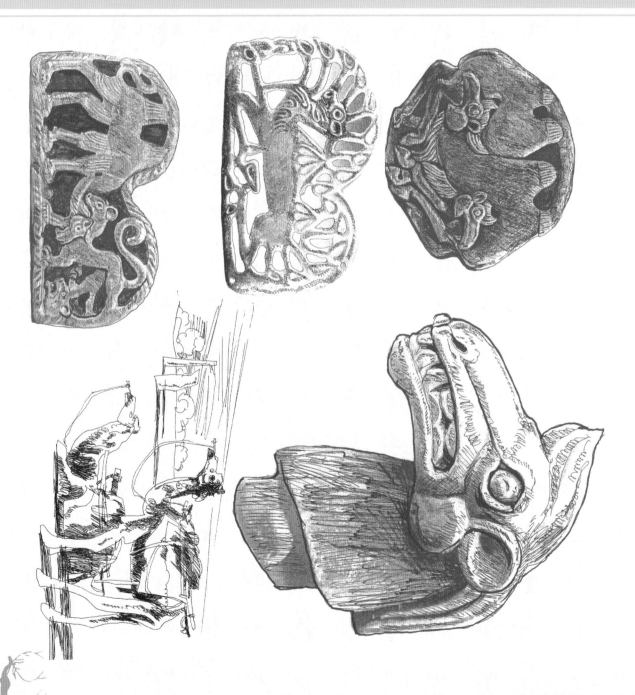

ᠮᠡ‌ᠢᠨ ᠴᠡᠴᠡᠬᠡᠰᠢ ᠮᠡ ᠰᠡᠷᠡᠬᠡᠷ ᠫᠢᠬᠡᠷ ᠪᠤ ᠰᠡᠴᠡᠬᠡᠷ ᠨᠡᠪᠡᠷ ᠰᠡᠨᠳᠡᠬᠡᠷ ᠰᠡᠬᠡᠷ ᠪᠤ ᠰᠡᠨᠳᠡᠬᠡᠭ ᠰᠡᠴᠡ ᠰᠡᠴᠡᠬᠡᠷ ᠪᠡᠷᠳᠡᠴᠡᠬᠡᠷ ᠮᠡᠷ ᠪᠡᠬᠡᠭᠡ ᠮᠡᠷ ᠮᠡᠪᠡᠭ ᠨᠡᠴᠡᠬᠡᠷ

对双峰驼的描述广泛存在于猎牧先民的口传文学之中。在蒙古史诗里，双峰驼多是阻拦英

雄的凶猛野兽，其暴烈的脾气和巨大的力量，惊人的意志使它成为英雄强劲的对手。对其的造

型表现在动物风格中也占很大的比例。东亚草原的猎牧人对骆驼的认识和理解建立在长期的驯

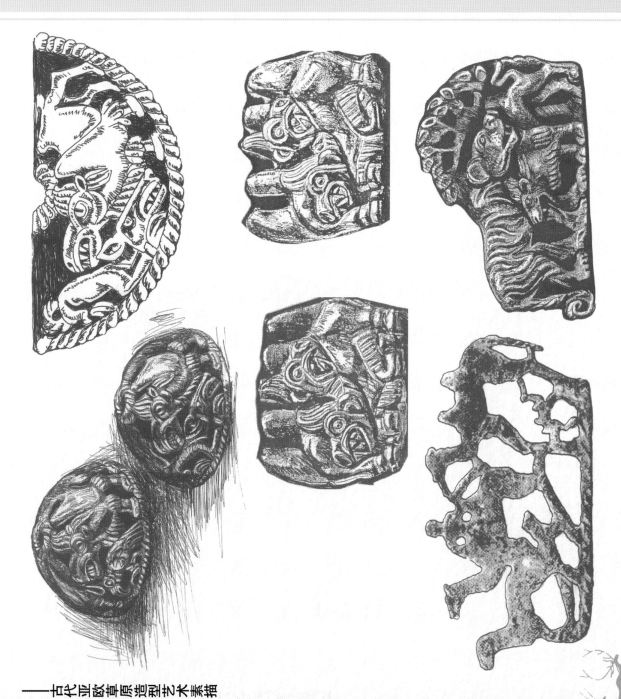

草原猎牧人的盛宴与狂欢——古代亚欧草原造型艺术素描

ᠰᠡᠭᠦᠳᠡᠷ ᠶᠢᠰᠦᠳᠦᠭᠡᠷ ᠪᠠ ᠨᠠᠶᠢᠮ ᠳᠤᠭᠠᠷᠬᠤ ᠪᠤ ᠳᠡᠭᠡᠷ᠎ᠡ ᠪᠤᠳᠤᠭᠳᠠᠬᠤ ᠮᠢᠰᠢᠷ᠎ᠠ ᠬᠠᠷ᠎ᠠ ᠲᠠᠲᠠᠰᠬᠠᠰᠤ ᠬᠡᠮᠡ ᠂᠂ ᠶᠢᠰᠦᠲᠦ ᠬᠡᠪᠡᠶᠢᠳ ᠳᠤ ᠳᠡᠭᠡᠷᠡ ᠪᠤᠳᠤᠭᠳᠠᠬᠤ ᠮᠢᠰᠢᠷ᠎ᠠ ᠪᠤᠯ ᠶᠢᠰᠦᠳᠡᠷ
ᠳᠡᠭᠡᠳᠦ ᠲᠤ ᠪᠢᠴᠢᠬᠡᠬᠡᠮ ᠳ ᠲᠡᠭᠡᠬᠡᠰᠢᠶᠡᠷ ᠪᠡᠶᠡᠬᠡᠮ ᠲᠡᠲᠡᠳ᠋ ᠲᠡᠰᠤᠰᠳᠡᠮ ᠪᠠ ᠳᠡᠲᠡᠳ ᠪᠤᠳ ᠤᠳᠡᠪᠡᠲᠡᠪ ᠂ ᠴᠢᠶᠢᠬᠡᠰᠲᠡᠪᠡᠮ ᠬᠡᠬᠡᠮᠡᠶᠢᠮ ᠷᠢᠲᠡᠮ ᠪᠡᠶᠡᠮ ᠷᠢᠲᠡᠮ ᠬᠡᠷᠡᠬᠡᠳ
ᠬᠠᠷᠠ ᠷᠡᠬᠡᠭᠡᠪ ᠮᠢᠰᠢᠷ᠎ᠠ ᠂ ᠮᠡᠰᠲᠤ ᠪᠢᠬᠡᠰᠲᠡᠶᠢᠮᠡᠶᠢᠷ᠎ᠠ ᠲᠡᠮᠡᠬᠡᠮ ᠮᠤᠬᠡᠲᠡᠲᠡᠮ ᠪᠤᠳ ᠬᠡᠮ ᠤᠳᠡᠲᠡᠮ ᠤᠳ ᠷᠡᠬᠡᠲᠡᠬᠡᠮ ᠪᠡᠲᠡᠰᠢᠬᠡᠲᠡᠮᠡᠮ ᠬᠡᠶᠢᠬᠡᠮ ᠬᠡᠶᠢᠷ ᠂᠂ ᠮᠢᠰᠢᠷᠡᠮ ᠪᠠ ᠲᠡᠲᠡᠳ
ᠮᠤᠬᠡᠷ ᠪᠡᠶᠢᠬᠡᠮ ᠪᠡᠮᠡᠶᠢᠬᠡᠮ ᠪᠤ ᠶᠢᠰᠤᠳ ᠬᠠᠷ᠎ᠠ ᠷᠢᠬᠡᠳᠡᠷ᠎ᠠ ᠳᠤ ᠪᠡᠶᠢᠬᠡᠳ᠋ ᠬᠡᠮ ᠂᠂ ᠪᠡᠲᠡᠮᠡᠲᠡᠬᠡᠪᠤ ᠶᠢᠰᠤᠲᠡᠳ᠋ ᠬᠡᠳ ᠮᠡᠶᠢᠷ ᠲᠡᠮᠡᠬᠡᠮ ᠬᠡᠮ ᠮᠢᠰᠢᠷᠡᠮ ᠪᠢᠶᠢᠬᠡᠳᠤᠷ ᠪᠠ ᠮᠢᠰᠢᠷᠡᠮ ᠪᠠ ᠲᠡᠮᠡᠳ
ᠮᠡᠰᠲᠡᠬᠡᠮ ᠪᠡᠮᠡᠶᠢᠰᠲᠡᠶᠢᠬᠡᠮ ᠪᠡᠮᠡᠭᠡᠲᠤ ᠶᠢᠰᠲᠡᠮᠡᠰᠲᠡᠷ ᠪᠠ ᠷᠡᠬᠡᠷᠳᠡᠷᠡᠶᠢᠬᠡᠮ ᠂ᠪᠡᠲᠡᠰᠲᠡᠰᠤ ᠬᠤᠬᠡᠷ ᠮᠡᠶᠢᠳᠡᠮ ᠪᠤᠳ ᠬᠡᠶᠢᠰᠤᠷᠡᠷ ᠬᠡᠮ ᠂᠂ ᠪᠡᠲᠡᠮᠡᠲᠡᠮ ᠮᠡ ᠶᠢᠰᠤᠲᠡᠶᠢᠬᠡᠴᠡᠮᠡᠮ ᠶᠢᠳᠡᠮ ᠷᠡ

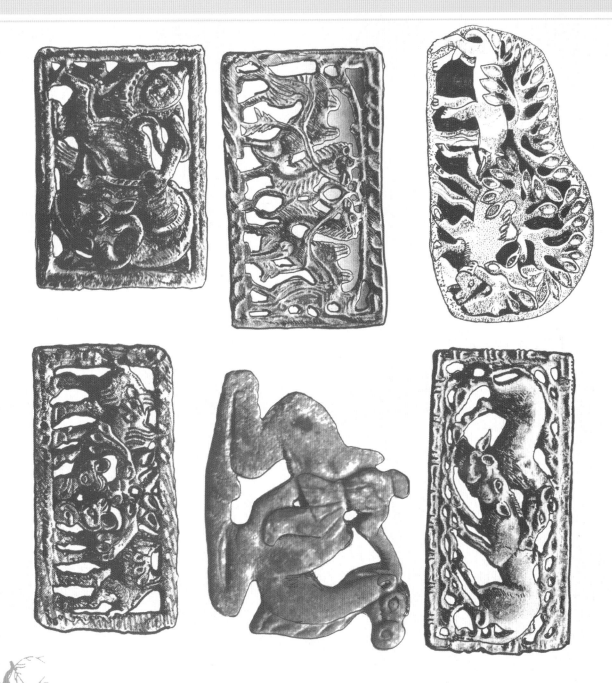

化过程之中，今天的蒙古人仍然畏惧公驼的凶狠和残酷，并称骆驼为「天赐神物」。我们从大量的匈奴搏斗饰牌中可看到，公驼是草食动物中唯一不惧肉食猛兽的动物。无限的敬畏产生的准确生动的艺术表达，是人兽神力结合的造型精神的表现。

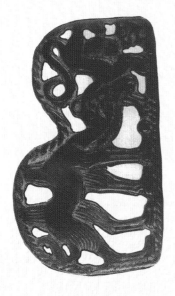
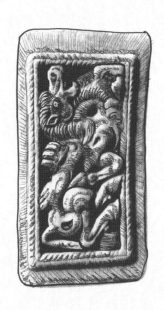
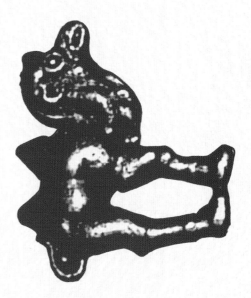

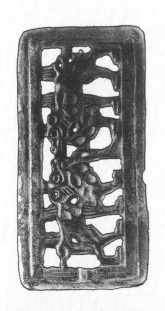
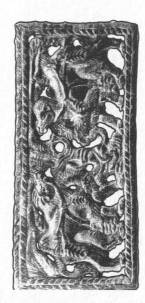
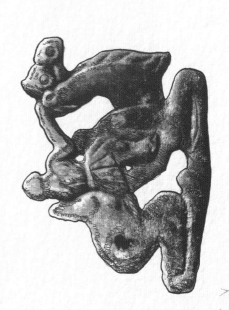

ᠪᠡᠬᠡᠯᠡᠭᠦ ᠪᠠ ᠬᠡᠪᠠᠷ ᠨᠠᠷ ᠵᠢᠪᠬᠡᠩᠲᠦ ᠮᠡᠰᠡᠪᠢᠳᠦ ᠪᠡᠲᠦ ᠰᠡᠺᠡᠮᠡᠰᠦ ᠨᠠᠰᠤ ᠨᠠᠷ ᠶᠡᠺᠡᠮᠡᠷᠢᠮ «ᠮᠡᠰᠺᠡᠷ ᠨᠠᠷ ᠶᠡᠮᠳᠡᠮᠡᠷ» ᠨᠡᠺᠥ ᠰᠡᠶᠡᠺᠡᠷᠰᠡᠩᠲᠡᠶᠡᠮᠡᠰᠦᠰᠰᠲᠦᠰᠦ ᠥᠰᠳᠡᠷᠲᠢ ᠁ ᠬᠡᠪᠠᠷᠢ ᠪᠠᠶ ᠪᠡᠺᠡᠰᠡᠳᠡᠷ ᠰᠡᠶᠡᠺᠡᠷ ᠪᠡᠲᠦ ᠰᠺᠡᠮᠡᠰᠦ ᠪᠠᠬᠡᠷᠢᠺ ᠬᠡᠮᠦ ᠡᠮᠠ ᠮᠡᠨ ᠵᠢᠪᠰᠡᠲᠦᠮ ᠬᠡᠪᠤᠺᠡᠰᠦᠮ ᠮᠡᠺᠡᠷᠢᠪᠢᠵᠡᠮ ᠨᠡᠬᠡᠳᠢᠺᠢ ᠳ ᠶᠠᠬᠡᠮᠡᠰᠢᠩᠬᠤ ᠨᠠᠷ ᠶᠡᠮᠳᠡᠷᠢ ᠨᠠᠷ ᠡᠮᠳᠢ ᠷᠠᠪᠢᠺᠡᠰᠦ ᠪᠠ ᠨᠢᠷᠨᠢᠪᠺᠡᠷᠡᠶᠢᠮ ᠪᠠ ᠨᠠᠷᠢᠶᠠᠰᠡᠢ ᠪᠡᠲᠦ ᠨᠤᠰᠡᠺᠤ ᠭᠤᠶᠢᠰᠤ ᠬᠡᠮᠦᠷ ᠁ ᠨᠡᠺᠡᠰᠲᠡᠨ ᠬᠡᠬᠡᠷᠢᠺ ᠥᠷᠡᠮᠡᠺᠡᠶᠡ ᠪᠡᠮᠡᠺᠡᠬᠡᠪᠢᠷᠢᠶᠡ ᠪᠡᠲᠦ ᠰᠡᠶᠡᠺᠡᠪᠡᠶᠠᠮ ᠪᠡᠮᠦᠥᠬᠡᠬᠡᠷ ᠪᠡᠮᠡᠺᠡᠶᠡᠮ ᠮᠡ ᠪᠡᠶᠠᠮᠡᠷᠠᠶᠡᠺᠥ ᠪᠡᠮᠡᠺᠡᠪᠡᠺᠥ ᠂ ᠷᠡᠶᠠᠮᠡᠮ ᠂ ᠪᠠᠺᠡᠺᠡᠺᠡᠮ ᠂ ᠶᠡᠪᠡᠷᠢᠨᠲᠡᠮᠢᠷᠡᠮ ᠂ ᠨᠢᠷᠢᠨᠲᠡᠮᠡᠪᠢᠷᠡᠮ ᠨᠡᠺᠡᠺᠥ ᠥᠮᠡᠺᠡᠪᠤᠶᠠᠰ ᠪᠡᠺᠢᠶᠡᠪᠡᠺᠡᠰᠡᠶᠡᠮ ᠪᠡᠮᠡᠺᠡᠷᠡᠮᠡᠶᠢᠷᠡ ᠪᠡᠮᠡᠺᠡᠷᠡᠶᠢᠶᠡ ᠪᠡᠶᠠᠮᠡᠺᠤᠨ ᠪᠡᠺᠡᠮᠡ ᠨᠢᠰᠺᠡᠷᠡᠲᠢ ᠨᠠᠷᠳ ᠵᠠ ᠪᠡᠶᠡᠰᠡᠺᠥᠳ ᠥᠰᠳᠡᠰᠤ ᠁

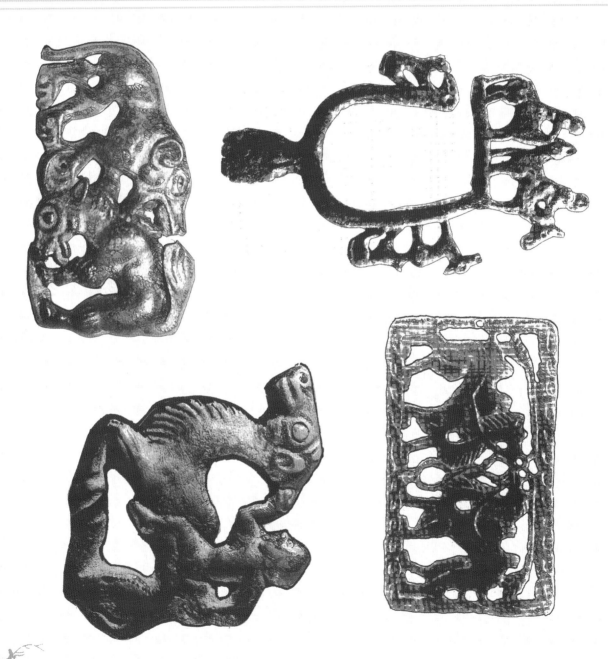

对双峰骆驼的墓藏考古发掘，出土最多的要数俄罗斯西西伯利亚的乌法宝藏—公元前五世纪的萨尔秦游牧文化的遗存。70年代苏联考古学者发掘了双峰骆驼的造型饰牌和其他表现双峰驼的饰物，其中两头公驼咬斗的造型，使人们自然联系到今天蒙古戈壁草原上的骆驼文化，同时也表达了这种生物在游牧部族生活中的图腾意义。

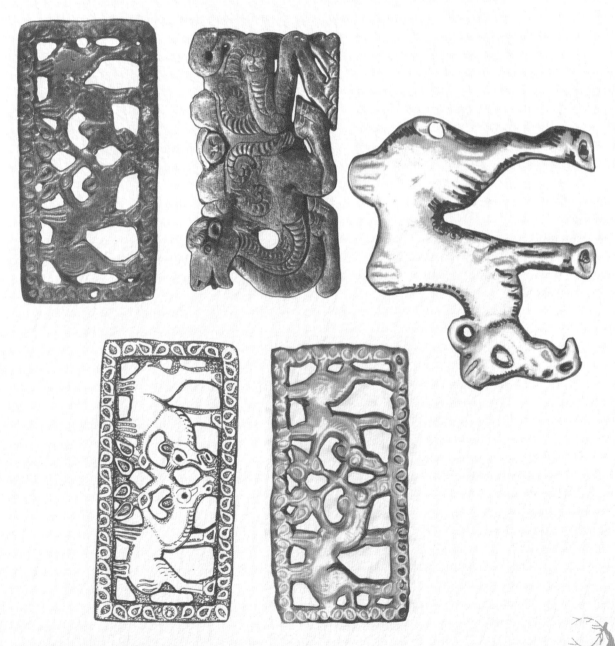

ᠨᠠᠮᠠᠷᠠᠮ ᠨᠠᠨ ᠪᠠᠷ ᠮᠠᠨᠲᠠᠪᠠ ᠪᠠᠲᠤᠷ ᠪᠠᠢᠮᠤ᠂ ᠮᠠᠩᠬᠠᠨᠲᠠᠨ ᠳᠠᠰᠤᠮ ᠪᠠᠨ ᠪᠠᠨᠳᠤ᠂ ᠨᠠᠨ ᠪᠠᠢᠮᠠᠨ ᠪᠠᠨ ᠨᠠᠷᠠᠮᠠᠪᠠ ᠪᠠᠢᠬᠠᠨ ᠪᠠᠨ ᠪᠠᠨᠬᠠᠨ ᠪᠠᠨ ᠪᠠᠩᠬᠤ ᠪᠠᠢᠮᠠᠷᠠᠨ ᠪᠠᠨᠬᠠᠨ ᠪᠠ ᠪᠠᠨᠲᠠᠨ ᠪᠠᠪᠤᠬᠠᠨ ᠨᠠᠨ ᠪᠠᠨᠳᠤᠨ (Ufa) ᠨᠠᠨ ᠨᠠᠳᠤᠨᠳᠤ ᠪᠠᠨᠪᠠᠮ ᠪᠠ ᠪᠠᠨᠳᠤᠬᠠᠮᠠᠷᠠᠨ ᠨᠠᠨ ᠪᠠᠢᠬᠠᠪᠠᠨᠳᠤ ᠪᠠᠨ ᠨᠠᠪᠠᠢᠮᠠ ᠪᠠᠪᠠᠷᠠ ᠨᠠᠨᠪᠠᠮᠠᠷᠠᠨ ᠪᠠᠷᠠᠨᠪᠤ ᠪᠠᠢᠨᠪᠠᠢ᠂ ᠨᠠᠳᠠᠮᠠᠷᠠᠨ ᠪᠠᠢᠰᠤᠨ ᠪᠠ ᠪᠠᠢᠪᠠᠨ ᠪᠠᠮ ᠪᠠ ᠪᠠᠪᠠᠪᠤᠢᠪᠤ ᠨᠠᠨ ᠪᠠᠪᠠᠬᠠᠮᠠᠷᠠᠨᠪᠠᠳᠤᠮ ᠨᠠᠪᠠᠪᠠ ᠪᠠᠳᠠᠬᠠᠪᠤ ᠨᠠᠪᠠᠢᠮᠠ ᠪᠠ ᠨᠠᠪᠠᠳᠤ ᠪᠠᠮ ᠨᠠᠪᠠᠨᠤ ᠪᠠᠢᠳᠠᠮᠠᠨᠪᠤ ᠨᠠᠷᠠᠮᠠᠷᠠ ᠪᠠᠳᠠᠷᠠᠬᠠᠨ ᠪᠠᠢᠮᠠ ᠪᠠ ᠪᠠᠢᠪᠠᠮᠠᠷᠠᠨ ᠪᠠᠷᠠᠮᠠᠷᠠᠨ ᠨᠠᠳᠤᠷᠠᠯᠠ ᠨᠠᠳᠠᠮᠠᠨ ᠳ ᠪᠠᠢᠮᠠᠷᠠᠨ ᠪᠠᠢᠬᠠᠳᠠᠢᠮᠠᠷᠠᠨ ᠪᠠᠮ᠂ ᠪᠠᠳᠠᠬᠠᠯᠠ ᠪᠠᠨᠪᠠ ᠪᠠᠢᠪᠠᠳᠠ ᠪᠠᠷᠠᠪᠠᠪᠠᠳᠤᠮᠠᠷᠠᠨ ᠨᠠᠪᠠᠷ ᠨᠠᠮᠠᠢ ᠳᠠᠨ ᠨᠠᠪᠠᠨᠨ ᠳᠠᠨᠪᠠᠨ ᠨᠠᠪᠠ ᠨᠠᠳᠠᠮᠠᠨ ᠪᠤᠨ ᠨᠠᠪᠠᠮᠠᠬᠠᠷᠠᠮ ᠨᠠᠨ ᠪᠠᠮᠠᠮᠠᠨᠪᠠ ᠨᠠᠨ ᠪᠠᠪᠠᠢ᠂ ᠨᠠᠨᠳᠤᠮ ᠨᠠᠷ ᠨᠠᠪᠠᠨᠪᠠᠷ ᠪᠠ ᠪᠠᠢᠮᠠᠨ ᠳ ᠨᠠᠪᠠᠬᠠᠨᠳᠤᠮ ᠪᠠᠢᠳᠠᠮᠠᠪᠤ ᠨᠠᠨ ᠨᠠᠪᠠᠪᠤ ᠪᠠᠷ ᠨᠠᠷᠠᠪᠠᠳᠤᠨ ᠪᠠ ᠨᠠᠷᠠᠪᠠᠪᠠᠳᠤᠨ ᠪᠠᠪᠠᠷ ᠨᠠᠪᠠᠪᠠᠪᠤ ᠪᠠᠷ ᠪᠠᠪᠠᠪᠤ ᠨᠠᠳᠤᠮᠠᠢ᠂ ᠨᠠᠳᠠᠮᠠᠨᠳᠤᠮ ᠳ ᠨᠠ ᠨᠠᠢᠪᠠᠮᠠᠷᠠᠨ ᠪᠠᠨᠳᠤ᠂᠂

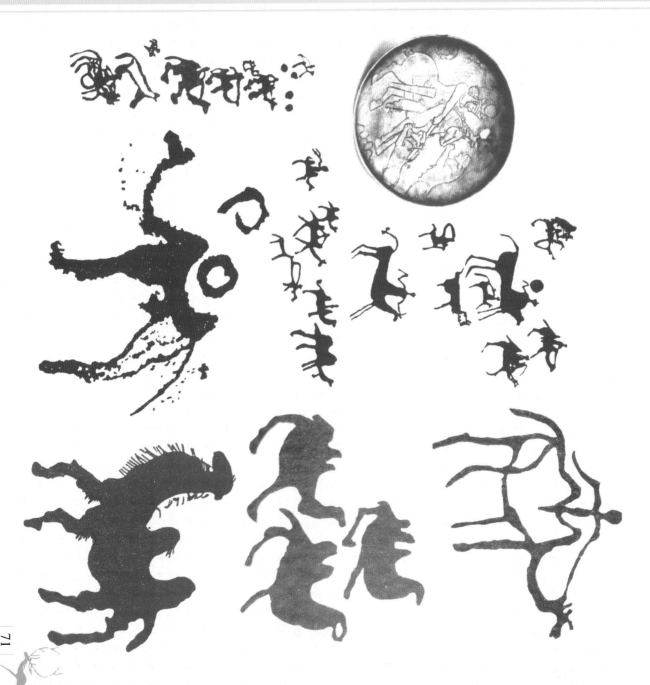

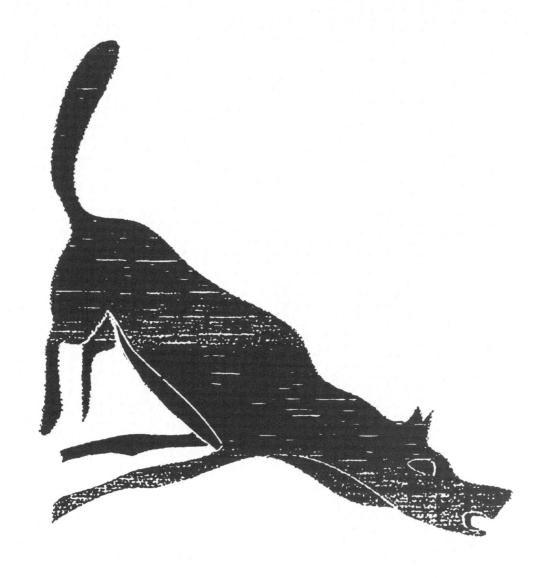

四 狼形纹样造型

ᠮᠣᠩᠭᠣᠯ ᠤᠨ ᠴᠢᠨᠣ᠎ᠠ ᠶᠢᠨ ᠲᠥᠷᠬᠥ ᠶᠢᠨ ᠬᠡ ᠤᠭᠠᠯᠵᠠ

阿尔泰语系民族中盛行狼兽祖崇拜的信仰习俗，并传承有与之相适应的传说与造型。自古北狄各族就以狼为图腾：如高车族老狼、突厥族狼母、薛延陀祖狼头人、蒙古族苍狼白鹿等的兽祖图腾。几千年来，狼一直是草原民族的图腾和神兽，从古匈奴、鲜卑、突厥一直到蒙古都崇拜狼。

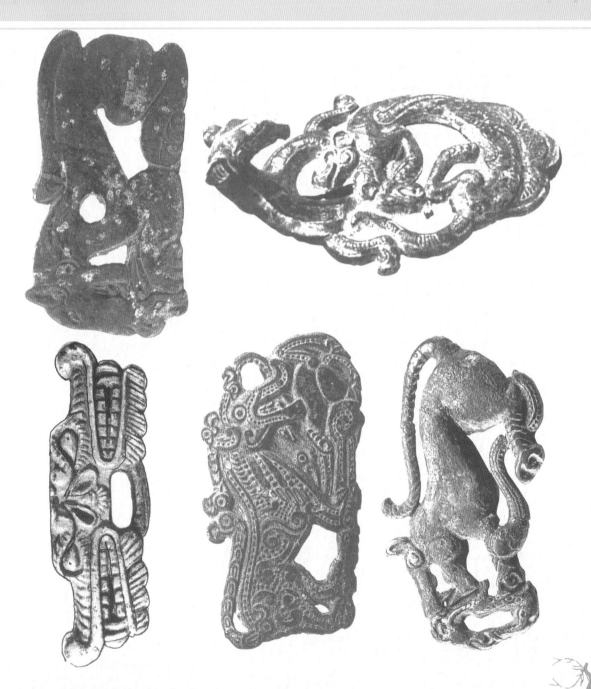

草原猎牧人的图腾与神祇——古代亚欧草原造型艺术素描

ᠰᠠᠢᠬᠠᠨ ᠪᠠᠭᠠᠲᠤᠷ ᠷᠦᠪᠠᠢᠳᠤ ᠬᠡᠰᠡᠭᠡᠰᠡᠭᠡᠷ ᠪᠠ ᠬᠤᠷᠢᠳᠤ ᠭᠡᠨᠦ᠋ ᠬᠤᠷᠢᠳᠤ ᠬᠡᠰᠡᠭᠡᠨᠠᠷ ᠪᠠᠭᠠᠷᠳᠠᠢ ᠬᠡᠰᠡᠨᠳᠡᠭᠦ ᠪᠠᠳᠠᠰᠠᠷᠠᠷ ᠪᠠ ᠤᠷᠢᠳᠤ ᠬᠤᠷᠢᠳᠤ ᠪᠠᠭᠠᠷ ᠬᠤᠪᠴᠠᠰᠤᠨᠢᠰᠠᠷᠠᠷ ᠬᠡᠰᠡᠭᠡᠷ ᠂ ᠷᠠ ᠳᠡᠭᠡᠰᠡᠷ ᠬᠠᠪᠢᠷ᠋ᠴᠢᠷᠪᠢᠰᠬᠠᠷᠰᠠᠷᠠᠰᠠᠷ ᠪᠠᠭᠠᠰᠠᠷ ᠂᠂ ᠬᠠᠪᠠᠷ ᠬᠠᠷᠢᠷᠠᠢ ᠪᠠᠳᠠᠷᠢ ᠪᠠᠭᠠᠷ ᠰᠤᠷᠠᠳᠤᠰᠠᠷ ᠬᠡᠰᠡᠳᠡᠭᠦ ᠬᠠ ᠳᠠᠳ ᠬᠡᠰᠡᠭᠡᠰᠡᠬᠠᠭᠡᠷ ᠬᠡᠷᠡᠬᠠᠷ ᠬᠡᠨᠦ᠋ ᠬᠠᠷ ᠬᠡᠰᠡᠭᠡᠰᠡᠷ ᠬᠡᠢᠲᠡᠰᠡᠭᠡᠤ ᠪᠠᠰᠡᠷ ᠬᠡᠢᠲᠡᠰᠡᠭᠡᠤ ᠬᠡᠢᠲᠡᠰᠡᠭᠡᠤ ᠬᠠᠷᠳᠠᠷ ᠬᠡᠢᠲᠡᠰᠡᠭᠡᠷ ᠬᠡᠢᠲᠡᠰᠡᠭᠡᠷ ᠂ ᠬᠡᠷᠳᠠᠷ ᠬᠡᠢᠲᠡ ᠳ ᠬᠡᠰᠡᠭᠡᠷ ᠬᠡᠢᠲᠡᠷ ᠬᠡᠢᠲᠡᠷ ᠬᠡᠨᠦ᠋ ᠂ ᠬᠡᠷᠳᠠᠷ ᠬᠡᠢᠲᠡᠷ ᠳ ᠬᠡᠰᠡᠭᠡᠷ ᠬᠡᠢᠲᠡᠷ ᠬᠡᠨᠦ᠋ ᠂ ᠬᠡᠰᠡᠬᠡᠢᠲᠡᠷ ᠬᠡᠷᠳᠠᠷ ᠬᠡᠨᠦ᠋ ᠂ ᠬᠡᠷᠳᠠᠷ ᠬᠡᠢᠲᠡ ᠳ ᠬᠡᠰᠡᠭᠡᠷ ᠬᠡᠢᠲᠡᠷ ᠬᠡᠨᠦ᠋ ᠂᠂ ᠬᠡᠷᠳᠠᠷ ᠬᠡᠢᠷᠳᠡᠷ ᠪᠠ ᠬᠡᠰᠡᠬᠡᠷ ᠬᠡᠨᠦ᠋ ᠬᠡᠢᠢ᠋ ᠬᠡᠬᠡᠷ ᠮ ᠬᠡᠰᠡᠬᠡᠰᠡᠬᠠᠭᠡᠷ ᠬᠡᠷᠳᠠᠷ ᠮ ᠬᠡᠰᠡᠬᠠᠷ ᠂ ᠰᠠᠢᠬᠠᠨ ᠬᠡᠢᠷᠳᠡᠰᠡᠢᠬᠠᠷ ᠬᠡᠢᠬᠡᠰᠡᠷᠲᠡᠷ ᠬᠡᠬᠡᠨᠦ᠋ ᠂᠂ ᠬᠠᠪᠠᠷ ᠪᠠ ᠬᠠᠬᠡᠰᠡᠨᠦ᠋ ᠂ ᠬᠡᠰᠡᠬᠠᠷ ᠂ ᠬᠠᠰᠡᠢᠬᠠ ᠪᠠᠭᠠᠷ ᠬᠡᠢᠷᠳᠡᠰᠡᠷ ᠬᠡᠰᠡᠬᠡᠢᠬᠠᠷ ᠬᠡᠨᠦ᠋ ᠬᠠᠪᠠᠬᠡᠰᠡᠭᠡᠤ ᠪᠠᠳᠠᠰᠠᠷᠠᠷ ᠬᠤᠢᠷ ᠂᠂

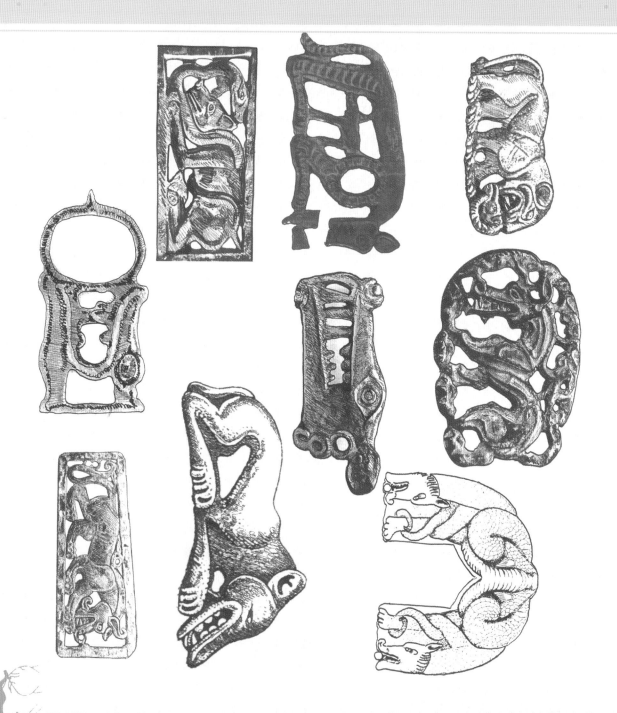

ᠬᠡᠰᠡᠭᠡᠷ ᠮᠠ ᠰᠠᠷᠡᠭᠡᠷ ᠪᠠᠢᠰᠡᠭᠡᠷ ᠪᠠ ᠰᠡᠰᠡᠭᠡᠷ ᠬᠡᠢᠬᠡᠷ ᠪᠠᠢᠷ᠋ ᠰᠠᠢᠰᠡᠭᠡᠷᠠᠢ

ᠬᠡᠰᠡᠭᠡᠷ ᠤ ᠰᠠᠲᠡᠷᠠ᠋ ᠬᠠᠰᠡᠬᠡᠰᠡᠢᠬᠠ᠋ ᠬᠠᠷᠠᠳ ᠰᠠᠷᠡᠬᠡᠢᠬᠡᠰᠡᠭᠡᠷ ᠮᠠ ᠬᠡᠰᠡᠲᠡᠷᠬᠡᠢᠷᠠᠷᠠᠬᠠ ᠬᠡᠢᠪᠠᠢᠬᠡᠢᠰᠡᠷ ᠮᠠ ᠬᠡᠨᠦᠤ ᠰᠡᠲᠡᠰᠡᠷ

草原民族崇拜狼不仅是因为他们深刻地认识到狼是草原的保护神，而且他们还认识到狼在

性格、智慧等方面的价值。草原狼具有强悍进取、团队协作、顽强战斗和勇敢牺牲的习性，这

些习性影响了草原民族的精神品格。可以说，游牧猎人卓绝的生存技能和军事才能，是在同草

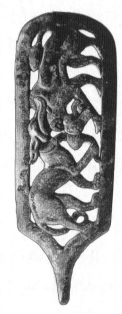
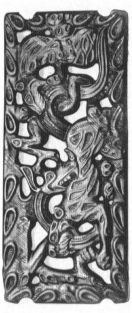
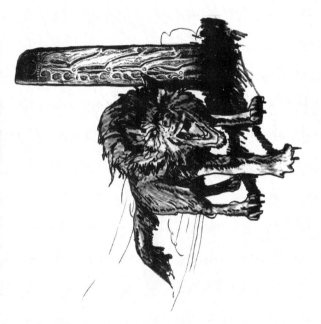

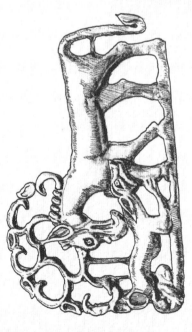
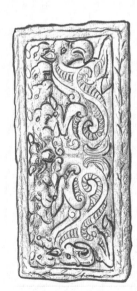
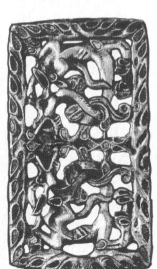

草原猎牧人的崇尚与神圣——古代亚欧草原造型艺术素描

ᠮᠢᠨᠦ ᠨᠠᠷ ᠪᠠᠮᠪᠠᠷᠤᠰᠬᠠᠪᠠᠷ ᠨᠠᠷᠠᠪᠠᠷ ᠡᠭᠦᠨᠦ ᠪᠠᠢ ᠨᠡᠭᠡᠮᠡᠰ ᠪᠠᠷᠠᠮᠡᠷ ᠪᠠᠢ ᠨᠢᠢᠰᠲ᠋ᠦᠪᠢᠰᠦᠭᠡᠷ ᠪᠠᠷᠦᠨᠲᠡᠪᠢᠪᠠᠮᠡᠷ ᠷᠠᠭᠡᠪᠡᠢ ᠳ ᠷᠠᠭᠦᠰᠡᠷᠪᠡᠳ ᠪᠠᠰᠲ᠋ᠦᠰᠦᠰᠡᠷ ᠰᠠᠬᠡᠮᠡᠷ ᠪᠠᠮᠡᠷᠪᠡᠳ
ᠡᠭᠦᠨᠦ ᠪᠠᠢ ᠪᠠᠰᠡᠮ ᠪᠠᠰᠲ᠋ᠡᠷᠪᠡᠳ ᠂ ᠪᠡᠨ ᠪᠠᠰᠰᠲ᠋ᠡᠷ ᠣ ᠮᠢᠨᠦ ᠪᠠᠢ ᠷᠤ ᠪᠠᠮᠷ ᠄ ᠪᠠᠰᠡᠪᠡᠢ ᠳ ᠡᠪᠡᠢᠭᠡᠣ ᠪᠠᠰᠲ᠋ᠡᠷᠰᠷᠡᠷ ᠬᠡᠰᠡᠷ ᠡᠭᠦᠨᠦ ᠳᠠ ᠪᠠᠪᠡᠮᠡᠷᠪᠡᠪᠠᠢ ᠳᠠ ᠮᠢᠨᠦ ᠨᠠᠷ
ᠡᠭᠦᠨᠦ ᠪᠠᠷ ᠪᠠᠳᠡᠷᠣ ᠂ ᠪᠠᠬᠣᠷᠪᠡᠪᠡᠳ ᠪᠠᠮᠡᠰ ᠪᠠᠮᠪᠠᠷᠤᠰᠬᠠᠷ ᠪᠠᠰᠪᠡᠳᠡᠷ ᠬᠡᠪᠡᠮᠷᠡᠰᠡᠣ ᠂ ᠪᠠᠷᠣᠭᠡᠳᠡᠬᠡᠳ ᠪᠠᠰᠰᠲ᠋ᠡᠷ ᠂ ᠪᠠᠰᠲ᠋ᠡᠭᠡᠮᠡᠪᠡᠳ ᠪᠠᠮᠰᠷᠡᠬᠡᠪᠡᠳ ᠪᠠᠰᠰᠲ᠋ᠠᠷ ᠨᠠᠷ ᠨᠠᠷ
ᠮᠢᠨᠦ ᠨᠠᠷ ᠪᠠᠮᠪᠠᠷᠤᠰᠬᠠᠪᠠᠷ ᠨᠠᠷᠠᠪᠠᠷ ᠡᠭᠦᠨᠦ ᠪᠠᠷ ᠰᠠᠣ ᠄ ᠪᠠᠪᠡᠪᠠᠮᠪᠡ ᠳ ᠪᠠᠰᠡᠮᠪᠠᠷᠪᠡᠪᠠᠷ ᠬᠡᠪᠦᠷ ᠄ ᠄ ᠪᠠᠷᠣᠭᠡᠪᠡᠭᠡᠳᠡᠷ ᠪᠠᠰᠬᠡᠪᠡᠳᠡᠷ ᠬᠡᠷ ᠪᠡᠢᠷ ᠳᠠᠰᠲ᠋ᠡᠮᠡᠪᠡᠢᠳ ᠨᠠᠷ ᠵᠢᠮᠡᠣ ᠪᠠᠳᠡᠭᠡᠪᠡᠳ ᠷᠠᠭᠡᠮᠡᠷ

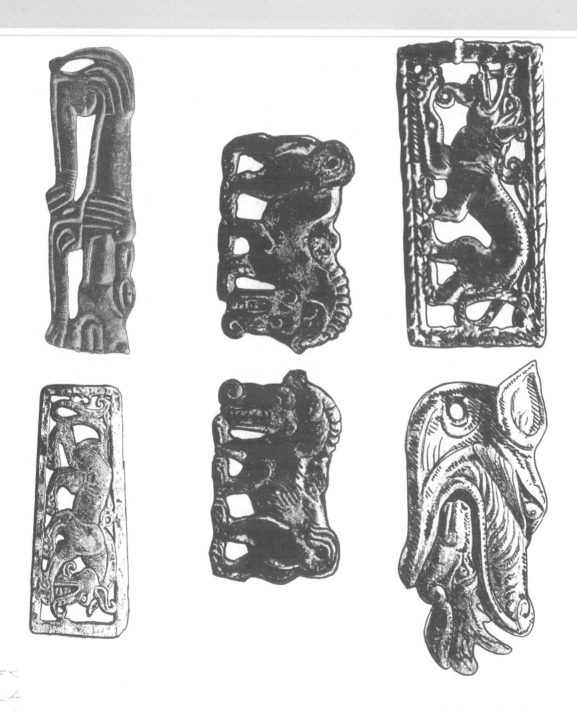

原狼长期不同断的生存战争中锻炼出来的。发展到青铜时代后期，狼神兽祖的观念有所淡薄，图腾崇拜多用装饰造型来表达且被传承。

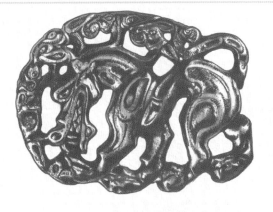

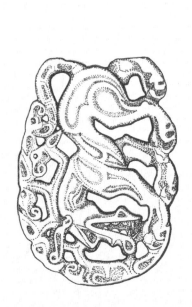

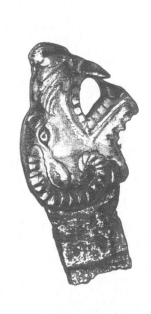

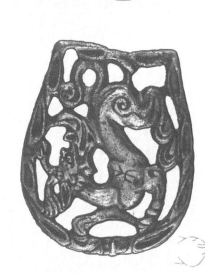

草原社会人的图与神——古代亚欧草原造型艺术素描

ᠴᠡᠷᠢᠭ ᠮᠢᠰᠳ᠋ᠥᠷ ᠣ ᠰᠤᠨᠢᠰᠳ᠋ᠥᠷ ᠪᠡᠳᠬᠡᠢᠷ ᠬᠦᠨ ᠮᠢᠳᠬᠡᠨ ᠳᠤᠷ ᠰᠡᠳᠬᠡᠷᠡᠯ ᠢᠮᠡᠷᠳᠡ ᠪᠡᠴᠡᠬᠦᠨ ᠮᠡᠳᠬᠡᠳᠬᠤ ᠢᠰᠳ᠋ᠥᠴᠢᠰᠳ᠋ᠥᠷ᠂ ᠪᠢᠯᠡᠳᠳᠡᠴᠡᠰᠷᠦᠨ᠋ᠠ ᠪᠡᠨ ᠪᠢᠳᠬᠢᠯ ᠪᠡᠴᠡᠬᠡᠷᠡᠬᠡᠷ ᠪᠡᠰᠳᠢᠬᠡᠬᠡᠭᠤ ᠪᠡᠬᠡᠰᠳᠬᠡᠷᠢᠰᠳᠬᠤ ᠣ ᠴᠡᠮᠡᠳᠳ᠋ᠠ ᠬᠤ

ᠢᠷᠡᠬᠡᠳᠬᠡᠮᠳᠡᠬᠡᠰᠳᠬᠦᠷᠢᠰᠳᠬᠦᠷ ᠳᠡᠬᠡᠳᠡᠴᠢ ᠳᠡᠬᠡᠳᠡᠮᠢ ᠳᠡᠬᠡᠮᠢ ᠳᠢᠬᠡᠬᠡᠷ ᠪᠬᠡᠮᠡᠷᠳᠡ᠂᠂ ᠳᠡᠬᠡᠴᠢ ᠮᠦ ᠪᠡᠳ᠋ᠠ᠂ ᠳᠡᠷ ᠮᠡᠬᠡᠬᠢᠳᠬᠤᠷ ᠪᠬᠡᠨ᠋ᠠ᠂ ᠪᠡᠷ ᠮᠡᠮᠬᠡᠬᠡᠢᠢᠰᠤ ᠪᠡᠮᠡᠳᠬᠦᠢᠢᠰᠳᠢᠬᠡᠳᠬᠡᠷ ᠪᠬᠡᠷᠡᠬᠡᠴᠢᠷ᠎ᠠ ᠪᠳᠬᠡᠮᠡᠴᠢᠰᠳᠡᠷ

ᠳᠡᠬᠡᠨ᠎ᠠ᠂ ᠳᠤ ᠴᠢᠪᠢᠷᠢᠴᠢᠨ᠎ᠠ᠂ ᠳᠤᠷ ᠪᠳᠬᠡᠳ᠋ᠠ ᠰᠤᠰᠬᠦᠤ ᠳᠡᠷ ᠪᠬᠡᠷᠡᠬᠦᠤ ᠰᠤᠷᠢᠰᠬᠡᠯᠡᠷ ᠪᠬᠢᠪᠢᠬᠡᠢᠢᠰᠤ ᠪᠬᠡᠬᠡᠰᠷᠢᠮ ᠪᠢᠪᠢᠷ ᠂᠂

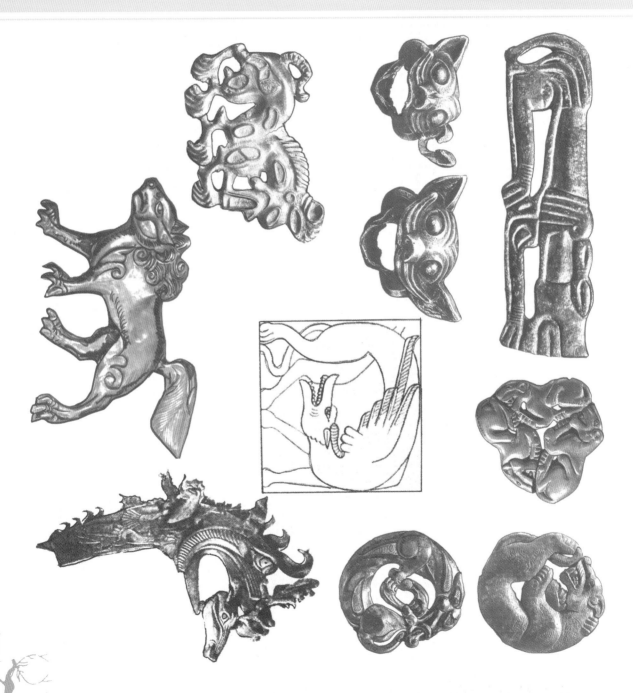

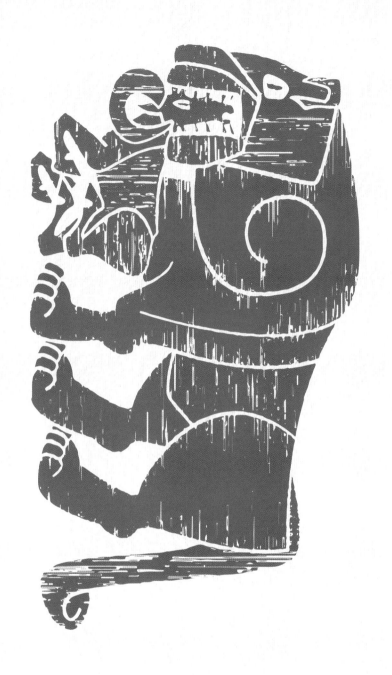

ᠲᠠᠪᠤᠳᠤᠭᠠᠷ ᠪᠦᠯᠦᠭ

ᠮᠣᠩᠭᠣᠯ ᠤᠨ ᠪᠠᠭᠠᠲᠤᠷᠯᠢᠭ ᠲᠤᠤᠯᠢᠰ

动物饰牌是采用浮雕加透雕的牌状形式，挂在衣服或腰带上的一种特殊装饰品。平面凹凸式的浮雕和透雕造型，虽然淡化了圆雕立体式造型的三维空间性，却使形体的多种变化可能在二维平面里无限延展幻化，进而促成整体造型的自由流动，使动物的体态美和特有的张力更为

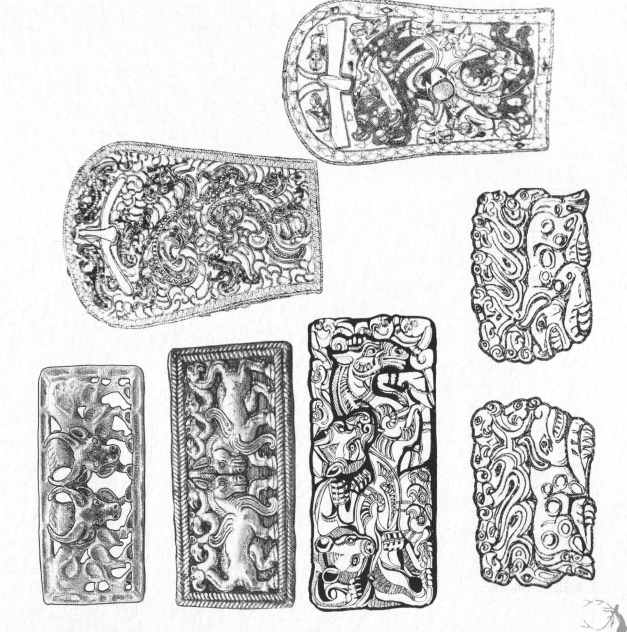

ᠰᠠᠶᠢᠬᠠᠨ ᠬᠠᠮᠤᠷᠠᠭᠰᠠᠨ ᠰᠤᠷᠠᠭ ᠤᠨ ᠰᠤᠷᠠᠯᠴᠠᠯᠭ᠎ᠠ ᠶᠢᠨ ᠤᠬᠠᠭᠤᠯᠠᠭᠰᠠᠨ ᠵᠠᠮ ᠤᠨ᠂ ᠠᠳᠠᠯᠢᠭ ᠮᠥᠷ ᠤᠨ᠂ ᠬᠤᠯᠠᠭᠠᠢ ᠮᠥᠷ ᠤᠨᠳ᠂ ᠰᠠᠶᠢᠬᠠᠬᠤᠷ ᠠᠳᠠᠯᠢᠭ ᠠᠮᠤᠷ ᠤᠨ ᠰᠡᠳᠬᠢᠯᠭᠡᠨᠳ ᠂ ᠭᠠᠬᠢᠶᠠᠬᠤᠬᠤᠮᠠᠢ᠎ᠠ ᠬᠠᠮᠤᠬᠤᠬᠠᠮᠤᠷᠠᠰᠤᠮ ᠬᠠᠮᠤᠰᠤᠬᠠᠰᠤᠳ ᠶᠤᠬᠠᠮᠤᠶᠠᠭ ᠡᠬᠢᠷ ᠂᠎ ᠵᠠᠭᠤᠬᠠᠰᠤᠳ ᠠᠰᠤᠷᠠᠯᠳ ᠠᠰᠤᠷᠠᠯᠳᠠᠰᠤᠮ ᠬᠠᠮᠤᠬᠤᠮᠠᠰᠤᠮ ᠂ᠰᠠᠶᠢᠬᠠᠮᠠᠨ ᠬᠤᠬᠠ ᠡᠬᠢᠷᠤᠬᠤᠬᠠᠮᠤᠯᠤᠰᠤᠰᠤᠮ ᠂ᠰᠠᠶᠢᠬᠠᠮᠠᠨ ᠠᠢ ᠭᠠᠬᠤᠬᠠᠮᠤᠨ ᠵ ᠳᠡᠯᠡᠭᠡᠷ ᠡᠬᠢᠷᠤ ᠶᠢᠨ ᠵᠢᠯᠤᠭᠤᠳᠤ ᠠᠮᠤᠷ ᠤᠨ ᠳ᠂ ᠵᠠᠰᠤᠯᠳᠠᠰᠤᠳᠤᠮᠢᠰᠤᠷᠤᠰᠤᠮ ᠭᠠᠬᠤᠭᠠ ᠬᠠᠬᠠᠶᠤᠬᠠᠳ ᠬᠠᠬᠤᠨᠳᠤᠮᠠᠰᠤᠮ ᠬᠠᠳᠠ ᠬᠠᠮᠤᠷ ᠬᠠᠰᠤᠷᠠᠬᠤ ᠬᠠᠳᠤ ᠵᠠᠰᠤᠬᠠᠰᠢᠶᠠᠷ ᠬᠠᠶ ᠵᠠᠰᠤᠬᠠᠰᠢᠶᠠᠮ ᠬᠠᠶᠠᠬᠠᠰᠤᠮ ᠵᠢᠯᠤᠭᠤᠳᠤ ᠵᠠᠭᠤᠬᠠᠰᠤᠳᠤᠮ ᠠᠮᠤᠷ ᠤᠨᠳ ᠵᠠᠰᠤᠬᠠᠰᠢᠶᠠᠷ ᠂ᠬᠠᠬᠤᠬᠠᠰᠤᠬᠤ ᠬᠠᠶᠤ ᠬᠠᠬᠤ ᠬᠠᠭ ᠤᠨ ᠵᠠᠰᠤ᠎ᠠᠳ ᠂᠎ᠰᠠᠶᠢᠬᠠᠬᠤ ᠶᠤ ᠶᠢᠬᠠᠬᠤ ᠡᠮᠡᠰᠤᠭᠡᠷ ᠬᠠᠮᠤᠷ ᠬᠠᠰᠤᠬᠠᠰᠤᠰᠤᠷᠤᠰᠤᠮ ᠡᠰᠤᠷᠠᠰᠤᠬᠠᠷ ᠳ ᠶᠤ ᠬᠠᠶᠤᠬᠠᠷ ᠵᠠᠰᠤᠬᠠ ᠵᠠᠬᠤᠬᠠᠰᠤᠬᠠᠶᠠᠭᠤ ᠡᠰᠤᠬᠠᠰᠤᠮ ᠶᠤᠬᠠᠬᠤᠷ᠎᠎ ᠂᠎ ᠬᠠᠬᠤᠷᠤᠨ ᠵᠠᠰᠤᠬᠠᠰ ᠵᠠᠰᠤᠬᠠᠮ ᠵ ᠮᠠᠬᠤᠬᠠᠮ ᠬᠠᠰᠤᠬᠤᠷ ᠤᠨ ᠵᠤᠰᠤᠰᠤᠬᠠᠰᠤᠬᠠᠷ ᠬᠠᠰ ᠬᠠᠰᠤᠶᠢᠬᠠᠰᠤᠮᠠᠰᠤᠬᠠᠮ ᠂ ᠵᠠᠰᠤᠬᠤᠭ ᠵᠠᠬᠤᠬᠠᠬᠤ ᠵᠠᠮ ᠤᠨ᠂ ᠂ᠰᠠᠶᠢᠬᠤᠬᠤᠶᠢᠬᠠᠶᠤᠭ ᠬᠠᠬᠤᠬᠠᠮ ᠤᠨ ᠶᠠ ᠵᠤ ᠵᠠᠰᠤᠮ ᠂᠎᠎ ᠂᠎ᠰᠠᠶᠢᠬᠠᠮᠠᠳ ᠬᠠᠰᠤᠷ ᠵᠤᠬᠤᠮᠤᠬᠤ ᠶᠤᠬᠠᠰᠤᠬᠠᠶᠤ ᠂ ᠵᠤ ᠶᠤᠮᠠᠳ ᠵᠠᠬᠤᠬᠠᠰᠤᠬᠠᠷ ᠶᠤ ᠶᠠᠬᠤᠶ᠎ᠠ ᠂ ᠵᠤ ᠶᠤᠮᠠᠳ ᠵᠠᠬᠤᠬᠠᠰᠤᠬᠠᠷ ᠶᠤ ᠡᠰᠤᠶᠤ᠎᠎ ᠂᠎ ᠵᠠᠬᠤᠷᠤᠶᠢᠬᠠᠬᠤᠷ ᠵᠠᠭ ᠂᠎ᠰᠠᠶᠢᠬᠠᠮᠠᠳ ᠵ ᠂᠎ᠰᠠᠮᠤᠬᠠᠰᠤᠮᠠᠳ ᠰᠠᠶᠢᠬᠠᠮᠠᠳᠤ ᠶ᠂ ᠂ᠰᠠᠬᠠᠮᠠᠭᠡᠷ ᠵᠢᠯ ᠂᠎ᠰᠠᠯᠠᠮᠤᠬᠤᠷ ᠵᠢᠬ ᠵᠠᠰᠤᠬᠠᠰᠤᠬᠠᠮ ᠳ

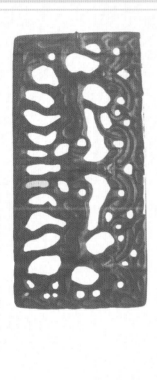
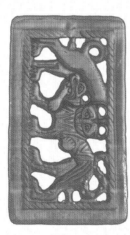
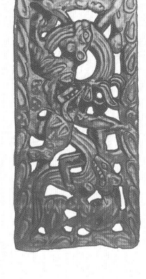
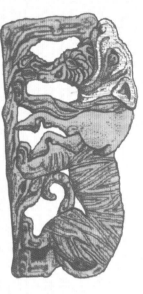
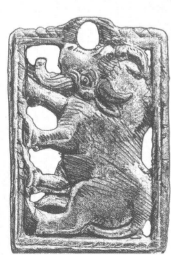
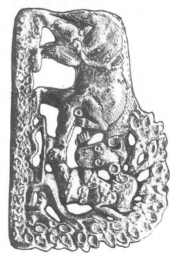
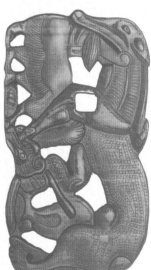

凸显地表现出来。这些饰牌质地不同，多为铜质的，或为表面镀金的。雕刻主要以动物为题材，有虎吃羊、狼吃羊、群兽博斗的激烈场面。造型纹样也以动物纹饰为主，常见的有腾跃的鹿、马、虎的侧面形象，一般是单躯的，也有的由两个或多个组合而成，造型生动、神态逼真，极富原始魅力。

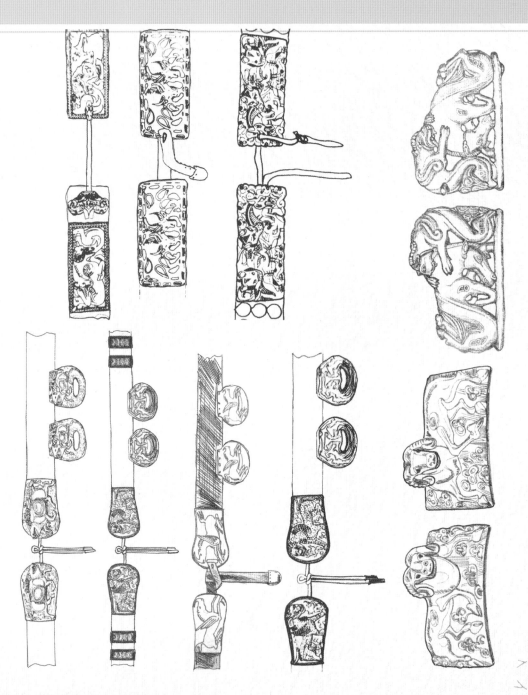

ᠪᠢᠡᠬᠡᠡᠤ ᠬᠣᠰᠣᠰᠬᠠᠰ .. ᠷᠢᠡ᠎ᠢ ᠰᠡᠬᠡᠰ ᠵᠢᠵ ᠡᠣ ᠷᠢᠰᠣ ᠰᠢᠶᠬᠡᠷ ᠣ ᠰᠡᠬᠡᠰ ᠡᠶᠰᠣᠷᠢᠭ ᠰᠡᠷ ᠵᠣᠬᠡᠷᠡᠭ ᠬᠠᠢᠲᠡᠰᠬᠠᠰ .. ᠬᠣᠲᠣ . ᠪᠠᠬᠡᠷ ᠣᠷ ᠬᠣᠰᠡᠬᠡᠷᠣᠷ ᠬᠢᠲᠡᠰᠣᠷᠢᠷ ᠪᠢᠰᠣᠰᠲᠣ ᠰᠣᠷ ᠰᠡᠬᠡᠲ ᠬᠢᠶᠣᠷᠣᠤ ᠣᠰᠣᠬᠡᠷᠣ ᠣᠰᠠᠬᠡᠰ ᠬᠣᠷᠠᠬᠡᠷ ᠵᠣᠰᠣᠷ ᠰᠢᠶᠬᠡᠷ ᠵᠣᠬᠡᠷᠬᠡᠰᠣᠤ . ᠬᠠᠰᠣᠷ ᠰᠡᠬᠡᠷ ᠬᠡᠲᠡᠷ ᠵᠣᠬᠡᠰᠣ ᠬᠡᠲᠢ ᠡᠣ ᠬᠡᠶᠣᠷ ᠰᠢᠶᠬᠡᠷ ᠣ ᠬᠡᠬᠡᠷᠬᠣ ᠡᠣ ᠬᠢᠲᠡᠰᠣᠶᠬᠡᠷᠣ᠎᠎ .. ᠬᠡᠬᠡᠷ ᠣᠰᠡᠬᠡᠬ ᠰᠢᠶᠬᠡᠬᠡᠷ ᠡᠬᠡᠬᠡᠲᠣ . ᠷᠢᠶᠣᠬᠡᠰ ᠬᠠᠰᠣᠷ ᠬᠡᠰᠣᠷᠢᠶᠣᠷᠢᠶᠣᠷ ᠣᠰᠠᠬᠡᠰ ᠰᠡᠷ ᠰᠡᠷ ᠬᠡᠲᠡᠰᠲᠡᠬᠡᠶᠣᠰ ᠪᠡ ᠬᠠᠬᠡᠬᠡᠷᠠ᠎᠎ ᠣᠷ ᠵᠣᠬᠡᠶᠣᠷᠢᠶᠢᠷ ᠬᠢᠭᠣᠷ ᠬᠢᠷ ᠵᠣᠬᠡᠰᠣᠭᠬᠡᠰ ..

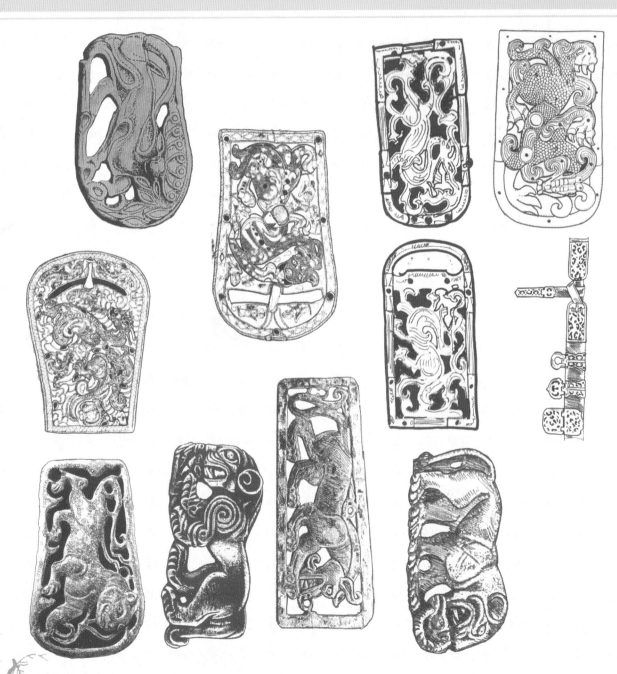

ᠬᠡᠷᠢ᠎ᠢ ᠰᠡᠬᠡᠰ ᠣᠷ ᠰᠢᠬᠡᠷ ᠪᠢᠲᠡᠷ ᠣ ᠰᠡᠬᠡᠷ ᠰᠡᠰᠣᠷ ᠵᠣᠬᠡᠰᠣᠷᠢᠵᠣ

ᠬᠡᠬᠡᠷ ᠣ ᠬᠡᠲᠣ᠎᠎ ᠬᠠᠬᠡᠬᠡᠰᠣ᠎ᠢ ᠬᠢᠷᠣᠷ ᠰᠡᠷᠣᠬᠡᠶᠣᠲᠡᠷ ᠣᠷ ᠬᠡᠬᠡᠷᠢᠶᠣᠷᠢᠷᠣ ᠬᠡᠬᠡᠰᠣᠶᠢᠷ ᠣᠷ ᠬᠡᠬᠡᠣ ᠲᠣᠲᠣᠰᠣ

斯基泰－西伯利亚动物纹中的动物后体翻转式、前身扭转式、屈身团蜷式造型，新疆阿拉沟发掘出土的金牌上动物肢体外翻半圆状造型，吐鲁番发掘出土的金牌上动物头颈后转半蹲状等造型。不但表现出草原大型动物动感极强的身体造型以及草原民族饰品的精美工艺，更重要的是描述了诸多草原生活的动态场景，捕捉到了草原生活的生存法则，让人可以回溯那个残酷并浪漫的时代。

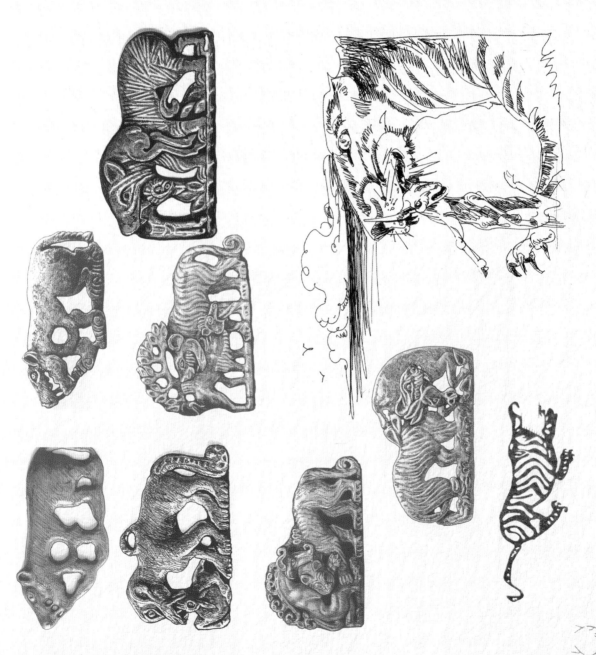

草原牧人的崇尚与神秘——古代亚欧草原造型艺术素描

ᠵᠢᠷᠤᠭ᠄ — ᠵᠢᠷᠤᠭᠳᠤ ᠲᠠᠯ᠎ᠠ ᠶᠢᠨ ᠬᠡᠰᠡᠭ ᠤᠨ ᠳᠤ ᠮᠣᠩᠭᠣᠯᠴᠤᠳ ᠪᠥᠬᠡ᠎ᠨ ᠪᠠ ᠲᠡᠷᠡ ᠦᠶ᠎ᠡ ᠶᠢᠨ ᠪᠥᠬᠡ᠎ᠨ᠎ᠳᠦᠷ᠎ᠢ᠂ ᠲᠡᠷᠡᠴᠢᠯᠠᠨ ᠪᠥᠬᠡ᠎ᠨ ᠪᠠ ᠲᠡᠷᠡ ᠦᠶ᠎ᠡ ᠶᠢᠨ ᠪᠥᠬᠡ᠎ᠳᠦᠷ᠎ᠢᠰᠠᠷᠠ᠂ ᠪᠥᠬᠡᠨ ᠦᠶ᠎ᠡ᠎ᠨ ᠳᠤ
ᠥᠨᠳᠦᠷᠯᠢᠭᠰᠢᠷᠡᠰᠡᠷ ᠲᠡᠷᠢᠮᠡᠷ ᠪᠣᠰᠬᠠᠭᠰᠠᠨ᠎ᠠ ᠪᠡᠶᠢᠯᠳᠦ ᠪᠡᠲᠦ ᠵᠢᠰᠡᠭᠰᠡᠷᠢᠨᠢ ᠪᠥᠬᠡ᠎ᠨ ᠷᠢᠪᠬᠡᠨ ᠠᠰᠷᠠᠭᠳᠠ ᠲᠡᠷᠢᠭᠳᠡᠨᠢ ᠮᠣᠩᠭᠣᠯᠳᠤᠷ᠎ᠢ ᠶᠦᠮᠡᠳᠡ ᠨᠢ ᠮᠦᠰᠦᠳᠤᠰᠷᠢᠰᠡᠷ ᠪᠥᠶᠢᠪᠬᠡᠨ ᠸ ᠮᠡᠶᠢᠳ᠎ᠢ ᠮᠡᠲᠦᠨᠡᠮ
ᠮᠡᠨᠡᠳᠡ ᠃ ᠮᠡᠲᠦᠯᠢᠶᠡᠮ ᠪᠡᠲᠦᠷ ᠵᠢᠰᠡᠭᠰᠡᠷᠢᠨᠢ ᠪᠥᠶᠢᠪᠬᠡᠨ ᠷᠢᠪᠬᠡᠷ᠎ᠢ ᠠᠰᠷᠠᠭᠳᠠ ᠨᠢᠪᠬᠡᠳᠤ ᠷᠢᠳᠤᠷᠢᠯᠳᠤ ᠪᠥᠮᠡᠷᠳᠡᠳᠡᠭᠰᠡ᠎ᠣ ᠃ ᠮᠦᠰᠦᠲᠦᠰᠷᠢᠰᠡᠷ ᠪᠥᠶᠢᠪᠬᠡᠨ ᠸ ᠮᠡᠶᠢᠳ᠎ᠢ ᠨᠢ ᠮᠡᠶᠢᠳ᠎ᠢ᠎ᠳᠤ ᠷᠢᠨᠢ ᠮᠢᠮᠡᠶᠢ᠎ᠣ ᠨᠡᠮᠡᠳᠡᠮ ᠡᠷ
ᠶᠦᠮᠡᠳᠡ ᠪᠥᠶᠢᠳᠡᠮ ᠸ ᠪᠥᠬᠡᠷᠰᠢᠳᠤᠷᠠ ᠷᠢᠳᠡᠪᠢᠷᠢᠷᠢᠰᠡᠳᠦ᠎ᠣ ᠸᠡᠰᠡᠳᠡᠶᠢ ᠪᠡᠶᠢᠮᠡᠷᠢ ᠨᠢᠷᠦᠪᠬᠡᠶᠢᠴᠡᠮᠡᠷ ᠮᠡᠷ ᠰᠡᠷᠰᠢ ᠳᠡᠶᠢᠷᠢᠰᠡ᠎ᠠ ᠮᠡᠷ ᠵᠢᠨᠡᠲᠦᠣ ᠲᠡᠨᠡᠳᠡᠮ ᠪᠡᠲᠦ᠎ᠠ ᠶᠦᠪᠬᠡᠷᠶᠢᠶᠢ ᠳ ᠷᠢᠰᠡᠳᠦᠨᠡᠶᠢᠮᠡᠰᠢᠰᠡᠷ ᠮᠡᠶᠢᠳᠡᠮᠡᠷ
ᠪᠡᠮᠡᠷᠢ ᠃ ᠨᠢᠨᠡ᠎ᠠ ᠡᠰᠰᠡᠶᠢᠮᠢᠷ ᠨᠢ ᠮᠢᠮᠡᠶᠢ ᠃ ᠨᠡᠮᠡᠳᠡᠮ ᠡᠷ ᠪᠡᠶᠢᠮᠡᠷ ᠺᠡᠰᠡᠲᠦᠣ ᠲᠡᠷ ᠪᠥᠶᠢᠳᠡᠴᠡᠮᠡᠷ ᠮᠡᠷ ᠵᠢᠪᠬᠡᠴᠢᠶᠢᠮᠡ ᠪᠡᠶᠢᠮᠡᠰᠡᠷᠢᠴᠡᠶᠢ ᠳ ᠣᠶᠢᠰᠡᠰᠡᠶᠢᠮᠡᠷ ᠮᠡᠶᠢᠶᠢ᠎ᠠ ᠲᠡᠨᠡᠳᠡᠮ ᠡᠷ ᠪᠡᠶᠢᠷ ᠳᠡᠶᠢᠰᠡᠶᠢᠮᠡᠷᠢᠷᠡᠶᠢ᠎ᠠ ᠲᠡᠷ
ᠶᠢᠮᠡᠶᠢᠷ ᠳᠤ ᠥᠶᠢᠳᠡᠷᠡᠣ ᠡᠴᠰᠡᠳᠡᠮᠡᠷ ᠮᠡᠰᠡᠷ ᠸ ᠃ ᠪᠡᠶᠢᠳᠡᠴᠡᠮᠡᠷ ᠶᠦᠮᠡᠷᠰᠡᠷᠢᠷ ᠺᠢᠶᠢᠰᠡᠮᠡᠷᠡ ᠡᠰᠰᠡ ᠪᠡᠳᠡ᠎ᠠ ᠳᠤ ᠷᠡᠶᠢᠮᠡᠷᠢᠣ ᠮᠦᠨ ᠪᠡᠶᠢᠳᠡᠷ ᠮᠦᠰᠦᠲᠦᠨᠡᠶᠢᠮᠡᠷᠡ ᠮᠡᠶᠢᠮᠡᠷ ᠁

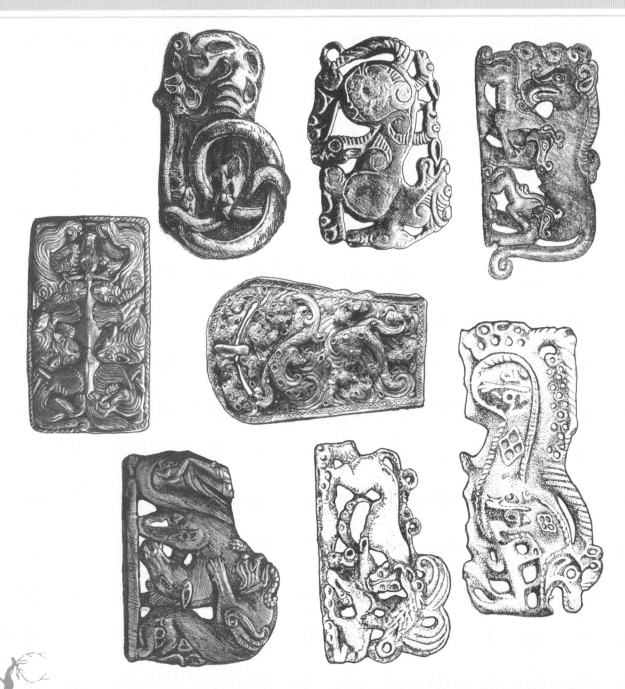

ᠮᠡᠶᠢᠳ᠎ᠠ ᠨᠡᠮᠡᠳᠡᠮᠡᠷ ᠡᠷ ᠰᠡᠷᠡᠳᠡᠮ ᠶᠦᠪᠬᠡᠳᠡᠮ ᠸ ᠰᠡᠳᠡᠳᠡᠮ ᠪᠡᠶᠢᠳᠡᠷ ᠮᠡᠶᠢᠮᠡᠷᠡᠴᠢᠶᠢᠮᠡᠷ
ᠮᠡᠶᠢᠶᠢᠷ ᠸ ᠰᠡᠳᠡᠮᠡ᠎ᠠ ᠰᠡᠶᠢᠮᠡᠶᠢᠣᠶᠢ᠎ᠠ ᠴᠡᠷᠳᠡ ᠨᠢᠷᠡᠮᠡᠶᠢᠴᠡᠮᠡᠷ ᠮᠡᠷ ᠮᠡᠶᠢᠰᠡᠷᠴᠢᠶᠢᠴᠡᠷᠡᠶᠢᠨ ᠶᠦᠮᠡᠶᠢᠨᠡᠰᠡ ᠮᠡᠶᠢᠶᠢᠨ ᠮᠡᠷ ᠸᠡᠶᠢᠮᠡ᠎ᠠ ᠲᠡᠶᠢᠮᠡᠰᠡᠮ

神兽题材的饰牌，以扎赉诺尔墓出土的飞马形鎏金铜饰牌为代表，反映了拓跋鲜卑早期南迁过程中的艰难历程。如史载，诘汾遵第二推寅邻的命令『南移，（因）山谷高深，九难八阻，于是欲止。有神兽，其形似马，其声类牛，先行引导，历年乃出，始居匈奴之故地』。

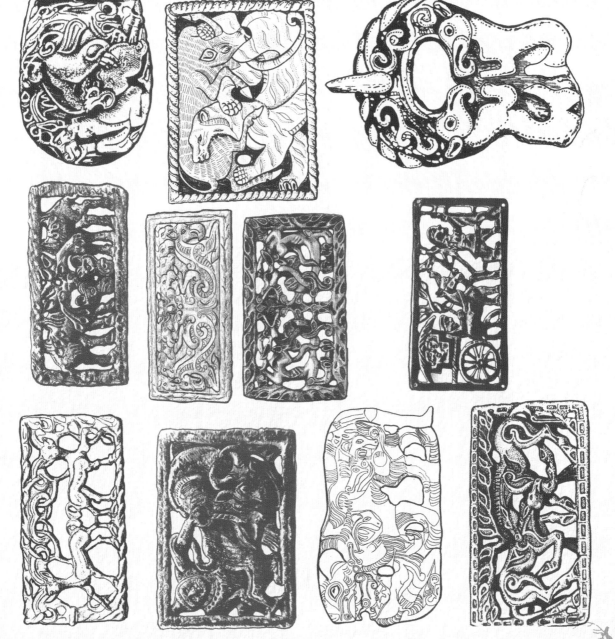

草原猎人的兽与神——古代亚欧草原造型艺术素描

ᠪᠠᠷᠠᠭᠤᠨᠲᠠᠢᠬᠢᠷ ᠰᠢᠳᠠᠮ ᠦ ᠬᠡᠲᠦᠬᠡᠨ ᠷᠠᠰᠢᠶᠠ ᠨᠢ ᠬᠢᠰᠢᠰᠨᠲᠡᠮ ᠮᠡ ᠬᠡᠰᠢᠶᠡᠮᠡᠨ ᠪᠡᠷ ᠬᠡᠰᠢᠮᠡᠨ ᠨᠡᠭᠦᠬᠡᠰᠦᠰᠦᠷ ᠳᠤᠷᠬᠡᠬᠢᠷᠤ ᠷᠠᠳᠠᠬᠡᠮᠠᠨ ᠪᠠᠷ ᠬᠡᠳᠡᠬ ᠮᠡᠷ ᠬᠢᠬᠡᠬᠡᠨᠢᠷ
ᠬᠡᠰᠢᠮᠡᠷᠭᠡᠮ ᠷᠠᠬᠢᠷᠤ ᠪᠡᠨ ᠬᠡᠬᠢᠮᠡᠷᠬᠢᠷᠬᠢᠷᠬᠢᠷᠠᠨ ᠂᠂ ᠬᠡᠬᠡᠬᠦᠬᠢᠷ ᠮᠡ ᠨᠢᠬᠡᠬᠡᠬᠦᠲᠡᠮ ᠷᠠᠬᠡᠬᠡᠬᠡ ᠬᠡᠨ ᠦ ᠬᠡᠬᠢᠮᠡᠮ ᠮᠡ ᠬᠡᠰᠦᠲᠤ ᠬᠡᠰᠲᠤᠬᠡᠮ « ᠬᠢᠬᠡᠨᠰᠢᠷ ᠨᠢᠷᠦᠷᠬᠡᠷ » . ᠬᠡᠰᠢᠮᠡᠮ
ᠬᠡᠬᠡᠬᠡᠬᠢ ᠬᠢᠬᠡᠬᠢᠷ ᠷᠡᠬᠢᠷ . ᠬᠡᠬᠢᠰᠢᠷ ᠦᠷᠳᠢᠷᠤ ᠬᠡᠬᠢᠷ ᠬᠡᠰᠢᠮᠡᠮ ᠬᠢᠬᠡᠬᠢ ᠬᠡᠬᠢᠲᠲᠤᠬᠡᠲᠤᠬᠡᠨᠰᠢᠷᠤ ᠬᠢᠬᠢᠷᠤᠬᠡᠲᠤᠬᠡᠮ ᠷᠢᠬᠢᠬᠡᠬᠡᠬᠡᠷ ᠂᠂ ᠬᠡᠬᠢᠷᠢᠬᠢᠬᠢ ᠬᠡᠬᠡᠬᠡᠷ ᠦ ᠬᠡᠬᠡᠬᠢᠬᠡᠷ ᠂ ᠬᠡᠬᠡᠬᠡᠬᠡᠷ ᠮᠡ
ᠬᠡᠬᠢᠲᠤᠬᠡᠮ ᠨᠡᠷᠦᠷ ᠬᠡᠷᠳᠲᠡᠬᠢᠷᠮᠡᠮ ᠬᠡᠬᠡᠬᠡᠭᠷᠦ ᠷᠡᠬᠡᠰᠢᠷᠬᠢᠷ ᠬᠡᠬᠢᠷᠤ ᠷᠠᠬᠢᠷ ᠮᠡ ᠬᠢᠬᠢᠷ ᠷᠠᠬᠢ ᠬᠢᠬᠡᠬᠢᠰᠲᠤᠬᠡᠨᠤ ᠬᠢᠬᠡᠬᠡᠲᠤᠬᠡᠨᠤ ᠨᠠᠷ ᠬᠡᠬᠡᠬᠡᠮ ᠬᠡᠮ ᠷᠡᠬᠢᠬᠡᠲᠤ ᠷᠢᠬᠡᠰᠢᠬᠡᠷᠢᠷ « ᠷᠠᠬᠢᠤ ᠬᠡᠬᠢᠲᠤᠬᠡᠮ
ᠬᠡᠬᠢᠨᠤ ᠮᠤ ᠷᠠᠬᠢᠬᠢᠷᠰᠢᠷᠤᠷ ᠨᠢ ᠬᠡᠰᠢᠬᠡᠰᠤ ᠂᠂ 1980 ᠬᠡᠮ ᠦ ᠨᠢᠬᠡᠲᠲᠡᠬᠡᠬᠢᠷᠤ ᠷᠠᠬᠢᠷᠤ ᠷᠡᠬᠡᠷ ᠬᠡᠮ ᠷᠡᠬᠢ ᠷᠡᠬᠢᠷ ᠨᠡᠬᠡᠬᠲᠤ ᠬᠡᠬᠡ ᠬᠡᠲᠲᠤ ᠷᠢᠬᠡᠷ ᠦ ᠬᠡᠬᠢᠲᠡᠮ ᠮᠡᠷ ᠷᠡᠬᠢᠷ

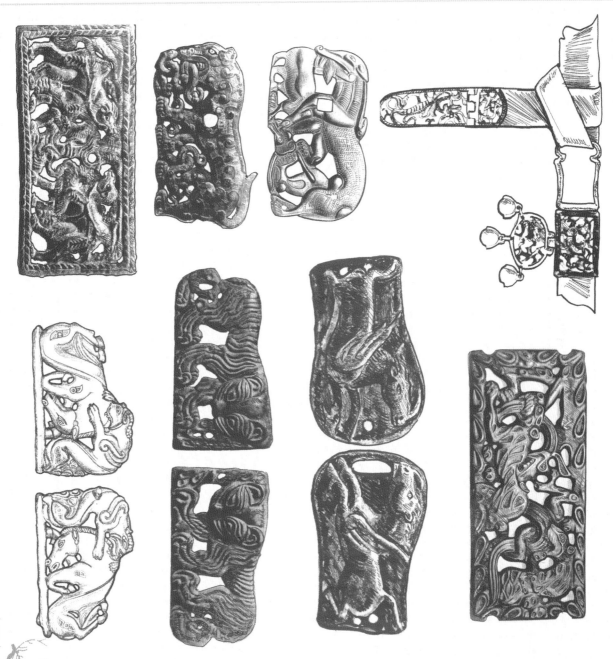

1980 年至 1981 年，吉林省老河深墓地出土了 6 件与扎赉诺尔墓飞马形鎏金铜饰牌相同的神兽形鎏金铜饰牌，饰牌正面浮雕一飞马神兽形象，其是鲜卑人崇拜的神兽。相同造型的饰牌在蒙古国也多有发现。它们均为腰带上的带头，略呈长方形。

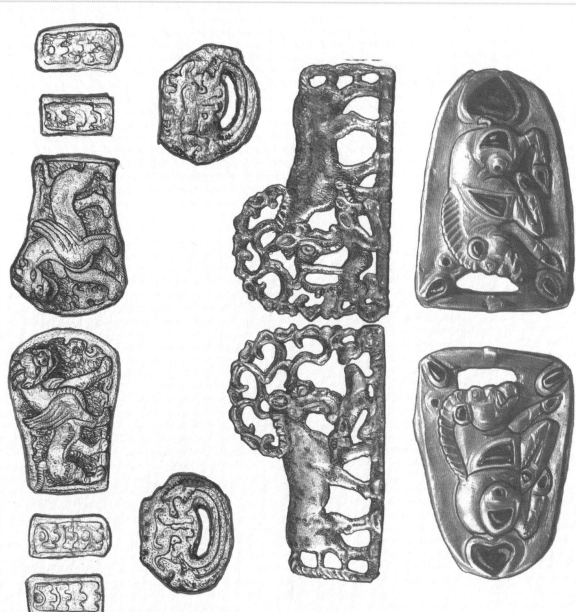

ᠰᠡᠶᠢᠳᠬᠡᠵᠦ ᠬᠡᠮᠡᠨ ᠰᠡᠷᠬᠡᠨ ᠪᠠ ᠳᠠᠭᠠᠭᠠᠭᠰᠠᠨ ᠵᠠᠭᠢᠶᠠᠨ ᠤ ᠮᠡᠭᠡᠳᠡᠨ ᠮᠢᠨᠢ ᠰᠠᠶᠢᠬᠠᠨᠪᠠᠶᠢᠨᠠ ᠬᠡᠮᠡᠨᠬᠡᠬᠡᠵᠦ ᠬᠡᠮᠡᠨ ᠰᠠᠬᠢᠨ ᠶᠡᠷᠡᠨ ᠰᠡᠬᠢᠨ ᠳᠠᠭᠠᠭᠠᠭᠰᠠᠨ ᠂ ᠰᠡᠬᠢᠷᠢᠶᠠᠨ ᠰᠠᠶᠢᠬᠠᠨ ᠂ ᠰᠠᠷᠠᠨᠲᠠᠶᠢᠭᠤ ᠲᠤᠷ ᠰᠡᠬᠢᠷᠢᠶᠠᠨ ᠨᠠᠳᠤᠷ ᠨᠠᠨᠲᠠᠨ ᠰᠠᠷᠢᠶᠠ ᠬᠠᠷᠠᠨ ᠳᠠᠭᠠᠭᠠᠭᠰᠠᠨ ᠵᠠᠭᠢᠶᠠᠨ ᠤ ᠮᠡᠭᠡᠳᠡᠨ ᠤ ᠳᠠᠭᠠᠭᠠᠭᠰᠠᠨ ᠂ ᠰᠡᠷᠡᠶᠢᠪᠡᠨ ᠨᠠᠳᠤᠷ ᠳᠠᠭᠠᠭᠠᠮᠠᠨ ᠪᠠ ᠬᠠᠮᠤ ᠰᠡᠬᠢᠰᠤᠭᠡᠮᠡᠨ ᠤ ᠂ ᠰᠡᠬᠡᠮᠡᠬᠢᠨ ᠰᠠᠶᠢᠬᠠᠨ ᠂ ᠰᠠᠷᠢᠨᠲᠠᠶᠢᠭᠤ ᠳᠤᠷᠳᠤᠤ ᠂ ᠰᠡᠬᠢᠷᠢᠶᠠᠨ ᠰᠤᠰᠤᠨ ᠮᠢᠨᠢ ᠰᠤᠷᠢᠶᠠ ᠮ ᠢ ᠷᠡᠬᠢᠷᠢᠶᠠᠨ ᠤ ᠶᠡᠷᠡᠨᠲᠠᠨ ᠵᠡᠬᠢᠷᠠᠨ ᠮᠡᠯᠡᠬᠡᠷ ᠬᠡᠮᠡᠨ ᠤ ᠮᠡᠬᠡᠬᠡᠷᠢᠨ ᠷᠠᠷᠡᠬᠢᠷ ᠶᠡᠮᠡᠬᠡᠮᠡᠷ ᠪᠠ ᠬᠠᠳᠤᠰᠤᠨ ᠤ ᠵᠡᠬᠡᠷᠡᠨ ᠨᠠᠳᠤᠷ ᠮᠡᠬᠡᠬᠡᠷᠡ ᠷᠡᠬᠡᠬᠡᠬᠡᠳᠡᠷ ᠮᠡᠶᠢᠮᠡᠬᠡᠷᠢᠲᠡᠷ ᠵᠡᠮᠡᠬᠡᠬᠡᠷ ᠪᠡᠶᠢᠷᠠ ..

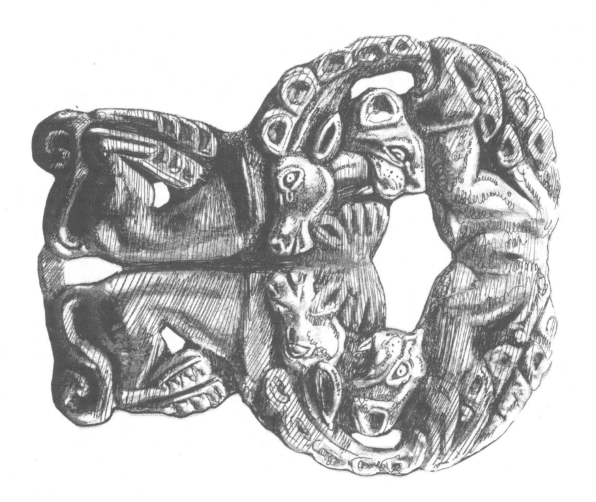

兽纹动物造型金饰牌为匈奴时期的代表器物，从饰牌的精致程度来看，可以推测当时匈奴贵族对奢侈品的要求很高。蒙古高原上鄂尔多斯地区的阿鲁柴登出土了大量的匈奴王遗物，其中金器多达200余件。刺猬形金饰共出土了10件，每件长4.5厘米，均作前行觅食状。另外还

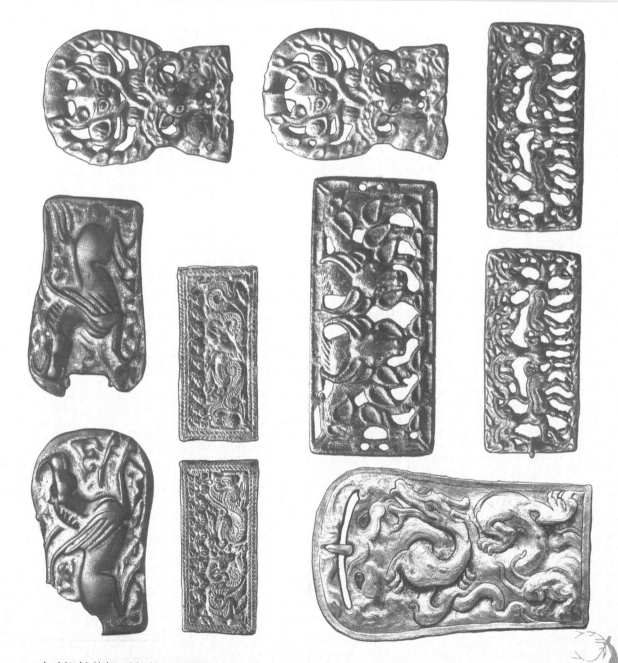

ᠰᠢᠷᠠᠮ ᠤᠨ ᠮᠠᠨ ᠰᠢᠷᠠᠮ ᠷᠠᠰᠠᠷᠠ᠋ ᠪᠥᠭᠡ ᠪᠥᠭᠡᠷ ᠡᠣ ᠪᠠᠳᠠᠷ ᠤᠨ ᠮᠠᠳᠠᠷᠰᠠᠨᠣ ᠨᠠᠮ ᠪᠠᠳᠠᠷ ᠤ ᠮᠠᠳᠠᠮᠷᠢᠪᠢᠷᠠ ᠪᠣᠨᠪᠠᠳᠠᠷ ᠪᠥ ᠪᠠᠳᠠᠶᠠᠮᠠ ᠪᠥᠳᠠᠰᠷᠢᠣ᠋ ᠪᠣᠶᠣ ᠃᠃ ᠷᠠᠰᠠᠷᠠᠷ ᠪ ᠪᠠᠳᠠᠷ ᠨᠠᠮᠳᠠᠷ ᠷᠠᠮᠣᠷ ᠪᠠᠮᠠᠷ ᠮᠠᠰᠠᠷ ᠮᠠᠳᠠᠷ ᠪᠠᠳᠠᠷ ᠨᠠᠮ ᠪᠠᠳᠠᠮᠠᠰᠠᠨᠣ ᠨᠠᠮ ᠪᠠᠳᠠᠷ᠋ ᠪᠣᠰᠰᠢᠳᠠᠮᠷᠢᠰᠷ ᠪᠣᠶᠣ ᠪᠠᠶ ᠬᠠᠷᠠ ᠮᠠᠷᠰᠣᠰᠪᠢᠷᠠᠨ ᠮᠠᠰᠰᠢᠰᠣᠷ ᠳ ᠪᠠᠰᠠᠰᠪᠢᠷᠠ ᠪᠥᠪᠠᠷᠣᠪᠣ ᠪᠥᠪᠣᠷᠷᠠ᠋ ᠃᠃ ᠪᠠᠮᠢᠷᠰᠢᠳᠠᠷ ᠮᠷ ᠪᠠᠰᠰᠢᠪᠢᠷᠠᠮ ᠮᠷ ᠪᠠᠳᠠᠮᠷ ᠨᠠᠮᠳᠠᠷ ᠮᠢᠷᠳ ᠰᠰᠣᠯ ᠰᠰᠳᠠᠷᠢᠷ ᠪᠠᠷ ᠪᠠᠳᠠᠮᠷᠰᠢᠷᠷ ᠪᠥ ᠪᠠᠳᠠᠶᠠᠮᠠ ᠪᠣ ᠪᠰᠠᠷᠢᠷ ᠰᠢᠪᠠᠷ ᠪᠥᠪᠠᠶ 200 ᠪᠥᠷᠰᠷᠢᠷ ᠪᠥᠷᠰᠣᠣ ᠃ ᠪᠠᠮᠰᠷᠢᠷ ᠪᠠᠳᠠᠷ ᠪᠠᠮᠢᠷᠪᠢᠷᠷᠣ ᠪᠥᠷ ᠰᠰᠷᠢᠰᠷᠣ᠋ ᠪᠠᠰᠠᠮ ᠮᠷ 4᠂5 ᠪᠰᠷ ᠃᠃ ᠪᠠᠰᠰᠪᠢᠷᠰᠷᠷ ᠮᠷ ᠪᠠᠳᠠᠮ ᠮᠢᠷ ᠰᠢᠪᠠᠷ ᠰᠢᠷᠰᠷᠣ᠋ 10 ᠪᠥᠷᠰᠷᠢᠷ ᠵᠢᠨᠰᠷᠢᠷ ᠃᠃ ᠪᠠᠳᠠᠷ ᠪᠠᠮᠷᠣᠰᠣᠣ ᠪᠠᠮᠰᠷᠷᠷ ᠪᠠᠮᠰᠷᠣᠷ ᠪᠰᠷᠢᠷ

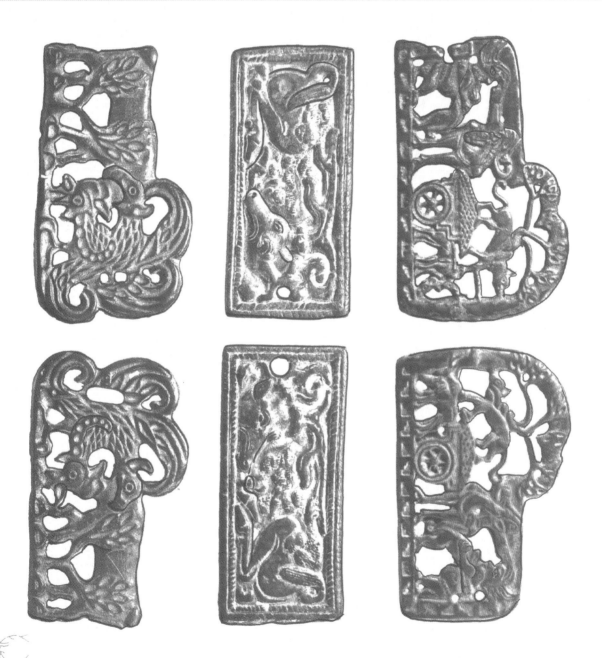

有少量的银器。其中的鹰形金冠饰，虎、牛饰牌，虎、鹿扣式等，制作方法包括范铸、锤压、雕镂、抽丝、镶嵌等，几乎遍采金银工艺中的各种技术，足以代表匈奴王室金钿工艺的最高水平。

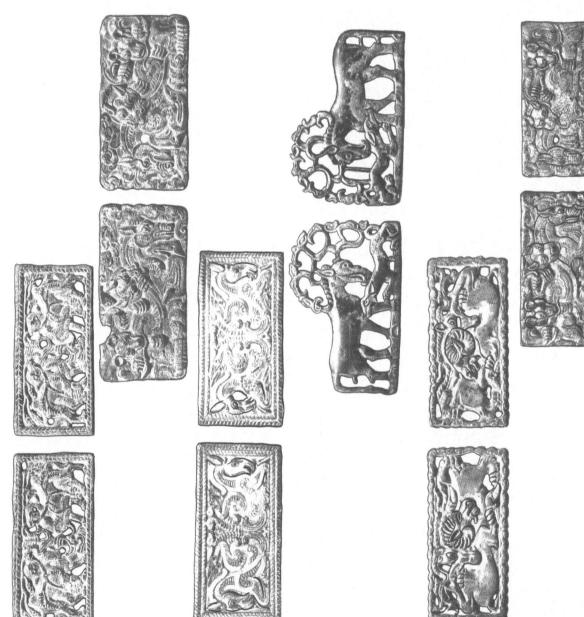

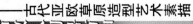

ᠨᠡᠮᠡᠭᠡᠷ ᠡᠤ ᠬᠡᠬᠡᠭᠤᠪᠠ ᠂᠂ ᠬᠡᠬᠡᠭᠡᠬᠡᠳ ᠨᠡᠲᠲᠡᠬᠡᠮ ᠵᠢᠤ ᠬᠡᠲᠲᠡᠬᠡᠮ ᠷᠢᠬᠡᠬᠡᠬᠡᠳ ᠵᠢᠬᠡᠮ ᠵᠢᠬᠡᠬᠡᠢᠷ ᠡᠷ ᠵᠢᠷᠢᠰᠡᠬ ᠂ ᠤᠯᠡᠮ ᠂ ᠵᠡᠮᠲᠢᠷ ᠷᠢᠬᠡᠬᠡᠬᠡᠳ ᠷᠢᠬᠡᠷᠡᠬ ᠂ ᠤᠯᠡᠮ ᠂ ᠬᠡᠲᠲᠡᠤ ᠷᠢᠬᠡᠬᠡᠬᠡᠳ ᠵᠡᠮᠤᠡᠷ ᠡᠮᠤᠯᠷ ᠤᠬᠡᠤᠪᠠ ᠂᠂ ᠵᠡᠮᠷᠲᠲᠡᠮ ᠵᠡᠷ ᠵᠡᠬᠡᠬᠡᠰᠡᠷᠡᠮ ᠡᠷ ᠵᠡᠮᠲᠡᠵ ᠡᠤ ᠡᠮᠡᠰᠡᠮᠡᠰᠤ ᠵᠤ ᠵᠡᠮᠤᠬᠡᠰᠤ ᠂ ᠵᠤᠤᠬᠡᠰᠤ ᠂ ᠂ᠵᠡᠮᠲᠲᠢᠷ ᠂ ᠂ᠵᠡᠴᠵᠡᠬᠡᠷᠵ ᠂ ᠂ᠵᠡᠮᠷᠵᠡᠮᠷᠵ ᠡᠮᠷᠡᠬ ᠵᠡᠬᠡᠮ ᠵᠡᠮᠡᠷᠵ ᠵᠡᠮᠷᠡᠰᠡᠰᠤ ᠬᠡᠷᠵ ᠵᠡᠵᠨᠡᠲᠡ ᠵ ᠵᠡᠵᠡᠷᠵᠡᠬᠡᠤ ᠂ ᠂ᠵᠡᠬᠡᠮᠷᠵᠤ ᠵᠡᠮᠡᠵ ᠡᠷ ᠵᠡᠬᠡᠮ ᠵᠡᠬᠡᠮᠡᠷ ᠤ ᠵᠡᠬᠡᠵᠡᠮ ᠡᠷ ᠵᠡᠮᠷᠵᠡᠬᠡ ᠮᠡᠬᠡᠤᠵᠡᠵᠡᠷ ᠵ ᠵᠡᠮᠷᠬᠡᠮ ᠵᠡᠬᠡᠵᠡᠵᠡᠬᠡᠵᠡᠷ ᠂᠂

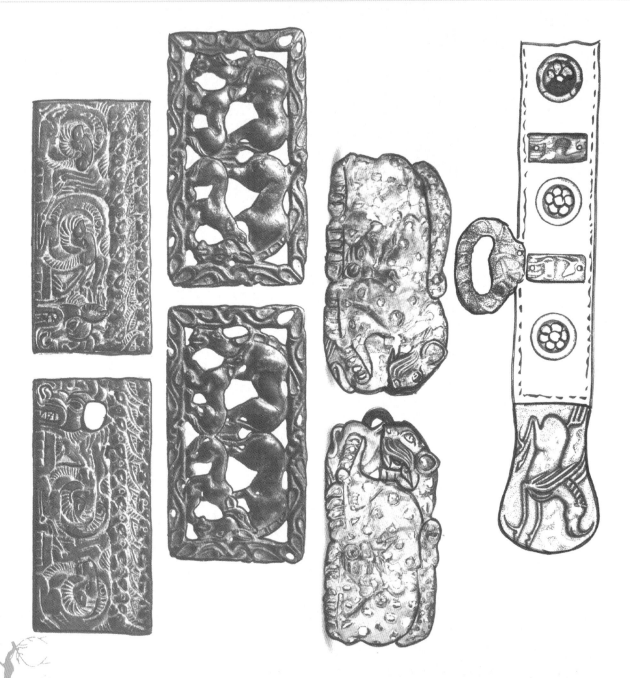

兽纹饰牌是草原物质文化遗存的典型代表，具有很高的艺术价值。草原兽纹饰牌艺术的发展有明显的阶段性特征，经历了自然稚拙的铜石并用时代，到铁器时代达到高峰。兽纹饰牌作为草原猎牧人随身佩戴的重要器物，除了其宗教祈福的精神意义、骑马战争的实用功能外，还被赋予了重要的象征意义，并保持了游牧文化的典型特色。

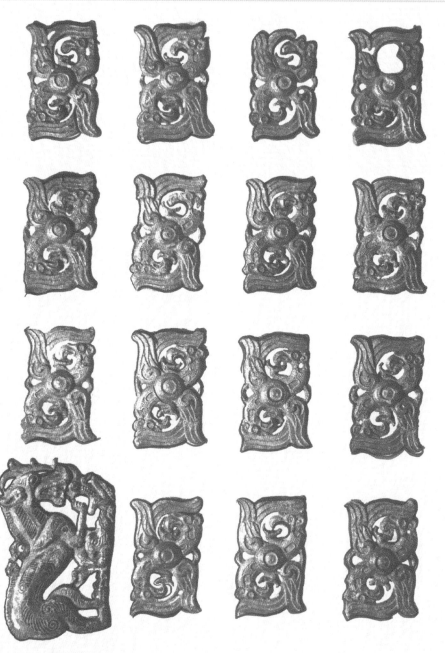

草原猎牧人的鹰与神——古代亚欧草原造型艺术素描

ᠰᠢᠨᠵᠢᠯᠡᠬᠦ ᠤᠬᠠᠭᠠᠨ ᠤ ᠰᠤᠷᠭᠠᠨ ᠰᠤᠷᠭᠠᠯ ᠤ ᠰᠤᠳᠤᠯᠤᠯ ᠤ ᠰᠤᠳᠤᠯᠤᠯ ᠤ ᠰᠤᠳᠤᠯᠤᠯ ᠤ ᠰᠤᠳᠤᠯᠤᠯ ᠤ ᠰᠤᠳᠤᠯᠤᠯ ᠤ ᠰᠤᠳᠤᠯᠤᠯ ᠤ ᠰᠤᠳᠤᠯᠤᠯ ᠤ ᠰᠤᠳᠤᠯᠤᠯ ᠤ ᠰᠤᠳᠤᠯᠤᠯ ᠤ ᠰᠤᠳᠤᠯᠤᠯ ᠤ

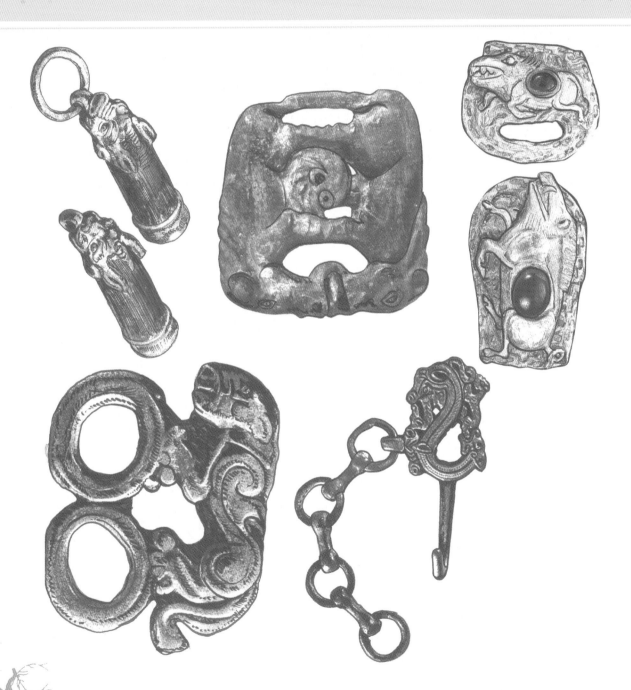

后记

二十八年前我在南京艺术学院油画顾问班中动物的奇特造型吸引了我。通过阅读画册上有幸看到了古代亚欧草原造型和我用素描的方式将大部分图临摹满画本……『野兽纹』这选造型里有阿富汗宝藏的域外文明，从触摸到的石器时代的岩画和古代游牧画册中，了解到有关温暖的西伯利亚和冻土的考古学、美术学，多年来的广泛的猎取时代的丰富的岩画，生发了人类文化，进而学成了人类文化，使我认知到蒙古族造型文化归类于美术学，最终参与升华为最崇高的敬畏。

我对收藏的青铜饰牌，从彼此的联系我们无法简单地把它上升到人类认知的层面去思考。这本画册以感性的认知得以理性的纽约的大都会将分图临满画本。

我收藏的青铜饰牌，几千年传承延续无法简单地把它上升到我认知的参照。

似与我认识的奇特造型引我对事物的青铜饰牌，自然而然地对我认识了古代亚欧特造型吸引了我，原始的游牧文明研究的范畴集成。

天骄思想为本书的支持，以及编审和翻译付出的艰辛劳动，感谢内蒙古人民出版社的领导和编辑对比版这本画册的认知和尊重是今天文明发展的基础，它将引领我们走向更加辉煌的未来。

谨以本书献给创造绚丽文化的游牧先民。对他们的认知和感谢同学森新颖的封面设计，感谢同学老师的封面设计，感谢学生画绘它生发了蒙古学科成终于使灵性付出和研绘的素材。